京都喫茶記事

從明治到令和，
專屬於這個城市的咖啡魅力與文化故事

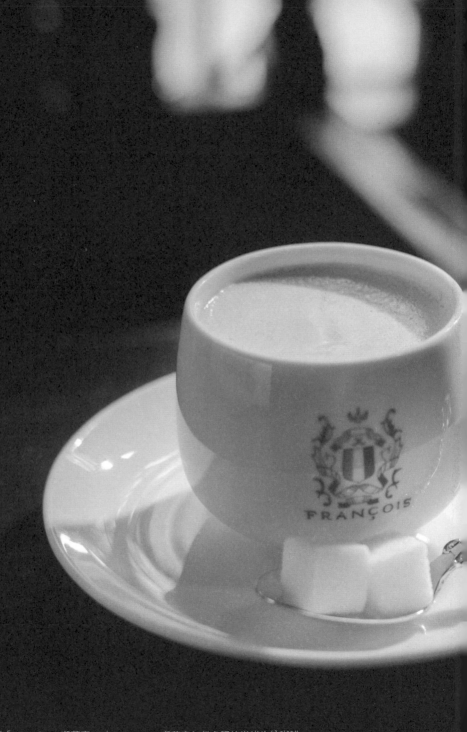

堪稱「FRANÇOIS 喫茶室」（フランソア喫茶室）代名詞的半維也納咖啡。

在戰火中倖免於難的京都，保留了二戰前營業迄今的老字號喫茶店，也不乏最新潮的店家，讓人得以飽覽喫茶店一路以來的發展流變，脈絡完整的程度，即使放眼日本全國各地，仍屬罕見。從創立於昭和初期，現役喫茶店中歷史最悠久的老店；到引領業界之先，首創自家烘焙咖啡豆的洋派喫茶店；還有店家仿傚歐洲咖啡店，成了人文薈萃的沙龍空間……一種嶄新的都會生活樂趣，透過咖啡，從這些場域傳播了出去。

戰後，日本進入了喫茶店的全盛時期。舉凡追求獨門滋味的咖啡專賣店，或是能欣賞音樂、美術的店家日漸普及，撐起了民眾在日常休閒與娛樂的需求。走過世紀交替後，新生代的領航旗手趁著精品咖啡（Specialty Coffee）問世之際崛起，又為咖啡領域注入了新氣象。小型咖啡烘豆商為咖啡呈現出有別於以往的迷人風貌；也有店家繼承了老喫茶店和老建築，留住了這座城市的記憶。積極創新的特質，與溫故知新的情調，在這些特色鮮明多樣的喫茶店裡水乳交融，並在城市各處散發著它們的存在感。

根據日本總務省統計局的「家計調查」顯示，在「兩人以上家戶，品項別都道府縣政

4

京都喫茶記事

府所在市及政令指定都市排行榜」當中，京都市的咖啡消費量為全國之冠，消費金額則居

亞軍（二○一五〜二○一七年平均）。而在同一項統計當中，京都市在麵包消費量與消

費金額上都是第一。或許是受到這兩項消費趨勢加乘的綜效影響，如今在京都，仍是天天

都有新的喫茶店或烘豆坊開張，腳步不曾稍歇。「咖啡」原為一種舶來飲食文化，然而，

品飲咖啡的時間與空間，已是這座古都不可或缺的日常。

本書是以淡交社在二○一九年發行的《KYOTO COFFEE STANDARDS》刊頭特輯

〈一萬字剖析，京都咖啡的系譜〉為基礎，更深入探討京都喫茶店史的作品，也就是所

謂的完整版。當時因為篇幅的關係，只能以「抄錄」形式呈現，無法完整網羅所有內容。

特輯付梓後，我對那些「空白時代」的關注，更是與日俱增。這部歷時兩年，集結多次採

訪心血而成的作品，加入了許多上次無法完整描述的新發現。各位在書中追溯京都喫茶店

綿延相連的系譜之際，必定能與許多「城市裡的小憩故事」不期而遇──它們都是你我從

外場座位上難以窺知的。

位在八坂神社正門前，內行人都知道的「COFFEE Cattleya」（祇園喫茶 カトレア）。

在設計師精心打造的町家喫茶店當中，最具代表性的「cafe marble 佛光寺店」
（カフェマーブル仏光寺店）。

第一章

剖析京都咖啡史

1868 – 1945

CHAPTER 1

**Unraveling
Kyoto's Coffee History**

1 明治維新與京都的咖啡源流

京都自建都迄今，已有逾一千兩百年的歷史，風光顯赫的事物所在多有。在這樣的古都裡，咖啡作為一種飲食文化，其實資歷尚淺。而它究竟是如何在這座城市裡傳開的呢？

仔細追溯咖啡在京都發展的源流，就會出乎意料地發現：它在黎明期所留下的足跡，竟少得驚人。在神戶，自明治時代[1] 初期就已開始有人進口咖啡。根據現存最古老的資料記載，早在一八七八年（明治十一年），神戶就有供應咖啡的店家。或許在地理位置上所造成的時間差，也是京都咖啡文化發展較晚的原因之一。不過，正當日本的年號即將改為「明治」，也就是一八六八年（慶應四年）時，京都爆發了鳥羽伏見之戰[2]，舊勢力企圖扭轉時代從幕府走向維新的趨勢，動亂頻仍。隔年，戊辰戰爭雖告一段落，但京都在接二連三的戰亂蹂躪下，已是一片斷垣殘壁，孰料新政府為了象徵新時代的來臨，選擇奠都東京，又再次衝擊京都。而隨著長年來都屬於京都的「首都」地位轉移他處，許多人也遷居東京或大阪，京都急遽空洞化，發展瞬間陷入遲滯。正當這座古都的存在感日趨薄弱之際，京都傾官方和民間之力，力圖殖產興業[3]，以期能加速重建，恢復榮景。

京都在明治時期所推動的一連串現代化措施，統稱為「京都策」，並領先其他各大城市，積極推動都市更新。一八七一年，京都當局在河原町御池地區開設了織品、陶器等的「勸業場」，扮演「在地產業發展中心」的角色；而在鴨川西岸則有輔導工業產品、食品飲料製造，以及進行藥物檢測的物理、化學研究機構「舍密[4]局」啟用。除了推動工商業發展之外，京都同時也推動教育政策，設立小學、中學、女學校[5]和外國語學校等，開啟日本各地設立學校的先河，甚至後來還有多所大學相繼成立，包括一八七五年開設的同志社英學校（現為同志社大學）、一八七九年設置的京都府立醫學校（現為京都府立醫科大學），以及一八八〇年創校的京都府畫學校（現為京都市立藝術大學美術學院），

逐漸建構出城市的新風貌。

- - - - - - - - - -

1　一八六八～一九一二年。

2　新政府欲討伐幕府，與當時已失去將軍地位的德川慶喜，在京都的鳥羽、伏見開戰。儘管新政府軍力只有幕府軍的三分之一，但雙方鏖戰四天後，最終由新政府軍獲勝，德川慶喜逃回江戶，並對新政府表示歸順之意，但新政府繼續發動討伐攻勢，陷入所謂的戊辰戰爭，直到一八六九年五月才完全平息。

3　明治初期所提出的重要政策，主張要透過中央政府的力量來增加物資產量、發展工商產業。

4　當時日本將化學翻譯為「舍密」，後來才改稱為化學。

5　當時的「女學校」是女性的中等教育機構，以教授女紅縫紉及英語為主。

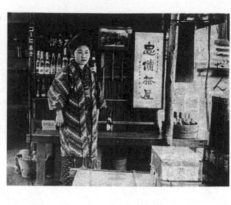

舊市區的街景也出現了顯著的變化。當局整頓市區徵收土地，闢建了現今的新京極通和祇園的花見小路等街道，並著手規畫布建商業區。其中尤以一九七二年闢建的新京極通一帶，自開通後至一八九〇年前後，迅速發展成劇場、餐館食肆和商家林立的娛樂聖地，為京都注入了文明開化的風潮。在一八八一年發行的《京都名勝導覽圖輯》（京都名所案內図絵）當中，描述這一帶是「此都會第一繁華之地」，讓「京極」從此成為鬧區的代名詞。後來，在京都市區的西陣、堀川、三条、松原等地，也都相繼出現了「京極」這個名稱。在這些鬧區當中，或許就有京都地區最早供應咖啡的店家，然而遺憾的是，目前還沒有找到足供佐證的史料。不過，目前唯一可確認的雪泥鴻爪，是幕府末期開設在清水寺院落內的茶

館「忠僕茶屋」。二〇〇一年九月二十九日的《朝日新聞》上，刊登了一篇附老照片的報導。當中寫著：「屋簷下的檯子上，擺著一個矮木桶，裡面裝著看似啤酒或彈珠汽水的瓶子。照片上有塊寫著『咖啡點心』的板子，想必當時咖啡應該也是瓶裝的。」這張老照片的拍攝年代不詳，但可推測咖啡在明治時期，應已在市井間流通。

不過，當年喝咖啡的地點，可不限於茶館。在開國[6]之後，飯店、餐廳等場所，更是扮演了相當重要的角色。尤其訪日外籍旅客在停留期間的生活樣貌，也都透過「飯店」這個場域來呈現，因此包括咖啡在內，各式正統西方飲食文化在日本的普及與傳播，都深受它的影響。隨著神戶開港[7]啟用，關西地區也湧入了大批外籍人士。然而，由於日本在開國之初政府局持續動盪，這些外籍人士的活動範圍，也僅限於開港地的方圓十里[8]，也就是居留地的周邊區域。但京都在當時的產業發展獎勵政策下，選定於一八七二年舉辦日本首

6 日本自一六三九年起施行鎖國政策，直到一八五八年與美國簽訂友好通商條約，才全面對外打開門戶。

7 一八六八年開港。

8 明治時期的一里約為四公里。

第一章
剖析京都咖啡史 1868－1945

場博覽會「京都博覽會」，當局便向中央政府申請開放外國人進入京都，取得許可的外國人皆可造訪京都，並准於指定處所住宿。

京都第一家專門招待外國人的住宿設施，是祇園八坂神社門前的「中村屋」，也就是現今的「二軒茶屋 中村樓」。它原本是在參道上的一家茶館，已有近五百年的歷史，是不折不扣的老字號。自明治維新後，才發展成兼營旅館的料亭。而為中村屋開啟轉型契機的，是第八代當家辻重三郎。在當時那種改朝換代的環境下，他還能別具前瞻想法和審度勢的眼光，在明治初年時，為自家店面增建了一棟兩層樓的新館，刷上油漆，分隔成八間簡易的西式客房當旅宿，後來還一直營業到明治末年前後。

不僅如此，在西本願寺舉辦「京都博覽會」的會期當中，政府指定作為外國人下榻處的塔頭，[9] 和旅館，餐點全都由「中村屋」負責供應。當時用來呈現住宿價格與餐點內容的「宿主口上書」[10] 裡，不管是早、午、晚的哪一餐，在牛排、沙拉和麵包等餐點之外，幾乎都會再附上「咖啡、砂糖棒」。彼時在京都，進口的舶來素材很少，而曾在大阪外國人居留地的飯店「自由亭」習藝的辻重三郎，據說是親赴神戶，採買這些從國外直接進口的食材和飲料。

曾於「中村屋」下榻的旅客當中，有一位在一八七二年來到日本的法國人——法學教師喬治・布斯凱（Georges Bousquet），對當時的京都留下了這樣的描述：

「京都堪稱是井然有序，卻悲情哀戚、行將就木的大型木造凡爾賽宮。城市的活力全都轉往了江戶，因此這裡已是個被拋棄的地方。（中略）那裡有的，是奢侈品的買賣、絲織品、茶館、吉他（三味線）的演奏會等，全都是褪色過時的巴比倫式華麗。」（《京都的法國文化起源》〔京都ふらんす事はじめ〕駿河台出版社，一九八六年）。

儘管當時京都街頭才剛踏上重建之路，但到了一八七八年前後，就有大阪的飯店「自由亭」進軍京都；一八八一年，又有以圓山公園內的塔頭改裝而成的「也阿彌」飯店開幕。一八八一年時，英國旅遊指南《莫瑞的旅行者手冊》（Murray's Handbooks for Travellers）在日本導覽的部分，就提到了京都的旅館有「自由亭」、「也阿彌」和「中村屋」。後來在一八八八年時，原本在神戶開設料亭「常盤花壇」的業主，開設了「京都

9 大寺院內的小寺院，或供僧侶及其家人居住，以守護寺院環境的空間。

10 性質類似旅宿主人寫的迎賓信。

常盤」這家旅館（也就是後來的京都飯店）；一八九九年還有「都飯店」開幕營運。在這些飯店下榻的旅客，想必也包括了一些在飯店用餐、宴飲的日本人。西餐是西方飲食文化的一部分，而民眾在飯店裡，透過品嘗西餐所獲得文化體驗——例如飯店的套餐式菜單當中，最後一定會送上咖啡或紅茶——堪稱是咖啡在日本普及的一大契機。

2 文教都市——京都與學生街的牛奶館

明治時期的京都，不斷地在重建之路上邁進。其中，在一八九五年（明治二十八年）所舉辦的「第四屆內國勸業博覽會」，堪稱是劃時代的一大盛事。這場活動，是配合「平安遷都千百年紀念祭[11]」而申辦，會場設在當時還是一片田園風光的郊區——岡崎。佔大的基地上，除了有工業館、農林館、器械館、水產館、美術館和動物館等展覽館之外，還有來自全國各地的參展商店、餐廳等一字排開，更在會場北側興建了平安神宮，以作為遷都千百年紀念祭的慶典會場。在四個月的展期當中，共有逾百萬人入場參觀，盛況可見一斑。附帶一提，「京都博覽會」自一八七一年舉辦過第一屆後，到明治末期為止，盛況

18

年年盛大舉辦。活動會場原址上，後來陸續興建了圖書館、美術館等公共建設。此外，當時為了幫博覽會提供餘興活動，而在花街舉辦的那些表演，後來發展成祇園的「都舞」和先斗町的「鴨川舞」[12]，傳承至今。

為配合勸業博覽會在京都舉辦，京都電氣鐵道公司自前一年就開始營運，日本第一條市電[13]也在此時通車。此外，琵琶湖第一疏水[14]更預先在一八九〇年就完工，還自隔年起啟動水力發電事業。還有，早在西式織品技術方面下過一番功夫的西陣織[15]業界，在這個時期已重新建立起高級織品的聲譽；而且到明治晚期，西式織機也迅速普及。其他在地產業也展現了卓越的品質與生產力，舉凡織品、陶瓷器、扇子和漆器等，都成為出口的主力產品，還在國外的世界博覽會屢次獲獎。京都運用這些特有的技術，逐漸擺脫了幕末以來

11 自從西元七九六年，桓武天皇首度於平安京接受各界新年朝拜後，至一八九五年正好是一千一百年。於是京都實業協會提案，京都市也籌組委員會，要舉辦「平安遷都千百年紀念祭」和「第四屆內國勸業博覽會」，並尋求中央協助。

12 自一八七二年起，每年五月在先斗町演出的舞蹈表演，由當地的藝妓、舞妓擔綱演出。

13 在京都市區行駛的路面電車。

14 為了將琵琶湖水引入京都，所開鑿的人工運河。除了第一疏水之外，還有第二疏水。

15 用預先染色的絲線，織出帶有各種圖案、花紋的紡織品，歷史悠久，是京都的特色工藝品。

所面臨的危機。這時，帝國京都博物館（現為京都國立博物館）、京都帝國大學（現為京都大學，本書後文簡稱帝大）和舊制第三高等中學（現為京都大學，本書後文簡稱三高）也相繼自大阪遷移到京都。在這樣的時空背景下舉辦「內國勸業博覽會」，堪稱是展現在地產業、文化在明治維新後已浴火重生的絕佳契機。

而在這樣的時代當中，目前已知有類似喫茶店的場域，名叫牛奶館（Milk Hall）（ミルクホール），又有「報紙、公報閱覽處」（新聞・官報縱覽所）之稱。日本最早的牛奶館出現於一八九七年前後，地點是在東京神田地區的學生街，可供顧客享用附一、兩塊方糖的熱牛奶和麵包、蜂蜜蛋糕（Castella，カステラ）同時又能閱讀報刊。店內的主要銷售型態，是將商品陳列在玻璃展示櫃裡，後來也開始賣起了咖啡，顧客也能吃甜點或麵包等餐食填飽肚子。而在京都，自從「三高」校舍於一八九三年改設在吉田地區後，許多餐館、商家看好學生街的後勢發展，紛紛匯集到周邊開店，其中數量最多的商店類型，就是牛奶館。當年的報紙上，也曾出現過這樣的描述：「學校校區周邊必定有牛奶館進駐。各家牛奶館裡都備有報紙或當期雜誌，還掛出裱框的歐美名畫等，甚至還有些相當時髦的店家。」（《京都日出新聞》一九一○年九月七日）。牛奶館會如雨後春筍般增加，

其中一個因素，想必是由於它不需太多資金就能開設的緣故。根據大正時期寫給女性的商業經營指南《婦女商業經營指南》（婦人商売経営案内）（現代之婦人社，一九二四年）指出，開設牛奶館所需的資本極低，也沒有繁複的麻煩，營收的三至四成五都是利潤，因此被視為是一門「人人都能經營的好生意」。

根據史料記載，京都最早開設的牛奶館應該是相傳於明治三〇年代（一八九七～一九〇六年）就在同志社大學校園內開設的「中井牛奶館」，也就是後來的「侘助」（WABISUKE，わびすけ）。該店創辦人名叫中井汲泉，生於今出川御門前玄武町，父母曾侍奉同志社大學創辦人新島襄的夫人──新島八重女士，以及同志社幼稚園第一屆的學生。因為和同志社的這些緣分，於是他在登頓的協助下，開設了這家「中井牛奶館」。

瑪麗・佛羅倫斯・登頓（Mary Florence Denton），而他自己也是同志社女子大學創辦人的學生。因為和同志社的這些緣分，於是他在登頓的協助下，開設了這家「中井牛奶館」。

其實當年他還同時經營了玫瑰園，所以據說中井牛奶館是以「種著黑玫瑰的時髦店家」著稱。

隨著校園內的建築物越來越多，到了大正[16]初期，中井牛奶館搬遷至大學對面。菜單上有當時還相當罕見的自製冰淇淋，以及在煎蛋裡加入馬鈴薯、洋蔥和絞肉的「馬鈴薯洋

蔥」，大受顧客好評。店裡總是坐滿了學生，熱鬧非凡。我想中井牛奶館應該是自開幕之初，就有供應咖啡等商品，但尚未找到確切的證據。中井汲泉自京都市立繪畫專門學校（現為京都市立藝術大學）畢業後，曾赴愛知縣及岩手縣擔任美術教師。期間該店交由親戚打理，二戰時更曾轉型為「中井食堂」。戰後，中井汲泉於一九五八年（昭和三十三年）回到京都，改建「中井牛奶館」，重新開設了工藝喫茶店「侘助」。不過他本人致力投入繪畫創作，故將喫茶店交給家人經營。而這家店和它的招牌菜「馬鈴薯洋蔥」，後來長年受到同志社大學學生的喜愛，可惜已於二〇一一年（平成二十三年）熄燈歇業。致力於都市研究的地理學者加藤政洋在《酒場裡的京都學》（酒場の京都学）（密涅瓦書房，二〇二〇年）中指出，當年會有這麼多家牛奶館開在學生街裡，其實背後存在著京都特有的因素——當時日本東、西部的學生住宿生態、狀況大不相同。一九一四年（大正三年）自「三高」畢業的立命館大學前校長末川博就曾回憶，東京一帶很早就發展出附餐食的學生會館，但在京都，大學生多半是借宿在寺院或町家[17]的空房裡——這其實反映了京都人普遍都有關照學生的心態。不過，既然同學們要外食，大學周邊自然就會有越來越多做學生生意的餐館或牛奶館聚集。正因為京都也是一座大學城，大學生和喫茶店便形成了一種

難以分割的關係，在日後京都發展出獨特喫茶店文化的過程中，扮演了相當吃重的角色。

尤其「中井牛奶館」更是一家堪稱京都喫茶店原型的名店。

不過，如名稱所示，牛奶館供應的主要餐點是牛奶。明治中期以後，飲用牛奶的習慣已逐漸在日本扎根，牛奶館其實是更大力鼓勵民眾消費牛奶的一種手法。乳製品也是西方飲食文化當中不可或缺的要角，牛奶在日本開國前，牛奶就是廣為人知的滋補聖品；而作為飲料，牛奶在日本普及的時期，比咖啡來得更早。在木版畫家奧山儀八郎所寫的《珈琲遍歷》（旭屋出版，一九七四年）當中，有一節在談如何鼓勵民眾攝取肉類和牛奶。

在牛奶飲用方式的部分，書中介紹了一個方法，就是加入少量咖啡，以緩和牛奶特有的腥臭味。儘管這樣的喝法，終究還是以牛奶為主體，但可想而知，在當時民眾對咖啡滋味還不熟悉的情況下，它已經是讓大家認識咖啡的一大契機。日後在咖啡普及的過程中，牛奶堪稱是一個相當重要的配角。

16 自一九二二～一九二六年。
17 位在市區，正面臨路且兼做店面和住宅的一種傳統建築樣式。

隨著牛奶的需求日漸升溫，經營牧場的人也慢慢地開始增加。一八七二年，京都當局選在聖護院開設「京都府營畜牧場」，以作為產業發展政策的一環。而這也被視為是日本引進西式牧場的濫觴。到了一八八〇年代，當局又再擴大府營畜牧場的規模，後進業者更陸續在郊區開設新場。京都也首開日本先例，推動了牛奶的加工銷售與配送到府。

前面介紹過「中井牛奶館」的自製冰淇淋，很可能也是用「在地牛奶」製成。

放眼日本全國，京都其實是乳製品普及方面的先行者。此後，在以牛奶為原料的甜點推波助瀾下，乳製品的普及層面又變得更廣。京都的糕餅製造業原本就很興盛，在明治時期，更是西式糕餅相當普及的地區之一。據說當時糕餅店早已注意到牛奶和奶油等乳製品，認為它們都是新穎的素材。創立於一八八一年的「桂月堂」，相傳是京都第一家西點店，老闆會在神戶向德國人習藝，店裡製作、銷售蜂蜜蛋糕、泡芙和海綿蛋糕（Génoise）等商品。當時不只西點店，連傳統的日式糕餅鋪也傾力開發許多使用乳製品的糕餅，例如蜂蜜蛋糕、餅乾和沙布列酥餅（Sablé）等，送到內國勸業博覽會上參展，甚至還贏得大獎。一九〇七年，在京都也算是首批投入市場的「村上開新堂」[18] 開幕；一九一九年，京都現存烘焙坊當中最老字號的「大正麵包製作所」（大正製パン所）登場……糕餅、麵

24

包也開始逐漸走入了民眾的生活。從明治末期到大正時代，西洋飲食文化迅速傳遍京都，為日後咖啡正式普及奠定了重要的基礎。

3 三高學生鍾情咖啡廳的回憶

京都市在明治末年啟動的三大建設計畫——「開鑿第二琵琶湖疏水（第二疏水）」、「整建上水道」、「拓寬道路、興建市電」完工之際，大正時代也揭開了序幕，日本社會洋溢著第一次世界大戰所帶來的景氣榮景。被稱為「mobo」、「moga」[19] 的時尚型男靚女三五成群，在鬧區漫步，時髦光鮮的商店也越來越多。在這樣的背景之下，當時席捲各大娛樂聖地的，是日本獨有的一種餐館，名叫「咖啡廳」（カフェー）。

18 「村上開新堂」最初是在東京開店，被視為是日本第一家西點店。而京都的「村上開新堂」則是到一九○七年，由東京「村上開新堂」創辦人的侄子村上清太郎開設。

19 「modern boy」、「modern girl」的簡稱。

「咖啡廳」是反映整個時代的產物。不過，所謂的「咖啡廳」，其實樣貌形形色色，從像喫茶店的店家，到類似餐廳或酒吧的業態都有。深入探討過當時咖啡廳文化的齋藤光，在《夢幻「咖啡廳」時代》（幻の「カフェー」時代）（淡交社，二〇二〇年）裡，說咖啡廳是這樣的地方：「如今在日本社會隨處可見的『咖啡店』（café），倘若我們追溯它在日本的歷史，會發現它其實就是所謂的『咖啡廳』。『咖啡廳』就是在裝潢陳設走西洋風格的店裡，品嘗咖啡、洋酒和咖哩飯等西式餐點的地方。早期一般大眾對它的認知，就是如此。」齋藤認為，直到民眾對「咖啡廳」的認知普及，並且對「咖啡廳」一詞有著共同的印象，能聯想到某些具體的場所或店家，才算是「咖啡廳」這個餐飲類別正式登場。具體而言，就是以「春天咖啡」（Café Printemps，カフェープランタン）、「雄獅咖啡」（Café Lion，カフェーライオン）和「老聖保羅咖啡」（Café Paulista，カフェーパウリスタ）在東京銀座地區開幕的一九一一年（明治四十四年），來作為「咖啡廳」這個餐飲類別成立的開端。

根據該書中的描述，咖啡廳在京都得以開枝散葉，和三大建設計畫當中的「拓寬道路、興建市電」這項地理因素，以及振興教育所帶動的大學增設，有著密不可分的關係。

26

尤其是因為增設學校而大量湧入的學生，對於當時京都的咖啡廳普及，可說是居功厥偉。

自從明治初年推動「京都策」之後，許多高等教育機構受邀到京都設校，或由在地自行開辦學校，辦學潮風起雲湧。一八八九年有「三高」遷校，一八九七年帝大建校，接著在一九〇二年又開設了京都高等工藝學校（現為京都工藝纖維大學），一九〇九年還有京都市立繪畫專門學校創立。當「咖啡廳」這個餐飲類別在東京正式登場之際，京都正在強化它作為文教都市的特質。

吉田、岡崎一帶，是因為要在京都舉辦勸業博覽會，才於明治時代中期開發的「新開地」。當時，此區的牛奶館如雨後春筍般出現，後來也有部分店家發展成了咖啡廳，「吉田咖啡」（吉田カフェー）就是其中之一。它原本只是一家小型的牛奶館，因為廣受學生好評而不斷改裝，也在牆上掛油畫，在店內供應威士忌和白蘭地等洋酒，以求更增添「咖啡廳」的韻味。在這一帶外宿的帝大生和三高學生，總會到這裡來報到。有空就到吉田咖啡去，往往「不會到新京極等鬧區，只待在住宿的會館二樓開躺、打滾。據說這些學生大啖咖啡和西點，還高談闊論一番。」（《京都日出新聞》一九一二年二月十五日）。

然而，三高的學生也不是都只在學校周邊活動。這些三高、帝大的學生，只要走出

第一章
剖析京都咖啡史 1868 - 1945

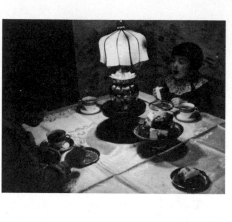

校門來到鬧區，總會在酒館或咖啡廳等地飲酒流連，這樣的生活，反而才是他們的常態。就目前看來，記錄下當時生活樣貌的資料，很多都是出自三高學生的手筆。在這些商家當中，佇立於京都市區，特別深受這些學子愛戴的，是位在寺町二条角地位置的糕餅鋪「鎰屋」。它曾在梶井基次郎的小說《檸檬》中出現，據說是「京都最時髦的日、西糕餅店（中略）樓上開設了京都首屈一指的喫茶部，『鎰屋咖啡』這個新穎的名字，是人們經常掛在嘴邊的話題。」（《日出新聞》一九一一年十二月十七日）

《日出新聞》的連載專欄「事業與人」，在一九三〇年一月十五日報導了時任鎰屋店東的白波瀨次郎。報導內容提到他在一八九九年接班，便進行了大規模的改裝，並在店內設置茶屋，以便推廣西點。

有些資料上則說改裝年分是在一九○八年，有幾套不同的說法。據說改裝後的店面，有著黑牆的兩層樓建築，門面相當氣派，店裡還設有手動升降機，可以上下搬運糕餅或餐具。

最晚在大正時代時，它在市區裡就已經是備受矚目的存在。根據一九二四年（大正十三年）十月的《京都料理新聞》報導，「當時的喫茶店，就只有寺町二条下的鎰屋、四条河原下的虎屋分店，以及西陣的鹽瀨而已」（中略）。寺町的鎰屋還有年輕女孩當服務生，是引領時髦風尚的始祖。」（《京都飲品十年史》京都府飲料公會聯合會，一九七○年）

詩人堀口大學和京都的知名商店店東，在昭和初期時共同製作了一份廣宣雜誌《時世粧》，「鎰屋」也在上面登了廣告，所以雜誌裡有許多能傳達當時氛圍的珍貴照片。桌席區的照片中，有高雅的桌布，上面擺放著檯燈，還有設計精美的餐具，以及各式各樣的甜點，讓人看得目不轉睛；蛋糕和咖啡的照片裡，則有「WAITENDE KUCHEN」（等您品嘗的甜點）這個看似德文的標題（「WAITENDE」應為「WARTENDE」的誤植），「時髦始祖」鎰屋積極求新的風格，可見一斑。

在保留老店傳統的同時，又搶先設置喫茶部，賣起西式糕點的「鎰屋」，平時總有逾百位常客上門光顧。其中有六成是學生，而「三高」的學生，恐怕又占了當中的絕大多數。

「三高」位在吉田地區，而鎰屋坐落在吉田和新京極、四条通之間。平時學生散步的過程中，若要前往鬧區，鎰屋是個極佳的據點。像是從一九一九年起，在三高讀了五年的梶井基次郎，就常和日後當上小說家的中谷孝雄、電影評論家飯島正等三五好友到訪。根據飯島表示，「鎰屋」是三高學生會光顧的唯一一家喫茶店，大家約定俗成的習慣，就是在手頭寬裕時喝咖啡。此外，前面提過這裡有「年輕女孩當服務生」，其中有一位小朝小姐，堪稱是美女店員，三高學生都戲稱她為「morgen」（德文的「早晨」），很受好評。

還有，俳人山口誓子也於同一時期就讀三高。他曾這麼回憶：「三高時期，我常從新京極沿寺町通往上走，再到丸太町通，可說是我的固定行程。途中在『鎰屋』吃個甜點，更是一大享受。」（《鏡頭下的京都散記》〔カメラ京ある記〕淡交新社，一九五九年）。

作家織田作之助也是「鎰屋」在昭和初年的常客之一；中谷孝雄所屬的文藝社聚會，也常選在「鎰屋」舉辦。其他像是祇園石段下的「渡鴉」（Raven，レーヴン）、四条河原町的「勝利」（VICTOR，ビクター），以及大丸前的「歌鴝」（コマドリ）等店家，也都是三高學生經常流連的店家。

這個時期，咖啡廳其實不只出現在新京極、寺町等鬧區，或是吉田這種學生街。隨著

30

道路拓寬，市電的鋪設路線不斷延伸，咖啡廳和喫茶店也在市區各處遍地開花，達到了一定程度的數量。大正初年，在咖啡普及過程中扮演了相當重要角色的「老聖保羅咖啡京都喫店」正式開幕。當年擔任第一屆巴西移民團長的水野龍，拿到了聖保羅州政府無償提供的咖啡豆和它的宣傳銷售權之後，便在日本全國陸續開設了二十多家「老聖保羅咖啡」，以五錢的價格，供應一杯咖啡和一份甜甜圈。這種用實惠的價格，就能品嘗到正統滋味的地方，很受到包括藝文人士、追求時髦者等族群的歡迎。據說當年作家谷崎潤一郎住在關西時，也會不時上門光顧。

同一時期，京都除了有許多三高學生光顧的「御旅咖啡」（オタビカフェー），以及藝妓、舞妓鍾情的「都咖啡」（カフェーミヤコ）之外，還出現了以「餐廳分支」型態經營的喫茶店，例如祇園「中村屋」的酒吧，和「東洋亭」西餐廳所經營的「祇園咖啡」（ギオンカフェー）等。更別出心裁的，還有像「京都農園」的分店「溫室內沙龍」（溫室內サルン）（可能是現在祇園花見小路那家喫茶店「農園」〔ノーエン〕的前身？），或是每天在不同地點搭棚營業的行動喫茶店「高塔咖啡」（カフェータワー）等，都掀起了話題。包括「吉田咖啡」、「鎰屋」在內，在這些草創時期的咖啡廳、喫茶店裡，三高學

生當然是顧客大宗，還很常見作家、藝術家、大學教授和報社記者等出入，也成為文學、藝術運動的新據點。

4 女給的出現與咖啡廳熱潮

從明治時代後期到大正時期，京都的新京極一帶蓬勃發展，與東京的淺草、大阪的千日前並稱日本三大鬧區。劇場、電影院周邊有多達近百家店面櫛比鱗次，展現出京都娛樂新重鎮的繁華。在一九○三年（明治三十六年）出版的《入夜後的京阪》（夜の京阪）（金港堂書籍，一九○三年）當中，有一篇〈華燈初上的新京極〉，對昔日京都鬧區的榮景做了這樣的描述：

「包括劇場在內，有和服配件店、鞋店、紙品店、蔬果行、包袋行、糖餅店、煙鋪、紅豆甜湯店、木屐店、帽子店、五金行、蕎麥麵店、豆沙小包店、服裝店、襯衫店、雞肉鋪、燈籠行、藥房、照明館、洋傘店、砂糖店、生活雜貨店、鰻魚飯館、和服店、肉鋪和文具店等，五花八門、各式各樣的商店，加上神寺佛閣的無數燈光，照亮幽暗道路，美不

一八八九年時，街道上的電燈已經亮起，京都街頭也出現越來越多西洋風格的建築。

其實熱鬧的不只新京極，四条通上也有幾家原為和服店的百貨公司相繼開幕，例如在一九一二年開設的「大丸京都店」，以及一九一九年（大正八年）創立的「高島屋」等。

店內除了有各式各樣的商品賣場之外，也附設餐館，還供應咖哩飯、糕餅、咖啡和紅茶等。

以新京極為中心的周邊地區，儼然已是京都首屈一指的鬧區，人潮絡繹不絕。

在這樣的背景下，咖啡廳的發展風起雲湧，頗有成為時代象徵的氣勢，服務方面更是接連推出新花樣。尤其是身穿和服搭配圍裙的女店員——也就是「女給」的出現，定調了咖啡廳的形象。從大正到昭和初期，咖啡廳因為推出了女給而造成轟動，後來甚至還加入了特種服務，搖身變成了今日所謂的夜總會或酒店等行業，為鬧區更添繁華。自一九二○年代起，「女給」這個詞彙和概念，已成為咖啡廳裡不可或缺的要角，並在市井間傳開。

一九二二年七月，《京都日日新聞》（現為《京都新聞》）推出「最受歡迎咖啡廳女給票選活動」的企畫，成了社會上熱烈討論的話題，可見「女給」這個象徵新時代流行的符碼，在當時有多麼轟動。

勝收。」

33

在這項票選活動名列前矛的店家當中，有一家是自一九一一年起就供應西餐的「矢尾政」（今東華菜館）。一九二六年，矢尾政在四条大橋西側新開了一家啤酒餐廳，店面是由威廉・梅瑞爾・沃里斯（William Merrell Vories）[20] 所設計的西班牙風巴洛克洋樓，內部備有各種包廂廳室，散發著穩重的氣氛，和飯店相比毫不遜色。而隔著鴨川和它相望的是一九二一年在四条南座前開幕的「菊水」。它的一樓是餐廳，二樓則是咖啡廳，在三年後，業主又在四条寺町開了一家同樣格局規畫的店鋪。另外，一九二五年於四条寺町創立的「Star 食堂」（スター食堂），則是相當獨樹一幟的存在。創辦人當年會在紅極一時的舞廳「皇家咖啡」（café royal，カフェーローヤル）擔任店經理，他運用旅美十八年的經驗，率先引

34

進了一次大量採購的「連鎖經營管理」機制。後來 Star 食堂成了一家「每盤二十五錢均一價」的洋食餐館，大受歡迎，在市區最多曾一度拓展到十家店。

而在京都多處名叫「京極」的地點當中，素有「西陣京極」之稱的千本通，是位在京都西側的鬧區，熱鬧繁榮。一九二三年，開在千本通上的「天久咖啡」（カフェー天久）竄紅。這家擺放著大型留聲機，旗下有十四、五位女給的咖啡廳，除了有西陣的那些紡織業老闆光顧之外，據說後來藝文界也對它厚愛有加。像是作家水上勉、電影導演黑澤明，都會不時光顧。直到戰後，「天久咖啡」還持續以咖啡廳全盛時期的樣貌，原汁原味地開門營業，相當罕見，卻也因此而馳名，可惜後來在一九八六年（昭和六十一年）歇業。目前整家店遷建到「日本大正村[21]」，以喫茶店的型態經營。現在店裡還有女給裝扮的店員，呈現昔日氛圍。

後來，咖啡廳仍持續增加，「根據大正末年的調查，有繳納國稅的西餐咖啡廳的數量

20 自美國傳教士兼建築師，是知名藥廠「近江兄弟社」的創辦人之一。

21 位在岐阜縣的觀光園區。

有「一百二十七家」（《京都大事典》淡交社，一九八四年），到一九三三年時已增加到約三百五十家以上，由此可見興盛程度。再加上一九二三年發生了關東大地震，使得大阪那些在昭和初期發展興盛的咖啡廳，成了引領咖啡廳趨勢發展的領頭羊。一九二九年，大阪的熱門咖啡廳「美人座」進軍京都，開設「祇園會館咖啡」，據說安排了近百位女給。到了隔年，大阪的咖啡廳甚至還到銀座插旗。他們就這樣以雄厚資金和女給服務為賣點，在日本全國各地掀起了一股咖啡廳大熱潮。

5 迄今仍在營業的老字號，於昭和初期陸續開幕

《現勢鳥瞰圖京都百面相》（現勢鳥瞰図京都百面相）（京都之實業社，一九三三年）是一本針對昭和初期京都各類事物排名的書籍。當中的「餐廳咖啡廳、喫茶店排行榜」，提到餐廳、喫茶店的橫綱[22] 是「矢尾政」，關脇是「菊水本店」，小結則是「東洋亭」，而名列前頭的還有「Star食堂」、「鎰屋」、「天久」和「歌鴝」等店家。而在咖啡廳方面，除了有曾在織田作之助的小說中出現，排名橫綱的「交潤社」之外，還有大關「美人座」、

小結「祇園赤玉」，以及前頭三枚目的「猛虎」（Café Tiger，タイガー）等由大阪人出資開設的咖啡廳名列前茅，咖啡廳百花齊放的榮景，可見一斑。另一方面，咖啡廳聲勢大漲，與牛奶館、喫茶店分流的趨勢，也漸趨鮮明。當時供應正統咖啡的商家已逐漸增多，他們打出了「純喫茶」的名號，以便與咖啡廳有所區隔。而這也可說是現今「喫茶店」、「咖啡店」的原型。根據史料記載，一九二二年（大正十一年）時，京都市區就有三十多位喫茶店業者，共同組織了同業團體。

此外，在前面介紹過的《婦女商業經營指南》（第二十一頁）當中，「喫茶店」被列為一種職業，而它與「牛奶館」的區別，相當耐人尋味。牛奶館當中備有政府公報和報紙、雜誌，基本上是銷售牛奶和麵包類商品的店家；相對的，書中對喫茶店的定義則是「不怎麼餓的人也能輕鬆上門，歇腳解渴的地方。換言之，就是可依顧客需求，供應茶類（筆者

22 横綱、關脇、小結和前頭是相撲的排名方式，横綱是第一名，大關、關脇、小結分別是二、三、四名。前頭則在前述四者之下，依序排名為前頭筆頭、前頭二枚目、前頭三枚目……人數較多。

「進進堂」第二代店東續木獵夫先生。

註：咖啡、紅茶）、清涼飲料和簡單蛋糕類（筆者註：糕點類）和水果等的商家」。就區位而言，前者多開設在學校、政府機構和公司行號周邊；後者則多開在熱鬧的地方，而且要是相當都會型的區域才行。就定位上而言，牛奶館看起來是兼具蒐集資訊、補充營養的功能，以追求實用性為主；而喫茶店則是讓人在嗜好品的陪伴下，享受閒暇時光的場域。這個時期，咖啡廳、牛奶館和喫茶店都已自成一類，可說是已逐漸走向明確分家的趨勢。

許多迄今仍在營業的老字號喫茶店，也像是在互別苗頭似的，紛紛在這個時期開幕。一九三○年（昭和五年）創立的「進進堂」（進々堂，現為「進進堂京大北門前」），儘管開業已逾九十年，迄今仍屹立不搖，是京都現存歷史最悠久的喫茶店。創辦人續木

38

京都喫茶記事

齊在東京求學時，曾於內村鑑三[23] 門下學習，後來因為迷上了製作麵包，遂於一九二四年前往法國，是日本最早的留學生。他以巴黎為據點，旅居法國兩年多，期間還曾到歐洲各地學習麵包製作技術。就在這個時期，他在法國拉丁區（Quartier latin）看到學生喝著咖啡讀書、討論的光景，便立定志向，要「讓日本的學生也能親身體驗西洋文化，將來在海外一展長才」，返回日本，並選擇在京都帝大——也就是要一肩挑起日本未來發展的青年才俊聚集之處開店。進進堂開幕時，刊登在報紙上的廣告寫著：「拉丁區是志向高遠、滿懷熱情者聚集的地方！」身兼詩人身分的續木齊，期盼之情溢於言表。

店面是耗時兩年興建的建築，融入了續木在當地看過的設計，包括中世紀的建築樣式，磁磚和花窗玻璃等裝飾，還有寬廣的中庭等，雄偉氣派的外觀，讓周邊民眾大感震撼。

以烘焙坊起家的進進堂，在那個麵包還相當罕見的時代，就已搶先在京都推廣法國長棍麵包，並因此而聞名。據說連作家谷崎潤一郎都曾上門光顧。採用與法國長棍麵包相同麵團製成的小法國麵包，是自開幕至今的固定品項，吃得到當年的滋味。帶有柔和酸味、

23 文學家，也是基督教思想家和聖經學者。

清爽順口的咖啡，也是長年不變的一款獨家配方豆。點餐時會先詢問顧客咖啡是否需要加牛奶，是在早期那個多數顧客都還喝不慣咖啡的年代，所保留下來的傳統。

「重點在於氣氛。儘管時代在變，城市也在變，但隔著一扇門的店裡，氣氛就是不變。

對於各個不同世代的顧客而言，只要來到這裡，就能重新喚醒當年的情景，就像個櫥窗一樣。」

第四代老闆川口聰這麼說道。這個華麗而靜謐的空間，多年來一直是日常學習的場域，也是社交的場域。當年委託木材工藝大師黑田辰秋打造「能讓很多人一起坐」的大桌和椅子，散發著「可以傳承兩百年」的穩重厚實。創辦人親自遠渡重洋，開創新天地的堅強意志，迄今還活在店內外那些當年放眼遙遠未來所打造的陳設裡。

「進進堂」創立的那一年，三条京極也開了「立頓茶館」（Lipton Tea House）的日本一號店，是「直屬立頓總公司的喫茶部」。當時的菜單上，咖啡、紅茶是十錢，咖哩飯則是十五錢。據說這裡也能看到很多帝大和三高學生出入的身影。到了一九三二年，由進口巴西咖啡的貿易公司「日本巴西貿易公司」在日本全國各地開設的咖啡店「巴西咖啡」（brasileiro，カフェーブラジレイロ），也來到京都展店。

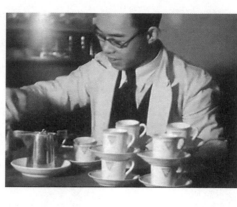

節錄自《Smart lunch 營業實況》。

「巴西咖啡」開幕這一年，熱鬧的寺町通上開了一家洋食餐館「Smart lunch」（スマートランチ），其實它就是「Smart coffee」（スマート珈琲店）的前身。當初創辦人元木猛、元木操夫婦從德島來到京都，在銀行家父親的建議下，選在當時京都首屈一指的鬧區——寺町通開店。元木猛是個喜歡新事物的時髦人士，而「Smart」（機靈）這個店名，則帶有「提供不太親暱、不太生疏的機靈服務」的期許。店家的商標也是由創辦人自行設計，據說後來接班的第二代店東——元木茂，從小就是看著這幅剪影長大。

以往，一般大眾對於「Smart lunch」所知很有限。不過，在元木家族為留作私人紀念所拍攝的影片當中，有一部短片名叫《Smart lunch 營業實況》（スマートランチ営業実況）的短片，拍攝人是對面

41

「山本相機店」（現為「山本裱褙行」）的店東山本爾郎先生。時髦的店面，當年就坐落在還沒有拱廊的寺町通上；洋酒瓶一字排開的吧檯，放著大大的咖啡壺；廚師身穿白色廚師服，外場女服務生則是白領洋裝搭配白圍裙……這是正統洋食餐館的風格。櫃台內放了一部看似舶來品的特大號冰箱，想必是酷愛家電產品的元木猛精挑細選而來的吧？每張桌面上都有熱氣升起，座無虛席的顧客，絕大多數都身穿大衣、披肩或戴著禮帽，一身時髦打扮，口中大啖炸物或飯類。當中有幾個留平頭或戴學生帽的學生，也有看著眼前那個盛裝鬆餅的盤子，泛起了微笑的小孩。菜單上除了有以焗烤、可樂餅搭配米飯或麵包，再附咖啡的三十日圓「本日午餐」之外，還有炸牡蠣、炸干貝等單點菜色，再加上無限享用的大碗白飯，也是餐館大受歡迎的原因之一。從這些詳實記錄店內情景的影片當中，可看出男女老幼各族群的顧客，讓整家店人聲鼎沸、熱鬧非凡，還能從中感受到二戰前京都街頭與店內各種照片傳達不了的氣氛，是相當珍貴的紀錄。

　　從「Smart lunch」發展成今日的「Smart coffee」，其實是二戰結束後的事。據說當時元木猛已經開始自行烘焙咖啡豆，使用外觀像鋼桶的大型手搖烘豆機烘過的豆子，會鋪在麻袋上用扇子搧涼。「Smart coffee」自創設之初就有很多電影界的常客，因為

42

一九二三年時，東京的蒲田製片廠[24]，在關東大震災當中受災損毀，員工和演員紛紛移居關西，松竹公司便改將攝影棚搬到早期在京都取得的一塊土地。於是，「松竹下加茂製片廠」便在距離市中心不遠處的下鴨神社旁（左京區下鴨宮崎町）啟用。當時有很多一肩扛起松竹時代劇部門的日本電影巨星、名導，都在這個製片廠大展身手。直到後來製片廠於一九七四年遷往太秦之前，電影都在這裡拍攝。

還有，在一九三四年時，四条木屋町附近有「FRANÇOIS喫茶室」（フランソア喫茶室）、「築地」和「夜窗」（夜の窓）等喫茶店相繼開幕，每家店都散發出無與倫比的鮮明特質，贏得了顧客熱烈的支持。當年由京都市立繪畫專門學校學生立野正一所創辦的「FRANÇOIS喫茶室」，於二〇〇三年（平成十五年）成為日本第一家獲選國家有形文化財（建築）的喫茶店。選擇冠上畫家法蘭索瓦・米勒（Jean-François Millet）名號的這家店，在畫家高木四郎、京大義籍留學生亞歷山卓・貝契凡尼（Alessandro

24 松竹電影公司的製片廠，於一九二〇年啟用。

Bencivenni）等藝術家朋友的協助下，仿照豪華郵輪交誼廳，將喫茶店改裝成義大利巴洛克風格的建築。這個保留了京町家骨架結構，再融入歐式風格的空間，在當時其實相當前衛。此外，該店在規畫之初，就以打造正統的名曲喫茶店為目標，在店裡放置了電唱機，後來在古典、香頌等方面的唱片挑選上，一直很受好評。榮單上的插畫則是由畫家藤田嗣治所畫的線畫。當年一杯咖啡的行情價是十錢，這裡卻要價十五錢，在當時算是偏高的價位，被譽為是京都最高級的喫茶店之一。

「FRANÇOIS」的創辦人不只崇尚藝術，更是個不折不扣的自由主義者。在軍國主義色彩漸趨鮮明的時代，他為了對抗當局對表現自由的打壓，便由喫茶店出面購買以自由主義論調而聞名的小報《土曜日》，發放給上門消費的顧客。在那個禁止談論西方文化與思想的年代，「FRANÇOIS 喫茶室」成了一處可以自由討論反戰或前衛文學、藝術的沙龍，許多文化人、藝術家都在此齊聚一堂。當時會在店裡出現的常客，包括藤田嗣治、法國文學家桑原武夫和矢內原伊作，還有電影圈的吉村公三郎、新藤兼人，以及劇場界的宇野重吉、瀧澤修等，個個都是名氣響叮噹的重量級人物。立野本人曾於一九三七年因維反治安維持法 [25] 而遭人檢舉、入獄，但他仍貫徹堅守自己的思想，戰後還會在店內一角

44

附設「米勒書房」（ミレー書房），搜羅了許多珍貴的外文書籍。當時出任書房店長的，就是日後開設「三月書房」，影響了許多文化人的宍戶恭一先生。這些過往，如今已很難想像，但那些曾與時局對抗的人，他們的回憶，全都刻在這個長保一貫風格的地方。

因為這些常客所提出的需求和意見，「FRANÇOIS 喫茶室」的代名詞——一種名叫「半維也納式」（セミウィンナータイプ）的咖啡，便應運而生。店東考慮到編劇大師宇野重吉不愛喝咖啡，便在這項商品上，加入了用鮮奶油和奶水調製而成的獨家奶油。它溫潤的甘甜和清爽的後味，推出後備受顧客好評，現已成為「FRANÇOIS 喫茶室」才喝得到的熟悉滋味。多年來，這裡一路陪伴許多愛好自由與藝術的人士，是談昭和時期京都史之際，不可不提的一家名店。

另一方面，「築地」的門面，則是以繽紛磁磚隨興拼貼而成的洋樓風格。掛在二樓陽台的招牌，訴說著老店的歷史。據說這家店起初是叫「後街」（back street，バックス

25 一九二五年制定。打著維持治安的名號，實則在取締一些不見容於當局的思想或運動。

「築地」的維也納咖啡。

トリート），後來店東因為同時經營另一家名叫「築地」的酒吧，便決定沿用。昔日曾懷抱演員夢的創辦人，從日本第一個新劇[26]專用劇場「築地小劇場」得到靈感，才取了「築地」這個店名。而「築地小劇場」是由在德國接觸過舞台劇的小山內薰等年輕劇場人，於一九二四年時在東京成立的劇團及劇場。他們的戲劇作品，傳達了當時歐洲的藝術思潮，相當創新，也因而大受矚目。一九二六年，劇團在大阪舉辦第一次外地公演，為關西地區的新劇界也帶來了極大的影響。

或許是因為創辦人雅好戲劇的關係吧？走進白牆門面的「築地」，店內風格竟為之一變，轉為妝點著古董的沉穩氣氛。「店裡的這些東西，都是創辦人──也就是我祖父因為興趣而找來的收藏。」說這

句話的是「築地」的第三代店東原田雅史先生。據他表示，開幕之初設有專職的「唱片播放員」，店裡總是播放著創辦人蒐集的古典黑膠唱片。早期這一帶老字號喫茶店林立，而「築地」首屈一指的奢華空間，儘管歷經多次整修，但仍留住了當年的姿態。

除了極盡奢華的空間之外，還有另一個堪稱鎮店之寶的，是最早在京都地區供應的維也納咖啡。如今，在「築地」當然也可以喝得到黑咖啡，不過以往這家店裡所謂的「熱咖啡」，基本上都是維也納咖啡。代代相傳的咖啡豆配方，如今已由第三代店東繼承，繼續守護這個八十五年不變的滋味。

至於店名聽起來很令人印象深刻的「夜窗」，則位在三条通西木町，是很受歡迎的一家喫茶店。店內播放著古典名曲，還設有一處約莫十七坪的小庭園，據說夏天還會有水柱噴水，消暑納涼。店內氣氛高雅，顧客也以帝大或三高的學生居多，甚至還會有公司高層或醫師等族群上門光顧。開幕之初正逢寶塚少女歌劇的全盛時期，因此店東仿照寶塚明星

26 自明治末期起，日本劇場界模仿西方戲劇，確立近代舞台劇的表演型式，就是所謂的新劇。

的招牌打扮，請女服務生穿上綠色和服與袴[27]，引起熱烈迴響。就當時的喫茶店而言，「夜窗」的店面算是相當寬敞，戰後還率先裝設了冷氣，呈現高級感。附帶一提，它還有一家姐妹店，是名叫「明窗」（明窓）的洋食餐館，主打和夜窗同樣的氣氛以及實惠的菜色，贏得了不少支持。

其實這些喫茶店界的後起之秀都在那份「FRANÇOIS 喫茶室」會免費派發的《土曜日》刊登廣告。這份報刊不僅在書店有售，在市區裡的許多喫茶店也都有賣。《電影／報紙／喫茶店》（キネマ／新聞／カフェー）（Heureka 出版，二〇一九年）這本書，追溯了當年發行《土曜日》的核心成員——齋藤雷太郎的足跡。根據本書記載，齋藤雷太郎本來是隸屬於松竹下加茂製片廠的演員，在當演員的同時，於一九三五年開始發行《京都攝影棚通訊》（京都スタヂオ通信），一年後刊物更名為《土曜日》，還注意到不只可在書店銷售，喫茶店也是城市裡資訊往來交流的新場域，於是便透過邀請店家刊登廣告的方式，擴大了《土曜日》的銷售網絡。

後來，《土曜日》上最多曾有近三十家喫茶店同時刊登廣告，就連前面介紹過的「築地」（當時還叫做「後街」）、「夜窗」和「勝利」也都名列其中。此外，一九三六年

時，《土曜日》上還可以看到主打西班牙式大喫茶店「喀里多尼亞」（Caledonia，カレドーニャ），以及藤井大丸百貨地下樓「精緻喫茶室」（delicacy，デリカシー喫茶）的開幕廣告。在「精緻喫茶室」的廣告當中，除了主打有舞台和大型留聲機之外，還提到店內備有冷氣。起初《土曜日》會贈送報紙給這些刊登廣告的商家，當作順便幫報刊宣傳；後來他們也建議店家自行購買，使得《土曜日》在各家喫茶店裡日漸普及。《土曜日》這份報刊從一九三六年發行到一九三七年，只維持了約一年半的時間就收攤，但它的這種操作手法，和現今的小眾傳播雜誌、免費報等，頗有異曲同工之妙，可見當時的喫茶店，其實也在城市裡的新資訊網路當中，扮演了很重要的角色。

27 寶塚少女歌劇團於一九一四年首度登台演出，直到一九四〇年代才拿掉「少女」二字，成為今日大眾所熟知的「寶塚歌劇團」。團員在各種正式儀典皆會穿著橄欖綠色的袴。

49

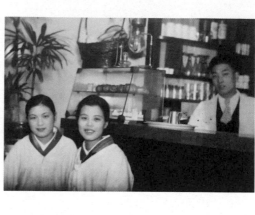

「珈琲店 雲仙」的創辦人（右）和夫人（中）。

6 自家烘焙與咖啡批發商的先驅

西洞院綾小路和熱鬧的市中心稍有一段距離，一九三五年（昭和十年）時，這裡開了一家「珈琲店雲仙」。來自佐賀縣的創辦人會為喫茶店取這個名號，靈感來自於開店那年，家鄉有一處升格為國家公園的名勝，就叫「雲仙」。「我其實不太清楚他當年為什麼來到京都，根據我聽來的消息，他好像原本是在祇園的酒水商行工作，在那裡認識了我祖母。」

第三代店東高木利典先生這麼說道。後來，立頓茶館選在京都開設日本一號店，創辦人便進入了這家店習藝。它的店面是以人力車車庫改裝而來，據說開幕之初就有女服務生和廚師，供應的餐點除了咖啡之外，也有西餐和蛋糕。

50

京都喫茶記事

創辦人的夫人高木里香女士，昔日總以和服搭配圍裙的裝扮，出現在店裡。日後她曾這樣回顧：「當時咖啡一杯要賣十錢，來喝咖啡的客人還真不少呢！」（《平安～平成京日記》關西書院，一九九四年）而高木利典也依稀還對創辦人有些記憶。

「明治末年出生的祖父母，正逢所謂『mobo』、『moga』的時代，崇尚時髦。他們在當時，應該都是很前衛的人。我祖父還很擅長果雕呢！」

附帶一提，據說里香女士在就讀京都高等女學校時，和「FRANÇOIS 喫茶室」創辦人的夫人立野留志子女士是同學。老喫茶店之間的緣分，還真是不可思議。

創辦人於五十歲仙逝之後，里香女士繼續當著爽朗大方、和藹可親的老闆娘，和女兒禮子女士一起打理這家店，附近和服店的老闆、員工等男客，總是店裡的座上賓。尤其當上第二代店東的高木禮子，自從十八歲時，聽了創辦人一句「學會烘豆，就值一百萬」的教誨，直到二〇一五年（平成二十七年）過世為止一直守著這家店的味道。開店之初，自家烘焙咖啡豆的店家還很少，「珈琲店 雲仙」在京都可說是先驅之一。從當時至今，粗獷的烘豆機已任勞任怨地運轉了逾八十年的時光，應該是日本現役最古老的一部機器。

咖啡和開店之初一樣，都是以四種豆子混合烘焙而成，但因這部原始的機器上，沒有任何

51

第一章
剖析京都咖啡史 1868 - 1945

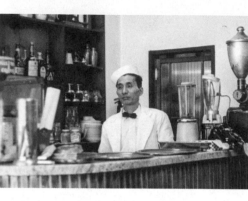

宮本良一是「喫茶 靜香」前店主，也是第一代經營者。

測量用的儀表，所以烘焙的深淺，只能靠聲音和香氣來判斷。

「我媽媽烘豆已經烘了超過五十年，光是在一旁看著，就能分辨『差不多了喔』或『烘過頭了啦』。」

整家店的點滴記憶，都滲進了沉默的裝潢擺設和用品裡，成為訴說京都咖啡文化難以取代的說書人。

在「珈琲店 雲仙」開業後兩年，「喫茶 靜香」（Shizuka）在五花街之一的上七軒附近開幕。原本是先斗町的藝妓，用自己的名字開了這家店，一年後因為有些苦衷，整家店改由前店主，也就是相當於第一代經營者的宮本良一先生接手，將原本一半當住家的店面，改裝成整間完整店面。繽紛馬賽克磁磚妝點的香煙販賣區，圓弧造型的展示櫃等設計，在當時都是走在時尚的最前線。宮本良一早年會專程到神戶去

52

京都喫茶記事

採買舶來品，當時買的留聲機、有煙囪的暖爐、老式收銀機等，迄今都還擺放在店裡。看看店內的照片，就能發現宮本良一當年身材高瘦，身穿白色服務生服、戴白帽，還繫著領結的時髦模樣。

此外，在接手喫茶店之際，宮本良一還決定在店面隔壁的建築裡擺放烘豆機，開始做起自家烘焙的咖啡豆，並規畫了獨家的綜合咖啡，固定以預加牛奶、另附兩顆方糖的形式供應。後來，烘豆工作改由受過老老闆指導的烘豆師傅處理，但唯有口感滑順、滋味溫和的綜合咖啡，配方是由第一代經營者的女兒，也就是第二代的宮本和美女士親自在店頭調配，長年守著父母傳承下來的滋味。讓人聯想到火車座位，鋪著淺綠天鵝絨布面的半包廂式席位，當年總有附近的西陣織師傅當座上賓，偶爾也是上七軒的藝妓、舞妓們和富家老爺相約見面的地方。時髦的店裡，飄散著輕軟柔和的女人香——這是昔日「喫茶 靜香」特有的日常片段。

二戰前的京都，儘管咖啡店已在增加，但經手咖啡批發生意的公司，卻很罕見。這個時期，神戶是日本進口咖啡的門戶，當地已有包括「萩原珈琲」和「上島忠雄商店」（現為「UCC上島珈琲」）等烘豆業者林立，頗有群雄割據的態勢；然而在京都，似乎是

53

以主打自家烘焙的獨立喫茶店較早出現。其實，「喫茶 靜香」的創辦人在開店前，就曾找上「珈琲店 雲仙」的店東諮詢咖啡烘豆事宜，留下一段佳話。京都的咖啡店之間，常有獨特而緊密的縱、橫連結，或許就是來自這樣的原委吧。

不過，當時京都也並非完全沒有烘豆商。當時僅有的少數業者當中，有一家迄今仍在營業，那就是創立於一九三五年，位在千本下立賣地區的「大洋堂珈琲」。創辦人福井宇一，原本經營的是一家創立於一八八〇年的絲線行，後來轉型經營咖啡烘焙批發生意。從看似以町家改裝而來的店面當中，也能找到「創辦人曾是和服商人」的些許端倪。當年絲線行創立之初，店面所在的下立賣通，就位在京都御所下立賣門通往嵐山方向的幹道上，但自從開闢了丸太町通之後，這條幹道的人流銳減。當時剛好正是喫茶店數量漸增的時期，「所以才覺得喫茶店比和服生意更大有可為、前途無量吧？」第二代店東福井滋治先生這麼推測當年創辦人突然決定改行的原因。

福井滋治表示，創辦人要開店之前，曾多次前往位在神戶山手地區，也就是今日上野通（王子公園北側）一帶的「阿拉伯商會」，學習咖啡的基礎知識。後來他使用「TADANO ROYAL」廠牌的小型烘豆機，做起了批發咖啡豆給餐廳和喫茶店的生意。據說當年鄰居

54

還常因為烘豆的煙和味道，而跑來抗議。就連福井滋治也苦笑著回顧說：「我們賣咖啡的，得要好好敦親睦鄰才行啊。」

當年大洋堂的客戶，除了有三条河原町的「巴爾斯」（BALSE）、千本今出川的「寶麗多」（Polydor）等喫茶店之外，據說還批發給《京都日日新聞》的員工餐廳，以及熱門咖啡廳「交潤社」歇業後，一九三六年在原址開設的「不二家 四条店」。事實上，根據福井滋治的記憶所及，當時除了「大洋堂珈琲」之外，包括創立於一八八四年（明治十七年），賣葛粉、穀類、乾貨的「木村九商店」在內，「倉橋商店」、「熊田商店」等食品商行，其實都有烘焙、銷售咖啡豆，只是銷量並不多。除了目前仍在營業的「木村九商店」之外，其他業者是否真的存在，如今已無從稽考。儘管數量不多，不過看來京都在二次大戰之前，就已經有烘焙咖啡豆的商家。「早期很多業者都是當作一種進口食品來銷售，只有我們是從一開始就只賣咖啡。」倘若福井滋治的這番話確實可信，那麼「大洋堂珈琲」就是京都地區最老字號的專業咖啡烘焙批發商。

二戰結束後，據說大洋堂也曾批發咖啡豆給一九四七年左右創立於千本通的老字號喫茶店「拿坡里」（Napoli，ナポリ）（二〇二〇年歇業）、河原町三条的「裏窗」（裏窓），

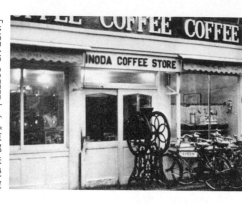

以及「FRANÇOIS 喫茶室」。附帶一提，大洋堂珈琲的創辦人福井宇一在戰後曾籌組京滋地區的咖啡同業公會，並擔任創會會長。而這個組織，也就是「京都咖啡工商會」（京都珈琲商工組合）的前身。

緊接在「大洋堂珈琲」之後出現的，是創立於一九四〇年的「各國產咖啡專業批發 豬田七郎商店」，也就是現在的「INODA'S COFFEE」（イノダコーヒ）。創辦人豬田七郎先生於一九四八年時首度入選「二科展」[28]，後來也經過推薦等程序而成為二科會會員，是一位知名的畫家。他在精進繪畫專業的同時，也開始經營自己一直都很感興趣的咖啡烘焙批發、進口食品銷售等行業。代表「INODA'S COFFEE」的圖騰「搬運咖啡豆的驢子與男人」，也是由豬田七郎親自繪製。

「前田珈琲」的前田董事長早期曾在「INODA'S COFFEE」習藝，受過豬田七郎的薰陶。根據他的描述，豬田七郎當年是在大阪老牌咖啡批發公司「巨人商會」（ジャイアント商会，現已歇業）的神戶分公司學習咖啡知識。在戰前的京都，絕大多數的喫茶店等店家，應該都是向神戶的業者採購咖啡豆。然而，剛創業的「豬田七郎商店」，客戶之一竟是「FRANÇOIS 喫茶室」。「FRANÇOIS 喫茶室」的創辦人立野正一，當年還是一位正在習畫的學生，和兼具畫家身分的豬田七郎私交甚篤，所以「FRANÇOIS 喫茶室」似乎曾有一段時間是向「豬田七郎商店」採購咖啡。豬田七郎的侄子，也是後來負責打理三条分店的豬田哲郎先生回憶：「那時候好像有把我們自己烘焙的咖啡豆，批發給四条河原町的喫茶店。」（《豬田彰郎的咖啡為什麼好喝》〔イノダアキオさんのコーヒーがおいしい理由〕anonima studio，二〇一八年）想必「FRANÇOIS 喫茶室」也是其中之一。

28　「二科會」為一九一四年成立的民間藝術家團體，每年舉辦「二科美術展覽會」，簡稱「二科展」。入會審查相當嚴謹，申請者必須在藝術上有一定成就，並由會員推薦，經審核後才能入會。著。

我個人推測：「FRANÇOIS喫茶室」在開幕之初，原本是向豬田七郎採購咖啡豆，後來豬田七郎專心經營喫茶店，「FRANÇOIS喫茶室」才改向「大洋堂珈琲」採購吧？

7 咖啡廳式微與純喫茶興起

「立頓茶館」的創辦人福永兵藏先生曾說過：「大正到昭和初期（中略）是咖啡廳的全盛時期，一般顧客幾乎都不會到茶館來光顧。」（《食物裡的歷史》〔食に歷史あり〕產經新聞出版，二〇〇八年）。然而，到了昭和十年前後，風向竟為之一變。一九三五年（昭和十年）的《京都帝國大學新聞》上，有一篇這樣的報導：「事實上，近來令人大感瞠目結舌的，是這一波喫茶店的崛起。部分經營不善的咖啡廳，因為感受到這些喫茶店所帶來的威脅，便改走大眾食堂路線，或轉型為關東煮小館，發出垂死的哀號。」（《史料裡的京都歷史5 社會‧文化》〔史料京都の歷史5 社会‧文化〕平凡社，一九八四年），可見咖啡廳的氣勢已逐漸轉趨疲軟。

實際上，根據當時在大阪經營「丸玉咖啡廳」（カフェーマルタマ）的木下彌三郎先

58

生回顧，昭和四、五年前後，受到全球經濟大恐慌的影響，「咖啡廳業界籠罩在一片夕陽下。東京的猛虎、沙龍春（サロン春）、交洵社，還有大阪的美人座、聯合（COFFEE UNION，ユニォン）、日輪等大型咖啡廳，紛紛宣布歇業。」（《奔馬的一生》〔奔馬の一生〕出帆社，一九七六年）。

此外，在這個時期的咖啡廳裡，開始出現和「女給」親密接觸，或出場陪同顧客等極端服務，形成備受大眾關注的社會問題，更被警方列為積極取締的對象。而在一九三五年九月十六日的《京都日出新聞》上，有一篇報導聚焦探討喫茶店，稱它是走在流行最前線、都會生活不可或缺的元素。文中甚至可以看到「當人們對低俗惡質的咖啡廳感到厭倦後，喫茶店清新爽朗地崛起」之類的對比。談到咖啡廳的公序良俗問題，平時就很喜歡到咖啡廳光顧的哲學家九鬼周造，曾在一九二九年時，於散文當中提出了他的論點。他一方面論述咖啡廳的優越性，包括在時間和費用上，都比傳統的茶屋或待合[29]更經濟，還有知識豐

<hr>

[29] 「待合茶屋」的簡稱，早期供人停等會面或聚會宴飲的店家。

29

59

富的女給接待等，同時也提到「對咖啡廳的打壓力道，比對茶屋、待合更強，此舉堪稱是忽視了民眾素質與現代性」，顯然是嚴重的不合時宜，批判社會上對咖啡廳一味的打壓。

然而，東京在一九三三年時，仍制定了「特殊飲食店營業取締規則」；京都也在隔年訂定了「咖啡廳營業取締規則」。社會上對咖啡廳的批判又更加劇。而在一九三六年出刊的《京都料理新聞》上，則有呼籲同業成立「京都喫茶同業公會」的報導，訴求的成立目的是要「抨擊喫茶店的咖啡廳、酒吧式營業」，籌備委員名單上，還可以看到「立頓茶館」、「FRANÇOIS喫茶室」等店家名列其中（《京都飲料十年史》）。不過，根據一九一四年（大正三年）出生的日本文學家池田彌三郎的說法，這一波喫茶店淨化運動，其實有優點、也有缺點。

「還出現了『純喫茶』這種怪異的詞彙。據說是因為店家需要自豪地對外表示『我們這家店不賣酒』，才有這種詞彙應運而生。戰前對於公序良俗的取締內容，規定相當繁瑣，在喫茶店工作的那些少女，嚴禁坐在顧客身旁。於是我們得坐著，向那些站在我們身旁的女孩攀談，實在是很折騰。有些囉嗦的店東，還會設下時間限制，甚至還有些店家不准女孩在同一位顧客身旁停留超過三分鐘。在這種店家和女孩子聊天，簡直就像是在打

一通電話似的。」（《我的食物誌》〔私の食物誌〕新潮文庫，一九六五年）

儘管歷經了一些波折，喫茶店終究還是成為市區裡不可或缺的場所。在大眾眼中，「有供人欣賞名曲的音樂喫茶店，也有主打明亮活潑、氣氛居家的開放式喫茶店；還有人利用採光欠佳的環境，打造成略顯幽暗、沉穩安適的喫茶店，甚至還有小惡魔式的喫茶店，以帶有頹廢美感的女孩，吸引那些心靈缺乏滋潤的學生；也有店家在招牌上寫著『爵士女孩與氣氛』」（Jazz girls and atmosphere），走挑逗的半純喫茶路線、母女喫茶店等等。即使是與其他元素結合，例如餐點與喫茶店、麵包與喫茶店、喫茶店與酒吧等，但仍不影響喫茶店的魅力」（《史料裡的京都歷史5 社會、文化》）當時喫茶店與其他業種異業結合的風氣相當盛行，可見喫茶店已變化出各種不同的形式，在京都普及。喫茶店取代了咖啡廳，在京都遍地開花，而支持這些喫茶店的，則是支撐起京都各項傳統產業的商家與專業師傅，還有包括大學在內的許多學校老師與學生等市井小民。時至今日，京都各街區仍鮮明地保有當時的在地特色，而各具特色的喫茶店文化，也逐漸在每個街區裡扎根。

然而，到了一九三八年，這股喫茶店熱潮竟為之一變，走上了一條充滿苦難的道路。

第一章
剖析京都咖啡史 1868－1945

這一年，中、日兩國全面開戰，日本政府開始限制咖啡進口；一九三九年，頒布國家總動員法，戰時體制的強度不斷升高，所有商品都改採配給制度；到了一九四一年，（當時的）農林省公布了「代用咖啡統制綱要」，商家被迫使用混有炒過黃豆和南瓜子等種子的代用咖啡。更過分的是，戰時必須嚴格排除敵性語言，於是原本名叫「後街」（back street）的「築地」，便和當時在附近營業的酒吧共用店名，分別稱為「築地東」和「築地西」。後來又因為酒吧歇業，故由喫茶店繼承了「築地」這個名號迄今。其他還有一些店家選擇更換店名並繼續營業，像是「FRANÇOIS喫茶室」改為「純喫茶 都茶房」，或「立頓茶館」改為「大東亞」等。一九四三年起，咖啡全面暫停進口，更加速了喫茶店的關店、歇業潮。即使如此，當時並未直接受到戰火摧殘的京都，讓許多在昭和初期創設的老字號喫茶店得以倖存，在京都喫茶店史上堪稱是不幸中的大幸。

62

第二章

咖啡文化的醞釀與
烘豆批發商

1945 - 1960

CHAPTER 2

Coffee Culture Promotion and
Coffee Roasting Wholesalers

1 宣告戰後復甦的咖啡香

第二次世界大戰末期，日本的大都市接連遭受空襲摧殘，直到一九四五年八月十五日，戰爭才宣告結束。在進口禁令仍未解除的情況下，當時咖啡只有在黑市才能買得到。

到了隔年，駐日美軍轉賣給民間的多餘物資當中已有咖啡，並輾轉出現在市場上流通，但數量極為有限，各地都盛傳有軍用咖啡豆的滯留庫存。當時報紙上會刊出一則報導，說在群馬縣的一處倉庫裡，找到大量「不能吃的豆子」。烘豆業者意識到那些是咖啡豆，便急赴當地採購，形成意外插曲。可見當時求「豆」若渴的烘豆業者，為取得珍貴原料而跑遍日本全國各地的競爭，已相當激烈。

在這樣的大環境之下，京都街頭最早重新讓咖啡飄香的，是在戰爭結束的兩年後，改頭換面成喫茶店的「INODA'S COFFEE」。當年店東豬田七郎因為在一九四三年被徵召入伍，暫時收掉了烘豆生意。他在戰爭結束後隔年返回京都，幸運地發現還留有一些生豆，便用它們重起爐灶。在那個物資匱乏的年代，店東一心只想早日把「真材實料的咖啡滋味」，提供給那些早已等得心焦的咖啡愛好者，於是就這麼開了一家新的咖啡館——迄

64

今仍在營業的京都名店，原點就在這裡。

雖然有了咖啡豆，但二戰剛結束的那段時間，既沒有電也沒有瓦斯，店東還曾一度用

碳爐搭配木材、焦炭來煮開水，或以焙烙[30]烘豆。那時候，咖啡當然還是奢侈品。然而，

「INODA'S COFFEE」的咖啡，當年一杯只賣日幣五圓。在那個代用咖啡也賣同樣價格

的年代，喝得到正宗咖啡的INODA'S COFFEE，口碑很快就在和服業界的老闆、文化人

等圈子之間傳開。再加上當時INODA'S COFFEE還會找人用腳踏車載著商品在附近銷

售，約莫十坪的小店，轉眼間就變成當地不可或缺的沙龍空間。

西式風格的優雅外場，連左鄰右舍、對門三戶都打掃得乾乾淨淨的門面，還有身穿

白色制服搭配領結的員工，一舉一動都端正得體——這些遠高於一般喫茶店水準的服務，

都是在承襲創辦人意旨而來。老字號喫茶店的哲學，不只留存在顧客的記憶裡，還透過許

多從這裡獨立出去的後進，薪火相傳下去。這些後進之一，就是「前田珈琲」的創辦人前

田隆弘先生。他曾這樣回顧自己在昭和四〇年前後的那段習藝時光：

30 一種陶器，外型類似台灣功夫茶的茶壺或茶海，在日本通常用來烘茶葉或銀杏。

第二章
咖啡文化的蘊釀與烘豆批發商 1945 - 1960

「上班第一天，光是在外場出聲招呼，就已經夠累人了。當時我還以為喫茶店之類的商家，服務都很隨興，沒想到這裡服裝儀容都很講究，我在這裡學會的服務，水準足以媲美飯店。新人穿的是立領的服務生服，隨著位階提升，會再配發領結和西裝外套。店裡很多顧客都是演藝圈人士或商家老闆，尤其早上更是常客雲集，去點餐根本問不出半句話，我只好拚命做筆記，寫下他們的名字和長相，再記住他們的點餐內容。」

而體現這種「INODA'S COFFEE」特有服務的，正是他們的招牌綜合咖啡「阿拉伯的真珠」（アラビヤの真珠）。這一款以摩卡為基底，用法蘭絨濾布手沖出溫潤的深焙香氣，是自創立之初不變的招牌。現在，點餐時會詢問咖啡的糖、奶如何安排，但其實預先在這款咖啡裡加入糖、奶後再上桌，才是「INODA'S COFFEE」的標準版本。早期很多顧客喜歡選在「INODA'S COFFEE」洽公或歡聚，有時聊得太起盡，等到要加糖、奶時，咖啡已經涼透，很難攪拌均勻。於是「INODA'S COFFEE」在考量配方比例後，開始供應預先調好口味的咖啡。使用有厚底座的咖啡杯盛裝，也是為了讓顧客「每一口都能喝到溫暖可口的咖啡」，是不斷測試調整之後的獨門做法。

一九五六年，由常客吉村公三郎導演執導的電影《夜之河》在此取景，票房開出紅盤，

66

造成轟動。此後，「INODA'S COFFEE」便陸續成為許多電影的場景，打開了全國的知名度。時至今日，「INODA'S COFFEE」打著「京都的早晨，就從 INODA'S COFFEE 的香氣開始」的宣傳詞，成了京都喫茶店業界的門面。這家在戰後不久，即向咖啡愛好者宣告黎明到來的名店，迄今仍稱職地扮演著京都喫茶文化的象徵，迎接從海內外各地造訪的萬千顧客。

受到咖啡香吸引的，其實不只有京都室町的老闆們。二戰後，受到物資匱乏的影響，洋食餐館「Smart lunch」轉以喫茶為主業，並更名為「Smart coffee」。而最早開始上門光顧的，就是電影圈的人士。一九四九年出道，當時還正值花樣年華的美空雲雀造訪後，榎本健一（綽號榎健）和古川綠波（綽號綠波）等昭和時期的知名演員，也都成了「Smart coffee」的常客。

「戰爭剛結束那段時期，創辦人——也就是我爺爺會親自到神戶去，背咖啡豆回來自己烘。」第三代店東元木章先生說道。從那個年代算起，坐鎮在店門入口旁的 PROBAT 烘豆機，已經是店裡的第四部烘豆設備。每天早上，從這裡烘出來的獨家綜合咖啡，會使用五種咖啡豆，巧妙地帶出每一種豆子的特色，再混合調配。接著還要靜置兩天，再以法

第二章
咖啡文化的蘊釀與烘豆批發商　1945－1960

蘭絨濾布手沖十人份。供應「最佳飲用狀態」的咖啡，是「Smart coffee」一貫的作風。

「沖煮完馬上出杯的話，喝到最後，咖啡的味道會有落差，所以我們會刻意靜置五分鐘之後再出，這樣口味喝起來就會首尾一致，就算放涼也好喝。」

他的烘豆技術，是看著父親的背影偷師，再從反覆實作當中，心領神會而來。此外，當年為了喝到這杯充滿專家堅持的咖啡，而專程上門的那些電影圈人士，總會帶著那時候還相當寶貴的雞蛋和麵粉，央求店東「幫我做點什麼吃的吧」。於是創辦人的太太便構思了幾道道招牌餐點，包括美式鬆餅、格子鬆餅和布丁等，食譜都傳承至今。

烘豆資歷已逾二十年的元木章，當年並非上一代店東元木茂先生一步步地細心指導。

戰後是日本電影的全盛時期。為配合每天最後一場電影的散場時間，「Smart coffee」將營業時間訂為早上八點到晚上十點。從小學時期就會到店裡來幫忙的第二代店東元木茂這麼回顧：「以前一大早就會有戴著古裝假髮、隨身佩刀的演員，趕在上戲前先來光顧；影歌雙棲的田端義夫，把接送他拍片的保母車停在店門前，人就跑掉，被大家罵了一頓……那段日子最有趣。」昭和三〇年代，元木茂還在求學，有一段時間是一邊在店裡幫忙，一邊做口譯工作。曾接過約翰‧韋恩（John Wayne）當年為了拍《蠻夷與藝妓》

68

（The Barbarian and the Geisha）而來到日本時的導覽工作，以及女演員布魯克·雪德絲（Brooke Shields）私人來訪的行程等任務。

「她果然不愧是『全球首屈一指的美女』……她前後總共來過三次，對烤吐司的要求特別多。我還把烤好的吐司送到她面前，問她『這片怎麼樣？』讓她逐一檢視、確認。當年她是出了名的不愛替人簽名，卻大方地跟我們說『ＯＫ』，還一口氣簽了好幾張。結果我們拿去分送給左鄰右舍，家裡一張都沒留下……」

一段又一段繽紛絢麗的精彩故事，讓人不禁緬懷起「電影之都」京都昔日的繁華榮景。

2 誕生在新興娛樂聖地裡的喫茶名店

戰後，京都的鬧區也出現了很大的變化。其中最具代表性的，就是木屋町通的熱鬧活力。這一帶有些躲過戰火摧殘的木造房屋，戰後紛紛開起了餐廳等商店。幾家店共用一個小店面的「會館型」商家，更是急遽增加，巷道裡掛著密密麻麻的霓虹燈。此後，

第二章
咖啡文化的蘊釀與烘豆批發商 1945 - 1960

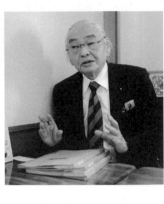

「珈琲家淺沼」的淺沼健夫社長。

四条小橋、立誠小學周邊的區域，便成了京都最具代表性的不夜城。另一方面，祇園的茶屋數量銳減，酒吧和夜總會則像是取而代之似地進駐祇園東和先斗町等地。繁榮熱鬧的核心地帶，從傳統花街轉移到了新興娛樂聖地。而就在這段過程中，當局解除了戰時體制下的物資流通管制，市場上漸漸買得到咖啡豆，於是這附近也開始出現了一些新的喫茶店。一九四七年（昭和二十二年），祇園祭的山鉾巡行睽違五年復辦。

這時，在躋身新興娛樂聖地的四条小橋一帶，最早開出的喫茶店是「珈琲家淺沼」（珈琲家あさぬま）和「喫茶 Soirée」（Soirée 喫茶ソワレ）。

「珈琲家淺沼」的歷史，可上溯至現任店東淺沼健夫先生的曾祖父於明治時期，在大阪道頓堀開設的照相館。後來，接班的第二代成立了一家「淺間照片

70

京都喫茶記事

「工藝社」，親戚則在河原町的蛸藥師地區開了一家照相館。而在戰爭中搬遷到四条小橋的這家店，正是「珈琲家淺沼」的原點。後來生意傳到第三代，也就是淺沼健夫的父親淺沼守先生手上。他滴酒不沾，卻很愛喝咖啡。因為他當時天天都到「Smart coffee」光顧，後來索性將照相館的一樓改裝成喫茶店，連咖啡的相關知識都已經學會。套一句淺沼健夫說過的話，「我們的咖啡，原點就是 Smart coffee」。由於店面就位在熱鬧地段，往來川流不息，因此喫茶店一開幕，就有到百貨公司逛街、或去看電影結束後的顧客、準備前往祇園的民眾，以及附近的商家老闆等族群上門光顧，據說一天有好幾個尖峰時段。

一九五二年時，又開設了「御旅店」這家分店。從這時起，維也納咖啡就已經是「珈琲家淺沼」的招牌商品。當年是淺沼守託賣牛奶的朋友，才能取得戰後初期相當寶貴的正宗鮮奶油，放在咖啡上供顧客享用。這一款維也納咖啡的口感溫潤滑順，即使是晚上也喝得下，因而搏得了女性顧客的好評。

其實「珈琲家淺沼」對戰後初期的喫茶店業界貢獻甚鉅。當時由於砂糖的供應短缺，喫茶店都拿糖精（人工甜味劑）等代用品充數。淺沼守為了改善這樣的狀況，便找了幾個同業一起到東京去陳情。孰料得到的回覆竟是「你們只是個聯誼性質的團體，無法向你

71

們做出保證供給無虞的承諾。」因為這件事，淺沼守在一九四八年前後，籌組了「京都喫茶店聯盟」這個同業公會，創始會員包括了淺沼守、「立頓茶館」的創辦人福永兵藏，還有戰前在大阪經營過「丸玉咖啡廳」，後來改到滋賀縣大津開設觀光旅館「紅葉天堂」（紅葉パラダイス）的木下彌三郎，也名列其中。附帶一提，據說當年他們一行人從東京返回京都之後，竟出乎意料地收到了大量的砂糖，看來這次陳情似乎還是有效。後來，「京都喫茶店聯」又更名為「京都府喫茶飲食生活衛生同業組合」，持續運作至今，目前由淺沼健夫擔任理事長。

而開在高瀨川畔的「喫茶 Soirée」，創辦人原本其實是在花遊小路做生意，經營一家賣生活雜貨的「元木屋」。擁有一流的美感，讓他曾一度想成為畫家，還在藝術圈結交的好友與眾多人脈──少了這兩項元素，當年這家店恐怕就無法成立了吧？滿布在牆面和柱子上的雕刻，出自曾入選日展[31]的藝術家池野禎春之手；妝點牆面的畫作，則有東鄉青兒、「二科會」會員佐佐木良三、鶴岡良雄等多位藝術家的作品；還有染織大師上村六郎建議下，點起的藍色燈光。這整家喫茶店的空間，說是藝術品也不為過。在這些藝術家當中，和「喫茶 Soirée」淵源最深的，當屬以獨特美人畫聞名的東鄉青兒。他和熱中

72

收藏藝術品的創辦人之間，早在開店前就有往來，據說在開店時，也諮詢了東鄉的意見。

而東鄉青兒後來也常造訪「喫茶 Soirée」，甚至還特別為店裡畫了美人畫。

多年來，店裡的藍色燈光，相傳是為了「讓女性看起來更明豔動人」，但在開幕之初，上門光顧的幾乎都是男性。如今「喫茶 Soirée」已是觀光客特地造訪的名店，但早期這一帶還洋溢著濃厚的鬧區氛圍。四十年前，第二代老闆娘為了「開發一些適合女性的菜單」，想出了「果凍咖啡」（ゼリーコーヒー）。當年還是新奇飲料的咖啡裡，飄著一塊塊果凍的飲料型式，一推出就大獲好評，後來又變化出多種不同的飲品。其中又以在藍色燈光映照下更顯繽紛的「果凍蘇打」（ゼリーポンチ），迄今仍是很受女性顧客青睞的招牌商品。從設計到菜單，樣樣都能讓人大飽眼福的「喫茶 Soirée」，在黃昏時分更是耀眼。

正如掛在店門前那塊由歌人吉井勇親筆寫下的歌碑所述：

「咽人咖啡香，我自昨夜起便是追夢的人兒。」

<hr />

31 日本美術展覽會的簡稱，已有逾百年歷史。

第二章
咖啡文化的蘊釀與烘豆批發商 1945 - 1960

薄暮微暗之際，在鮮明清澈的一片藍色環抱下，靜謐的氛圍，和意味著「夜」的店名相得益彰（Soirée 有晚宴、晚會之意）。

還有，如今坐落在八坂神社門前的「COFFEE Cattleya」（祇園喫茶 カトレア），其實也是在戰前的一九四三年左右，開在四条通盡頭、高瀨川畔的一家喫茶店。當時是由現任店東的祖母開設，後來在七〇年代才搬遷到祇園地區，是內行人都知道的老字號。

搬遷到現址後，「COFFEE Cattleya」用來沖煮咖啡的水，是從水井汲取而來，而那口水井，和八坂神社內湧出的御神水是同一條水脈。店內中央處還保留了早期那口水井的遺跡，作為「COFFEE Cattleya」的象徵。

新興娛樂聖地——木屋町附近，的確有很多可以小酌貪杯的店家，但也有不少供應咖啡的商行。尤其是迄今還留在四条小橋一帶的那些老字號，是用來訴說喫茶店在二戰期間經歷的波折，以及戰後喫茶店復興等記憶的珍貴素材。

3 在地的烘豆批發商紛紛於戰後成立

在喫茶店迅速展開重建的同時，還有一項劃時代的重大發展，那就是咖啡批發商相繼成立。一九四七年有「三喜屋珈琲」（mikiya coffee）開業，隔年又有「銀花咖啡」（Ginka coffee，ギンカコーヒー）和「玉屋珈琲店」（TAMAYA Coffee）等，大家熟悉的在地烘豆商，此時幾乎是已經全員到齊。

其中，「三喜屋珈琲」、「共和珈琲」和「玉屋珈琲店」的創辦人，都來自滋賀縣的龍王，三人除了是同鄉之外，也是遠房親戚。根據我打探到的消息，得知戰後是「三喜屋珈琲」的創辦人園田重一找上另外兩位，進入一九二四年（大正十三年）創立於大阪的老字號咖啡進口、銷售公司「HAMAYA」（ハマヤ）服務。「HAMAYA」的創辦人也同樣是滋賀縣出身，所以其實說穿了，就是靠著同鄉的緣分集體謀職。他們三人在累積了一些經驗之後，紛紛自立門戶。沒想到京都這些老字號烘豆業者創業的過程，受近江商人[32]人際網路的影響甚深。

第二章
咖啡文化的蘊釀與烘豆批發商 1945 - 1960

最早創立的「三喜屋珈琲」，起初是在寺町通的松原一帶開業，經營喫茶店，又做烘豆批發、銷售的生意，還用腳踏車和人力拖車配送。後來店面搬遷到堺町通四条，並率先在店裡設置電視機，但因為電視上一轉播力道山[33]比賽實況，就會聚集過多人潮，根本做不了生意，店東索性收掉喫茶店，專心經營烘豆批發。

「當時超市等商家都還沒有賣咖啡豆，批發商的客戶就只有喫茶店而已。」現為「三喜屋珈琲」顧問的創辦人之子園田良三這麼回顧。除了努力拓展批發客戶之外，園田重一因為和同樣擁有近江商人背景的「高島屋」創辦人飯田熟識，便在京都、大阪的高島屋裡開店，率先引進附設咖啡豆銷售服務的咖啡吧。

後來，採濾紙滴濾式沖泡法（Paper Drip）單杯手

沖的「單杯濾泡咖啡店」（one drip cafe），建立起了好口碑。員工在顧客面前實際示範如何用三喜屋珈琲的豆子，自行在家中沖泡咖啡，帶動了常客人數的增長，其綜效更讓三喜屋珈琲打開了更多銷售通路。後來隨著時代演進，喫茶店的數量已呈現衰退的趨勢。

然而，長年在關西地區的「高島屋」裡銷售咖啡豆，所建立起的信譽和品牌力，成了三喜屋珈琲的一大優勢。

而「共和珈琲」最早其實是以「共和食品股份有限公司」這家綜合貿易商起家，直到一九五〇年政府重新開放咖啡進口時，才跨足咖啡豆批發業。在那個不是人人都能輕鬆喝到咖啡的年代，創辦人為了讓更多顧客了解咖啡的迷人之處，在百貨公司的咖啡銷售方面著力甚深，並於創業初期，就在「大丸京都店」裡設點。後來於一九五三年時，大丸百貨公司開出了九州的第一家分店「博多大丸」（現為大丸福岡天神店），「共和珈琲」也隨之進駐，成為在百貨公司秤重銷售咖啡豆的先驅之一。在這些銷售實績的加持下，「共

<hr />

32 「近江」是滋賀縣的古稱，古代近江商人以徒步行商聞名，和大阪商人、伊勢商人並稱日本三大商人。

33 原為相撲選手，後來轉入職業摔角界。

第二章
咖啡文化的蘊釀與烘豆批發商 1945－1960

和珈琲」逐漸打開了銷售通路，光是九州，就在逾二十家百貨公司內設櫃，還附帶銷售濾杯等咖啡沖泡用品，推動了咖啡在一般家庭的普及。

相較於主攻百貨公司通路的「三喜屋珈琲」和「共和珈琲」，「玉屋珈琲店」則是一直都以餐廳、喫茶店的批發業務為主軸。創辦人玉本喜久二當年在二戰結束後撤退回到日本，在木屋町三条開了一家獨立經營的商行，名叫「玉本商會」，專賣可可和咖啡。

在那個市面上還充斥著代用咖啡的年代，以「真材實料」為號召，銷售自家商品。後來店面遷址到高倉通，一樓規畫成烘豆室，二樓則是住家。這時還只有做批發生意，沒有零售。

「只要待在家裡，樓下烘豆的煙就會飄上來，燻得滿身都是。那股煙燻味已經滲到了我的身體裡，所以在學校常會有人說『你身上好香啊！』」

第二代店東玉本久雄先生這麼說道。

早期「玉屋珈琲店」的推銷手法，是拿著店裡調配好的綜合咖啡，到各家喫茶店去拜訪，後來幫喫茶店打造獨家綜合咖啡的機會才逐漸增加。「玉屋珈琲店」很願意為獨立經營的店家提供細膩的服務，更不厭其煩地為店家打造出值得滿懷信心推出的口味。他們最大的優勢，就是在訂量規模上可以彈性調整，願意承接零散小單。自一九八七年起，

為打造「更具自家特色的商品」，還推出了有機咖啡。當年是因為店東有緣結識東京的有機食品企業，才催生出了這一款咖啡。後來它成功搶占了健康取向的市場先機，成為「玉屋珈琲店」的招牌商品，如今甚至還有不少來自外地的訂單。

不過，「玉屋珈琲店」真正的價值，則是在地各世代喫茶店的廣大支持——最有力的證據，就是「玉屋珈琲店」累積了大量客戶的綜合咖啡豆配方。以細膩作風、貼心態度支持著許多老字號和知名喫茶店的「玉屋珈琲店」，堪稱是京都喫茶店文化的幕後功臣。

稍後我會再花一些篇幅詳述。還有，「銀花咖啡」的京都店，也於一九四七年時，在五条通東洞院地區開張。「銀花咖啡」創立於一九二八年，最早其實是開在大阪的鰻谷地區，名叫「專業咖啡批發 銀花商店」（コーヒー卸売専業 ギンカ商店）。創辦人石井竹三郎原本是以炒股為業，後來偶然在大阪的歌舞伎座一帶，品嘗到要價五錢的咖啡搭配甜甜圈，大受感動，因而看好咖啡的發展潛力，便決定轉行，賣起了咖啡豆。他從創立初期就主打「高級咖啡」，銷售對象不只有喫茶店，也批發給餐廳和飯店等。位在大阪平野町，創立於一九一○年（明治四十三年）的「末廣牛排」（beefsteak speciality shop SUEHIRO，ビフテキのスエヒロ），以及戰後由關西工商界青年經營者在大阪堂島所籌

設的「關西俱樂部」（CLUB KANSAI，クラブ関西）等，都是「銀花」的客戶。而在京都，「銀花」也批發給祇園的喫茶店「農園」以及洋食店「富士屋快餐店」（グリル富士屋）等。石井竹三郎以時髦著稱，當時還在員工制服的胸口上，繡上了英文字母「Ginka」。

由此可以看出他很懂得見機行事、積極進取的個性。

後來石井在太平洋戰爭中不幸驟逝。而自一九三二年起，就在「銀花商店」當學徒，從基層一路累積了不少經驗的半浦明，從戰場撤退回日本後，便接手商店的業務，成了第二任經營者。他選擇在空襲災情不若大阪嚴重的京都重新出發，在喫茶店裡附設批發部門；兩年後，大阪總店也恢復了營業。當時用的烘豆機，是請鐵工廠打造結構雷同的機器應急。後來批發部門才又搬到四条富小路通一帶。其實「銀花」在一九五四年時，也曾跨足直營喫茶店的生意，在木屋町開了一家大型的高檔喫茶店，名叫「王子」（Prince，プリンス）。當時外場有兩層樓高，在挑高空間裡裝設了一座螺旋樓梯，搭配大型水晶吊燈；整片的厚重的大門，門邊還有門僮站著待命。當時擔任門僮的，是國中一畢業，就從金澤來到公司當學徒的濱田武雄，也就是現任的總經理。他和半浦一樣，是從基層做起的經營者，後來接下了第三代的棒子。

戰後復業時的「銀花咖啡」海報。

半浦對濱田做了這樣的描述：

「他是真的很懂咖啡，對味道一絲不苟。他要追求的，是一種不留後味的清爽滋味。他對摩卡瑪塔里（Mocha Mattari）尤其講究，幾乎在每一款綜合咖啡當中都會用到，於是『說到銀花咖啡就想到摩卡瑪塔里』的印象，就這麼深植人心了。」

後來，半浦也很積極地前往巴西等產地考察。濱田總經理這麼回顧當年的情景：「他總是說『不吃點好東西，就做不出好咖啡』，所以我們也很常到各式餐廳用餐。」即使是在後來批發商的削價和服務競爭打得傷筋見骨時，仍一貫維持以品質為本位。從他親自構思的宣傳標語「品味高尚，滋味溫和」，也能窺見他踏實正直的人品。

較上述這四家稍晚才成立的，是以「OC」標

誌為人所熟知的「小川珈琲」。創辦人小川秀次在太平洋戰爭期間，前往戰地拉包爾（Rabaul）出征，在當地接觸到了咖啡。撤退回日本後，於一九五二年，展開了獨立經營的咖啡批發事業，在高倉通六角地區開設了「小川珈琲」。起初包括老闆在內，員工只有三個人。

「小川珈琲」以「重視每一顆咖啡豆，讓每個人都成為咖啡專家」為宗旨。為了讓更多人品嘗到真正的好滋味，他們親自走訪喫茶店、飯店和餐館等，一步一腳印地爭取顧客的支持。因為創辦人酷愛摩托車，所以當年「小川珈琲」跑業務的模式，不是開車，而是員工騎著跑車型的摩托車到處拜訪。由於摩托車無法一次載運大量咖啡豆，於是他們便使用木盒做成貨斗，安裝在車體後方，還在座椅前後都放置貨品，到處奔波配送。配送速度消化不了大量訂單時，一天就要在自家公司和客戶之間跑好幾趟；訂單應接不暇，烘焙速度追趕不上時，據說還曾把剛烘好、熱騰騰的咖啡豆裝進紙袋，直接出貨配送。

說來奇妙，這個時期創立的烘豆商，幾乎都集中在四条通北側，從高倉通到柳馬場通這一帶，會看到「三喜屋珈琲」，錦通上有「玉屋珈琲店」，蛸藥師通上則是「銀花咖啡」和「磯部珈琲」（Isobe Coffee，イソベ珈琲，已歇業），三条

通上還有「INODA'S COFFEE」。這些店家雲集，讓這一區儼然就是「烘豆商一條街」。

如今或許很難想像，當年這裡的路上，充滿了香氣怡人的烘豆白煙，堪稱是為京都咖啡圈宣告新時代來臨的狼煙。

4 滋潤日常的咖啡專賣店與名曲喫茶

一九五六年（昭和三十一年），日本政府發表的經濟白書上，昭和三〇年代被譽為是「已走出戰後」的時代。日本社會搭上神武景氣的列車，找回了戰前的繁榮活力，而咖啡豆也在一九五〇年前後重新開放進口，使得喫茶店正式邁入了復興期，喫茶店成為很受年輕世代歡迎的聚會地點。光是在昭和三〇年代，日本全國新開設的喫茶店就有逾五萬家之多。於是咖啡就這麼重新回到了民眾的日常生活當中。

而「六曜社珈琲店」（Rokuyosha Coffee）也是在這一波開店潮當中登場的喫茶店之一。「六曜社珈琲店」的起點，可追溯到創辦人奧野實先生在中國大連——也就是當年的滿洲國所開設的咖啡攤。戰前，奧野實和家人一起遠渡重洋，成了開拓者。然而，「戰

「六曜社珈琲店」創辦人奧野實。

爭結束後，想回國不是馬上就能走得了，但三餐還是要有著落，況且也想不到還有什麼其他生意好做」。

於是他在當地開了一家咖啡店，名字就叫「小小喫茶店」。當時的大連，有「東方巴黎」之稱。而奧野實就選在最熱鬧的大街上，自己打造了一家像路邊攤的小店。據說當年中國有很多熟豆庫存，奧野實設法買到了軍方釋出到民間的咖啡豆，供應法蘭絨濾布手沖咖啡給滯留當地的日僑。

「熱水就用燒酒精燈或木炭的俄羅斯茶炊來煮。我還曾因為物資實在太匱乏，只好拿長版內褲來當濾布。說不定那樣沖出來的咖啡，反而還比較好喝喔。」

從這些笑著談起的往事當中，也讓人追憶起昔日的磨難。後來，奧野實還開了一家名叫「彩虹」

（Rainbow，レインボウ）的喫茶店，營業了兩、三個月。據說那是一家用電唱機播古典樂的店家，氣氛和現在的「六曜社珈琲店」頗為相近。

在中國生活了約莫十年，回國後，奧野實回到故鄉京都，在河原町三条一處大樓的二樓，用「康尼島」（Coney Island，コニーアイランド）這個名號重起爐灶，開了一家喫茶店。之後才又搬遷到現在的地下室店面，並將店名更改為「六曜社珈琲店」。儘管當時進口禁令已經解除，但咖啡豆畢竟還是稀有品。據說奧野實找上那時還是獨立經營的「小川珈琲」，央求小川秀次供應咖啡豆，自此雙方便建立了多年的交情。開在鬧區的「六曜社」其實算是一家氣氛輕鬆悠閒的喫茶店，但奧野實的信條，就是要員工提供飯店級的服務和常保整潔——這樣的態度，是這家老字號喫茶店的原點，更是它長期廣受學生、上班族，以及學者、藝術家等各類族群喜愛的原因。

「六曜社珈琲店」開幕那一年，裏寺町開了一家「花房珈琲店」（HANAFUSA COFFEE SHOP，はなふさ珈琲店），當時是京都虹吸式咖啡的先驅，一時蔚為話題。起初是因為創辦人的太太經營關東煮小館，而創辦人在隔壁開了一家同名的喫茶店，成為「花房珈琲店」創設的開端。當年用虹吸壺沖煮咖啡的店家，連在東京都還是少數。這家

85

空間幽暗，只有吧檯和一張桌子的小店，搭配上在顧客面前一杯杯沖煮的巧妙呈現手法，讓店裡不時都有遠道而來的客人造訪。據說還看得到大秦製片廠拍戲的演員、大學教授等名人雅士。

「花房珈琲店」創立之初，業界還會將「多種生豆先混後烘」的咖啡稱為「混合咖啡」（mix coffee）。但「花房珈琲店」從當時就很堅持要用「先烘再混」的「綜合咖啡」（blend coffee），還設計出冷萃咖啡（Cold Brew Coffee）的技術等，為顧客提供許多品嘗咖啡的新方案，恰如其分地扮演專業咖啡店的角色。此外，「花房珈琲店」還開發出獨家萃取手法「舊燕歸巢」（ツバメ返し），也是影響店內咖啡滋味的一大關鍵。咖啡在上壺煮沸後，先攪拌並關火，等咖啡要開始流向下壺時，再開火加熱。這種獨特的萃取手法，是「花房珈琲店」讓咖啡喝起來渾厚有勁、口感濃郁的祕訣。專業咖啡師駕馭琥珀色咖啡液在壺中上下流動的手藝，令人百看不厭。而這些以純熟技巧萃取出來的咖啡，來自偏苦的「聖多斯」、酸味較明顯的「哥倫比亞」，還有香氣馥郁的「摩卡」這三款綜合咖啡，都是一路傳承至今、多年不變的經典。其中最受歡迎的聖多斯綜合咖啡，有許多死忠的擁護者，堅持「非得要喝這個口味，否則免談」，儼然已是店裡的招牌商品。

現今的「花房珈琲店 東店」（HANAFUSA COFFEE SHOP EAST，はなふさ珈琲店 イースト店），其實是第二代傳人山本一夫先生在一九八三年自立門戶後開設，原名「山本屋咖啡店」（山本コーヒー店），後來總店歇業，山本一夫才繼承了這個店名。

直到總店歇業前，都沒有掛上「花房」的招牌，展現了店東「不願意打著上一代的名號做生意」的意志。儘管時代更迭遞嬗，店裡仍沒有推出早餐或午餐之類的套餐商品，始終堅守咖啡專賣店的立場，毫不動搖。

同一時期，還有在一九五二年進駐祇園南座裏，以華麗彩繪玻璃著稱的「純喫茶拉丁」（COFFEE LATIN，純喫茶ラテン），以及率先引進映像管電視的「聯合」開幕。

此外，更有相傳是京都第一家供應義式濃縮咖啡的「千切屋」（Chikiriya，ちきりや）於一九五九年創立，當時也掀起了話題討論。其中，「千切屋」就位在河原町通上，鄰近「六曜社珈琲店」。店面外觀是整片落地玻璃，店裡則只有「ㄇ」字型的吧檯座位，中央則有義大利佳吉亞（GAGGIA）公司生產的拉霸咖啡機坐鎮。時尚有型的店面設計，據說很受矚目。

還有，在二戰期間被嚴令禁止的「敵性文化」──西洋音樂，也在這時回到了喫茶店

裡，名曲喫茶遍地開花。一九四六年有「化妝舞會」（Cumparsita，クンパルシータ）開幕，一九五四年則有四条西木屋町的「繆思」（Muse，みゅーず），和出町柳的「名曲喫茶 柳月堂」登場。當時，人們不僅渴望喝到咖啡，更對文化、藝術感到飢渴。而這些喫茶店，便成了滋潤民眾生活的場域。

戰後最早創立的「化妝舞會」，名稱取自阿根廷的探戈名曲〈La Cumparsita〉，店內一如其名，可欣賞到探戈和拉丁音樂，在喫茶店當中實屬罕見。它後來在一九六〇年左右改裝，在白天仍略顯幽暗的巴洛克風空間裡，搭配上絨布座椅，營造出了獨特的氛圍。第二代店東佐藤美江女士，長年來守著母親一手打造的這家店，但其實她也學過跳舞，本身就是個探戈舞棍，會在店裡播放她蒐集來的唱片或卡帶，聽說

以往到了夜晚，店裡總是人聲鼎沸，熱鬧非凡。

而在「化妝舞會」附近，除了有開在高瀨川畔的「繆思」之外，還有在戰後成為名曲喫茶先驅的「名曲喫茶 柳月堂」。它原本是開在出町柳車站前的一家烘焙坊，創辦人陳芳福先生因為熱愛古典樂，便在店裡附設的牛奶館播放音樂，贏得不少好評。不出一、兩年，店裡的經營狀況上了軌道後，陳芳福乾脆在二樓開了一家正宗的喫茶店，是名曲喫茶業界的開山始祖之一。當時還是音響和唱片要價不菲的年代，這個京都最寬敞的聆賞專用空間，所有椅子都正對著陳芳福商請朋友手工打造的喇叭。正因為這裡可以用大音量聆賞許多名曲，所以總是聚集了許多京都大學、同志社大學和立命館大學等校的學生和教授，還有未來的演奏家等，旋即成為音樂愛好者口中的「聖地」。在那個咖啡一杯賣二百五十日圓的年代，「坐下來想待多久都無妨」的消費方式，的確也帶來了一些影響，總之在店裡最門庭若市的那段時期，甚至還出現了「無座聆賞客」，熱門程度可見一斑。據說有時還會有音樂大學的教授，以「特別課程」的名義，趁著課堂空檔帶學生造訪。開幕之初，正好黑膠唱片剛開始普及。包括人稱「三B」的巴哈（Bach）、貝多芬（Beethoven）和布拉姆斯（Brahms）在內，店裡常備的唱片多達三千張。如果再加上常客帶來播放的

第二章
咖啡文化的蘊釀與烘豆批發商　1945－1960

唱片，目前可供播放的唱片數量多達近萬張。

極盛時期，京都市區有多達近五十家的名曲喫茶店，播放的音樂類型包括香頌、中南美、藍調等，相當廣泛。不過，在進入一九七〇年代之後，由於新的音樂類型崛起，再加上音響設備逐漸普及到家庭，使得這些名曲喫茶店接連吹起熄燈號。其實「名曲喫茶柳月堂」也曾迫於無奈，在一九八一年時選擇歇業。然而，在熱情支持者的聲聲呼喚下，第二代店東陳壯一先生於兩年後復業，還將店內的音響設備全面換新。目前店內分為「談話室」和嚴禁交談的「聆賞室」，畫有五線譜的筆記本上，寫著一首首顧客點播的曲目。這裡設下了不計其數的規矩，只為了確保一個安靜的聆賞環境，繼續扮演音樂愛好者心目中的樂園。

第三章

喫茶店的繁衍與
新時代的徵兆

1960 - 1990

CHAPTER 3

**Derivation of Coffee Shops and
Predictions of a New Era**

1 喫茶店成為學運的據點

在歷經一九六四年（昭和三十九年）的東京奧運，以及東海道新幹線通車等盛事之後，日本全國在六〇年代突飛猛進地發展。而在京都，京都塔於一九六四年落成，國立京都國際會館、山科地區的清水燒園區等開發案也相繼展開。此外，阪急電鐵的「大宮～河原」在一九六三年通車，名神高速公路也在此時開通了栗東～尼崎路段，還設置了京都南、東交流道，京都市的人流狀況，也出現了很大的轉變。

不過，在進入六〇年代之後，反對修改美日安保條約的學運日趨活絡。一九六〇年爆發學生衝進國會的示威後，抗議行動轉趨激進，大學城京都有學生發起了全校罷課、封鎖校園等行動。到了六〇年代中期，透過反越戰等示威運動，學運又再度風起雲湧。到了一九六八年前後，始自東京大學的全共鬥[34]運動延燒到全國，多數大學都處於紛擾狀態。

當年安保鬥爭衝突最激烈的，就是京都大學。而緊鄰京都大學的「進進堂 京大北門前」，店門前的今出川通上，還曾上演過汽油彈滿天飛的場景。據說後來是常客當中的京大大學生，用木夾板在門口架起了路障，才得以倖免於難。還有一段插曲，是當年「小川珈

92

珈」的員工，在街上滿是手持石塊和削尖竹竿的學生萬頭鑽動之際，到學運現場附近的喫茶店配送咖啡豆，途中卻發現車子不見了，後來才知道是學生為了運送傷患而把車開走。

隨著學運越演越烈，市區的喫茶店也成了這些學生聚集的活動據點。其中，與「東方的風月堂」分庭抗禮[35] 的「六曜社珈琲店」，是反體制青年們經常聚集的地方，因而置身在時代洪流的漩渦之中。它在一九六九年時，搬遷到同一棟大樓的一樓，並將原本的地下室改裝為只在晚上營業的酒吧「六曜」（ろくよー）。這家煙霧彌漫，討論和喧囂聲不絕於耳的店裡，昔日還看得到以《二十歲的原點》（二十歳の原点）而成名的高野悅子[36]，還有年輕時的民歌手高田渡等人的身影。自一九六九年起，曾有約兩年時間都在關西地區活動的高田，於一九七一年發表了〈咖啡不唱歌〉（coffee blues）這首作品，唱出了

34 「全學共鬥會議」的簡稱，在各大學內是跨系所、跨派系的組織。當時的全共鬥運動，主要是學生透過罷課、設置路障等方式表達訴求，向校方抗爭。

35 風月堂和六曜社都是當時學運學生聚集討論的地方，故有「東方風月堂、西部六曜社」的說法。

36 立命館大學學生，曾參與學運，二十歲時臥軌自殺。她生前所寫的日記，後來由新潮社整理後，於一九七一年出版，書名為《二十歲的原點》。

「INODA'S COFFEE」的一段故事。

時代繼續向前推進，到了一九七〇年代初期，逐漸趨緩的大學抗爭與反戰運動，據點轉移到了出町的「雪洞」（ほんやら洞）。引發日本社會一片譁然的淺間山莊事件，發生於一九七二年。而攝影師甲斐扶佐義和他的一群朋友，也選在這一年開了雪洞，包括了曾加入流動木工團隊，參與岩國的反戰喫茶店「哈比人」（Hobbit，ほびっと）等工程施作的成員中，有人稱「民歌之神」的岡林信康，作家中川五郎等。店面二樓備有供藝文活動使用的空間，不時舉辦民歌演唱會、口述派詩人的詩歌朗誦（Poetry Reading）等。對當時參與學運或關西民歌的年輕族群而言，「雪洞」儼然就是一個新的活動據點。

在那個渾沌的時代裡，「雪洞」催生出了數不盡的傳奇佳話：例如岡林曾在店裡公開試彈了他為美空雲雀所寫的曲子〈月夜火車〉（月の夜汽車）；詩歌朗誦會的錄音竟製成唱片、書籍，在市面流通等。「雪洞」後來因為在二〇一五年（平成二十七年）時遭遇祝融之災，整棟建物全毀，只能無奈歇業。但時至今日，它仍是為人津津樂道的「喫茶店界的傳說」。

同一時期，爵士喫茶成了學運等反主流文化（counterculture）的象徵。年輕人為了尋求從海外傳入的前衛音樂型式，紛紛來到爵士喫茶，店裡總瀰漫著一股渾沌時代的氛

94

圍。就京都而言，一九五六年開幕的「Champ Clair」（しゃんくれーる），正是爵士喫茶的始祖。前面提過的高野悅子，也常到這家店光顧。「Champ Clair」一樓的背景音樂多半是古典樂，二樓則是用唱片播放正統的現代爵士樂。負責安排這些音樂的，是相傳與美國爵士巨星交情深厚的星野玲子。她能透過特殊管道，以直接進口的方式，搶先取得最新唱片，據說很受學生等族群的歡迎。

當時遍地開花的那些爵士喫茶店，如今仍是業界瑰寶。而在京都碩果僅存的，正是現役業者當中歷史最悠久的「jazz spot YAMATOYA」。二十五歲時接觸到爵士樂，後來在一九七〇時，自己也當上爵士喫茶店老闆的熊代忠文先生，在那個爵士喫茶店以「大音量、嚴禁交談」為主流的時代，率先在京都開出了「可交談」的樓層，深受到喜愛爵士的學生族群支持。店裡自創業之初就有英國製的音響和喇叭，而牆上一隅擺著滿滿的唱片，總數多達約一萬張。

在同一時期，還有「Lush Life」（ラッシュライフ）和「impulse!」（インパルス）[37]

37 「impulse!」為美國知名爵士樂唱片公司。

第三章
喫茶店的繁衍與新時代的徵兆 1960 - 1990

等冠上爵士樂相關名稱的店家相繼出現，甚至後來還有與各種音樂類型結合的喫茶店，例如搖滾喫茶「Dom House」（ダムハウス），以及民歌搖滾唱片豐富的「繩文」等，促使喫茶店的客群也開始依不同興趣、嗜好分流。

2 「日常娛樂」的場所漸趨多樣

當年是因為安保鬥爭、學生抗爭和反戰運動等，而顯得渾沌紛擾的時代。然而，咖啡的進口量，卻像是配合高度成長期似的攀升，一舉超越了戰前的高峰；喫茶店的數量更是有增無減。這個時期，喫茶店就和電影院、舞廳等地一樣，都是娛樂場所。市場上出現了率先安裝電視和冷暖氣等設備，強打附加價值的店家；而在特色各異的眾多音樂類型爭妍鬥豔之下，也出現了主打各種不同主題的洋酒喫茶、歌聲喫茶、和室喫茶與美人喫茶等店家。連原本就已加入京都喫茶聯盟的木下彌三郎，也在此時新開了一家洋酒喫茶。

「聯誼」（コンパ），引進了當時所謂「打工沙龍」（計時人員陪侍沙龍）的經營型態，也就是由年輕女員工擔任酒保為顧客服務，一時頗受好評。不過，昭和三〇年代出現的

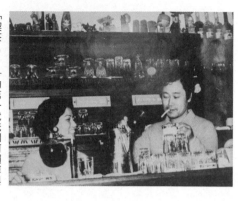

「喫茶 Gogo」的第一代老闆河瀨馨與夫人。

深夜喫茶等半色情的經營型態，備受社會抨擊，以至於在一九六四年（昭和三十九年）時遭到當局全面取締。喫茶店染黃的趨勢，早在二戰前的咖啡廳就已經開始，日後也持續發展。

隨著喫茶店的數量攀升，供應更正統咖啡的專業店家也隨之增加。一九六三年在出町柳地區開設的「喫茶 Gogo」（喫茶 ゴゴ），便是其中之一。第一代店東河瀨馨先生原本是「玉屋珈琲店」的業務員，後來接手客戶的喫茶店，自己做起了生意。之後又因為即溶咖啡普及，河瀨馨想呈現自家喫茶店的特色，便運用以往的工作經驗，跨足自家烘焙咖啡豆。他當年用的小型電熱烘豆機，如今仍持續運轉，從早到晚冒著煙，向周邊街道散發著香氣。

早期「喫茶 Gogo」是從早上六點開始營業。當

第三章
喫茶店的繁衍與新時代的徵兆　1960 - 1990

時京阪電車的終點站還在附近的三條站，據說很多人會在前往車站途中先進來喝杯咖啡，即使沒座位站著喝，也很稀鬆平常。吧檯裡總有頑固的老闆，以及人稱「東洋美人」的老闆娘，還有總是聊不完的話題。以往店裡的綜合咖啡，是大手筆地使用藍山咖啡調配，如今則改以四款咖啡豆──巴西、哥倫比亞、摩卡和古巴混合而成。沖煮方式則比照「花房珈琲店」，用虹吸式咖啡壺沖煮後，再讓咖啡煮沸並向上流動，也就是以通稱「舊燕歸巢」的手法沖煮供應。咖啡喝來清爽順口，彷彿一入口就立刻滲入身體裡似的，一點也不像是經過兩次萃取。這種每天喝都喝不膩的滋味，難怪有人一家三代都來品嘗，還有許多一喝就是幾十年的常客。

此外，同一時期，「COFFEE HOUSE maki」（コーヒーハウス マキ）也在伏見地區開張。這家標榜自家烘焙的喫茶店，極盛時期曾有多達五家分店，如今只剩下出町店仍在飄香。老老闆過世後，接班經營的是他的小兒子，後來姐姐牧野久美也開始來到店裡幫忙，兩人就這麼成了第二代店東，攜手打理這家店。在眾多商品當中，法蘭絨濾布手沖的綜合咖啡，是自開幕以來的招牌。用研磨成粗粒的咖啡豆，一次沖煮十二、三杯份量，是「COFFEE HOUSE maki」綜合咖啡口感溫潤醇厚的祕訣。在咖啡豆品質日趨精良的

98

環境下，他們有時會大幅更動綜合咖啡的配方，或是依時令推出別具特色的單品，致力變化出各種不同的巧思。

「我們一直在思考如何因應時代潮流，呈現這家店的特色，好讓顧客覺得自然不突兀。」

另一方面，積極研發新菜單的老老闆當年精心構思的餐點，例如當年成為京都先驅的冰滴咖啡（dutch coffee），還有以挖空吐司當容器的招牌早餐等，如今也還屹立不搖。持續一點一滴地追求進化，卻能維持一份不變的安心感，正是「COFFEE HOUSE maki」長年來得以一直深受顧客喜愛的原因。

這個時期，喫茶店業界也出現了一些在建築、裝潢上講究新穎風格的店家。一九六三年在三条會商店街開幕的「茶館 扉」（TEA ROOM TOBIRA，ティールーム扉），有從牆面連到天花板的內嵌式裝飾，和連燈光都很講究的櫥窗，還有畫龍點睛的隔板，處處充滿設計巧思的時髦裝潢，讓人印象深刻，可惜已於二〇一九年歇業。此外，一九六一年在堀川北大路開設的「喫茶翡翠」，也是一家裝潢令人印象深刻的喫茶店。縱深十足的寬敞店面，擺著沙發座椅的半包廂式座位一字排開，頗有「街頭會客室」的況味。迄今店內還留有許多創辦人細膩入微的講究，例如呈格子狀排列的天花板，經木工雕飾的隔板，

第三章
喫茶店的繁衍與新時代的徵兆　1960 - 1990

「茶館 扉」早期曾是三条會商店街最具代表性的喫茶店。

就連裝飾都細心打上燈光……

還有，一九六九年時，在神泉苑附近也開了一家「喫茶 Tyrol」（COFFEE Tyrol，喫茶チロル）。

當年創辦人秋元勇先生因為任職的公司倒閉，所以才決定白手起家，開了這家店。正巧秋元兄弟都是木工，以前還參加過登山社，於是打造出了這麼一家山屋風格的喫茶店；至於店裡的火柴盒與招牌，則是由當設計師的妹妹構思設計；而店名則是冠上了一個散發山林氣息，且「人人看得懂的三個字」。整家店可說是不折不扣的「手工自製」空間。

「創辦人不懂咖啡，所以其他地方很難找到像我們這樣的店家，對吧？當初其實還真的沒想到可以經營這麼久。」

回顧當時情景的，是有「Tyrol」的老媽」之稱的

京都喫茶記事

秋岡登茂。話雖如此，但其實店裡一路走來，除了有每次沖煮十人份的粗顆粒法蘭絨濾布手沖咖啡之外，一直都在設法擴充自製餐點的品項。

早期「喫茶 Tyrol」坐落的位置正好是在 JR 二条城車站往市區方向的通勤路線上，因此不少人都是先走進店裡坐一下，才去上班。還有，「喫茶 Tyrol」面對的御池通，是連接室町和西陣的主要幹道，昔日總有許多和服業界的人士在此頻繁穿梭往來。據說當年把「喫茶 Tyrol」當作洽公或會合的約定地點，是很稀鬆平常的事，尤其早上和傍晚特別忙碌。附帶一提，原址已改由「喫茶 La Madrague」（喫茶マドラグ）接手經營的「喫茶 Seven」（喫茶セブン），在一九六三年開幕之初，據說也是被這些在室町出入的和服師傅擠得座無虛席。和服業界在傳統上都是由專業師傅分工各司其職，批發商聚集在市中心的室町一帶，二条城南側周邊則有染布行、整燙行等，西陣、山科和物集女等地，還有大批專業師傅居住。這些業界人士在跑業務之餘，一天進出喫茶店三、四趟也不足為奇。從當時喫茶店的客層當中，也可以觀察到諸如此類的人流動向。

不過，儘管喫茶店變多，自家烘豆的店家仍相當稀少，多半是向烘豆商採購。就前面介紹過的這些店家來看，「喫茶 Gogo」起初是向「玉屋珈琲店」採購熟豆，改為自家

第三章
喫茶店的繁衍與新時代的徵兆　1960 - 1990

烘焙後，生豆的進貨管道依舊不變。「喫茶翡翠」找的是稍後要介紹的一家京都烘豆業者「日東咖啡」（Nitto，ニットゥ珈琲），與「茶館 扉」配合的是「小川珈琲」等在地烘豆商；而「喫茶 Seven」是向石川縣的「DART COFFEE」（ダートコーヒー）採購，「喫茶 Tyrol」則找兵庫縣的「UCC上島珈琲」進貨。供應咖啡豆的有在地烘焙業者，也有外地廠商。隨著喫茶店快速增加，甚至已達到堪稱熱潮的地步，咖啡烘焙商也積極拓展客源。「珈琲家淺沼」的淺沼健夫回憶當時的情況，說：

「當時很多咖啡公司的業務員到店裡來，我們也感受到京都企業想一起打造出『專屬京都的咖啡』的那股企圖心。」

在這樣風起雲湧的發展浪潮之下，一九六三年時，由在京都府內設有營業處的各家烘豆業者組成了「京都咖啡工商會」，由「銀花咖啡」、「大洋堂珈琲」和「小川珈琲」等業者參與創設，首屆理事長由「銀花咖啡」的半浦明出任。此時，京都的喫茶店和烘豆商，發展氣勢扶搖直上。不過，在這之後，某家咖啡店的出現，又為業界注入了一股新氣象。

102

3 「WORLD COFFEE」與老字號喫茶店的系譜

一九六一年，北白川地區開了一家小喫茶店，名叫「喫茶栗鼠」（喫茶リス）。店東不是別人，正是「WORLD COFFEE」（ワールドコーヒー）的西村勝實先生。早期他在故鄉滋賀縣打工，進入當年的琵琶湖飯店服務時，工作就是負責準備早餐咖啡，因而開啟了他和咖啡的緣分。那時候，飯店用的是五加侖方桶裝的「MJB」咖啡粉，打開蓋子時散發的那股撲鼻芳香，讓西村為之著迷。他深感「以後咖啡在日本一定會更普及」，便以自行開業為目標，開始透過自學鑽研咖啡。開店之後，他買了一台容量一公斤的烘豆機，放在小貨車上，還用炭火烘豆，持續在烘豆上投注心力，花了將近一年時間，才烘出滿意的成品。

而這間「喫茶栗鼠」，堪稱是西村發跡的原點。店內僅三坪大小，只有吧檯座位可容納七人。據說自開幕之初，「喫茶栗鼠」就是每杯咖啡皆以虹吸式咖啡壺沖煮，售價一百五十日圓，顧客會把零錢放進從天花板上垂下來的竹簍裡。因為從早上六點一路開到深夜，所以初期常客多是京都大學學生和計程車司機，尤其是對街頭動向特別敏感的計程

103

車司機，更是宣傳這家店的推手。開幕不久後，店門前甚至還不時會有汽車大排長龍。於是「喫茶栗鼠」便請京大的工讀生幫忙，把咖啡送到車上給那些進不了店裡的司機，還附贈擦拭車窗玻璃的服務。因此即使店裡有空位，部分計程車司機還是喜歡在車上喝咖啡，到頭來甚至有些一般民眾也跟著有樣學樣。

當時咖啡豆沒有所謂的平行輸入，不像現在這麼自由流通，種類也很有限。直到後來市場上可以買到瓜地馬拉產的咖啡豆，西村才做出了他想要的那種綜合咖啡的獨特滋味。

「WORLD COFFEE」的專務董事工藤隆史先生回憶當年的情景，說：

「主要品項的綜合咖啡是做深焙，後來我們開始用瓜地馬拉的咖啡豆之後，喝上一杯就能讓人滿足好幾個小時。當年西村先生對滋味的感受堪稱無與倫比，瓜地馬拉咖啡豆那種在口中化開的濃稠滋味，完全符合京都人的喜好。若以鮪魚來比喻的話，就是像中腹肉那樣恰到好處的濃醇口感。我有時一天甚至會喝到十杯以上，還是覺得好喝。」

「喫茶栗鼠」的口碑，逐漸在咖啡愛好者之間傳開。到了一九六七年時，「喫茶栗鼠」還買下了左右兩間店面，從三坪擴大到一百二十坪，成更名為「WORLD COFFEE」，備受各界矚目。一九七一年，西村又以「WORLD COFFEE」為當時最新穎的咖啡店，備受各界矚目。

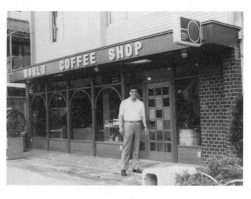

站在「WORLD COFFEE 總店」前微笑的西村勝實。

的名義成立了公司，全面推動咖啡事業的發展。從這個時期起，西村總是會不厭其煩地前往產地視察。尤其在瓜地馬拉，他還與生產者共同推動咖啡生產，直接傳達「只採熟透的咖啡果實」等需求，對提升咖啡品質著力甚深。

西村把他那孜孜不倦的研究精神，在咖啡上發揮得淋漓盡致。而這深深地影響了那些有志開店的後進。「前田珈琲」的創辦人前田隆弘，也是從「喫茶栗鼠」時期就開始光顧的常客之一。小學時，他在當年坐落於寺町的「Star 食堂」初嘗咖啡滋味，長大後便開始到處探訪市區裡的喫茶店。前田說：

「『喫茶栗鼠』是一家鋪著木夾板，不到十個座位的小店，但它的虹吸咖啡的確好喝。看著店裡的廚房擺著家用瓦斯爐和砧板，於是我心想，這樣我也

「能開店。」

後來，前田偶然看到「INODA'S COFFEE」的徵人啟事，便前去應徵，並花了三年時間習藝。他雖然很喜歡喝咖啡，但在咖啡的專業知識和技術方面，卻是完全外行。進入「INODA'S COFFEE」任職後，除了應付日常業務之外，他還會去找生豆的麻袋來看，查詢上面標示的那些產地名稱，或主動鑽研咖啡知識，把咖啡的專業書籍熟讀到書頁破洞。當時他覺得「連通勤都太浪費時間」，最後便乾脆住在店裡，努力觀察前輩們怎麼做事，以期能比別人更快學會店裡的工作。後來總算等到新京極一家新開幕的喫茶店來挖角，延攬前田擔任店長。這時，「喫茶栗鼠」才剛更名為「WORLD COFFEE」，並跨足烘豆事業。前田就是因為採購咖啡豆，才與「WORLD COFFEE」結緣，彼此關係也日趨密切。前田雖在「INODA'S COFFEE」學過咖啡店的服務要領，對烘豆卻是一無所知。他在這家店服務了三年之後，一邊請人幫忙物色自立門戶所需的店面，同時又在「WORLD COFFEE」學習咖啡的品飲方法、烘豆等基礎知識。

一九七一年，距離前田開始光顧「喫茶栗鼠」那段日子，又過了十五年之後，他才如願在大宮高辻開了一家屬於自己的咖啡店。在這家約莫十坪大小的店面裡，還安裝了一部

開幕時的「前田珈琲」。「WORLD COFFEE」也送上花禮祝賀。

前田愛用的 PROBAT 烘豆機，以便在開店後就正式發展自家烘焙。他每天親自試味道，並依時令季節變化，在烘焙上反覆微調。前田回首當年說道：「那時候已經喝到一口就能分辨豆子種類的地步」。在「前田珈琲」多款經典的綜合咖啡當中，前田隆弘為其中一款冠上了他祖父的名字——這一款「龍之介」，就是在前田當時不斷嘗試錯誤之下，所誕生的結晶，堪稱是是不折不扣的原點滋味。一九八一年，前田將一處原為和服店的町家建築重新裝潢後，把咖啡店遷移到現址。每天早上五點打掃店頭門面，七點準時開門營業，是前田隆弘自從在「INODA'S COFFEE」習藝時期就延續至今的習慣。他受過豬田七郎的薰陶，學會在一杯咖啡裡傾注所有知識與經驗的態度；他也師承西村勝實，習得當時最先進的咖啡知識與技術。

第三章
喫茶店的繁衍與新時代的徵兆　1960 - 1990

這兩位引領京都整個喫茶、咖啡界發展的前輩，是促成前田發跡的兩大支柱。

另外，一九七六年時開幕的「高木珈琲店」（TAKAGI COFFEE），也有三位和前田系出同門，曾在「INODA'S COFFEE」任職的店東。這個結合創辦人高西（Takanishi）、川邊（Kawabe）和北村（Kitamura）姓氏字首而來的店名，訴說著這家特色咖啡店誕生的淵源。早期的高朋滿座，上門的大多是和服業界人士；如今的日常風景，則是附近的上班族來店小憩偷閒。佩著領結的員工，和在店裡傳響的「多謝！感恩！」稱職地送往迎來。儘管與「INODA'S COFFEE」的路線不盡相同，但爽朗不拘謹的服務，是「高木珈琲店」才有的特色。

「畢竟咖啡是佐著其他食物喝的配角，不是那種喝派頭的東西。」

第二代店東北村亮先生從創辦人之一的北村二郎先生手中接下這家店。這句話透露了他的咖啡哲學。因為是生活的一部分，所以「不必太講究」的咖啡，和充滿活力的招呼聲，伴隨著附近的勞工度過每一個日常，展現了這家店該有的風範。

同樣在京都，還有另一家供應美味的喫茶名店，那就是一九七三年開設的「吉田屋」（ESPRESSO COFFEE YOSHIDAYA，エスプレッソ珈琲 吉田屋）。創辦人谷康二先生

108

當年就讀高中時，受到京都第一家供應義式濃縮咖啡的「千切屋」感召，立志要開一家自己的喫茶店，是一個品味很時髦的人。而這個和自己姓氏毫無關係的店名，則是取自從日本傳統蠟燭店、油行，再發展到製冰行的家業。而谷康二轉行開喫茶店的原因，據說是因為「沖煮完後就能迅速供應給顧客，不留庫存，這一點很不錯」——這樣的說詞，實在很有生意頭腦。不過，他主張「不想讓顧客聞著咖哩味喝咖啡」，所以在菜單上不放食物，看得出他還是有身為行家的一番堅持。

從店裡第一部義大利佳吉亞製的拉霸咖啡機開始，幾乎是每十年就會換一部義式咖啡機，而現在用的已經是第四部。

「因為是用機器沖煮，所以看起來很簡單，但其實難度很高。我到現在還是會緊張。」

代替已故丈夫守著這家店的谷文子這麼說道。因為「吉田屋」就坐落在歌舞練場對面，所以店裡也不時會有藝妓、舞妓上門偷閒休息。早期這一帶開了好多喫茶店，如今「吉田屋」已是最老字號的店家。在與花街隔著一扇門的彼端，京都喫茶店的系譜，仍在薪火相傳。

第三章
喫茶店的繁衍與新時代的徵兆　1960 - 1990

4 喫茶店的黃金時代與烘豆批發商的新發展

一九七〇年（昭和四十五年），在大阪舉辦的萬國博覽會，成了日本社會熱烈討論的話題。喫茶店的開店熱潮方興未艾，是不折不扣的黃金時代，市面上甚至還出現了喫茶店業界的專業雜誌。當年只要拿出退休金就能輕鬆開店，所以退休後才選擇開店的人也快速增加。以日本全國來看，喫茶店總數在一九六〇年代已逾四萬家，七〇年代後期更一舉突破十萬大關。此外，在大阪萬博舉辦的前一年，「UCC上島珈琲」獨步全球，開始生產、銷售罐裝咖啡。後來更因為在大阪萬博的各國展館銷售，從此一炮而紅。附帶一提，獅子文六在一九六九年時推出了一部罕見的咖啡小說《咖啡與戀愛（可否道）》（コーヒーと恋愛（可否道））。這部作品透過對咖啡情有獨鍾的人物，反映出日本人追求極致的特質，也呈現出咖啡其實早已深植於日本人日常生活的各種情境之中。

在萬國博覽會的加持之下，大型連鎖咖啡專賣店也在七〇年代相繼開幕。以京都而言，在開設公司前即已發展連鎖經營的「WORLD COFFEE」就是其中之一。不過，後來「WORLD COFFEE」也推出了新的連鎖品牌「COLORADO COFFEE SHOP」（コ

ロラドコーヒーショップ）。目前，「COLORADO」這個商標是由「羅多倫咖啡」

（DOUTOR COFFEE，ドトールコーヒー）負責管理，但當年在發展連鎖經營之初，

「WORLD COFFEE」的西村勝實的確扮演了相當重要的角色。「COLORADO」這個店

名，原本其實是貿易商「丸紅」在巴西直營的咖啡園名稱，因此品牌使用上便由「丸紅」

主導，以名古屋為分界，將日本全國分為東、西兩區，東區由「羅多倫咖啡」經營，「西

區」則由「WORLD COFFEE」營運。當時在「丸紅」負責這個專案的，就是日後當上

日本精品咖啡協會的第二任會長林秀豪先生。後來他長期都是業界權威，對京都咖啡業界

的蓬勃發展也有很深的淵源。

　　關東地區的「COLORADO」是在一九七二年，於神奈川縣川崎市開出了第一家門

市；至於在京都，根據「WORLD COFFEE」工藤專務董事的說法，是用「WORLD

COFFEE」的部分連鎖門市改裝而來，一直到一九七八年前後才開出首家門市。

「COLORADO」展店之際，是由「WORLD COFFEE」負責技術指導和咖啡豆採購等業

務，菜單架構則是依展店策略、規模、門市區位、交通流量等條件，從幾種固定方案中挑

選，裝潢也有統一的規畫。「WORLD COFFEE」自己的連鎖咖啡店，在這些方面比較

第三章
喫茶店的繁衍與新時代的徵兆　1960 - 1990

彈性；「COLORADO」的各項規範則相當嚴謹。它在「健康明亮，男女老幼都願意光顧的店家」的概念下，起初是每杯咖啡都用虹吸壺沖煮，並以成為咖啡專賣店為目標，大大地扭轉了當時社會上認為「喫茶店就是聲色場所」的強烈印象。後來，畢竟顧客還是有需求，所以又增加了一些餐點菜色，讓顧客從用餐到喝咖啡，都能一次滿足，因而贏得了許多顧客族群的支持。

不過，菜單上的主角終究還是咖啡。所以，「WORLD COFFEE」自開店之初就對咖啡豆的零售著力甚深，同樣的，「COLORADO」也比照咖啡專賣店的做法，依產地供應多種咖啡豆，還備有豐富的萃取工具等商品，並透過印製沖煮教學傳單、店頭建議和課程等服務，讓咖啡普及到一般家庭，進而培養忠實顧客。後來，「COLORADO」在極盛期曾有多達八十家門市。不過，七〇年代本來就是喫茶店展店拓點的極盛期，光是「WORLD COFFEE」經手的喫茶店，據說最多時曾在一個月內新開三十七家，一天甚至可有多達七家門市開幕。

是援新開幕的門市，也讓人忙得焦頭爛額。開幕時見面指導過的店長，下次見面竟然已經是好幾年之後——當年這種情況一點也不稀奇。」

112

工藤這麼懷念起了當年的情景。西村勝實既大膽豪邁，又能滿懷對咖啡的熱情推廣新品牌。在大家的記憶裡，他是打造京都喫茶店黃金盛世的要角之一。

另一方面，原先只專攻營業用咖啡豆批發生意的「小川珈琲」，也在一九七〇年時，於伏見開出了第一家直營喫茶店。店裡採取兼營咖啡豆銷售的形式，主打「離生活者最近的咖啡店」，在超市等地積極展店，極盛期會有多達四十家門市。此外，「小川珈琲」的營業用咖啡豆，早期都是依顧客需求，代客調配綜合咖啡。到了這個時期，由於「小川珈琲」的品質在業界已逐漸打響名號，所以他們也著手研發自家的綜合咖啡配方。當時是把全體員工所構思的綜合咖啡拿來盲測，獨家配方的綜合咖啡「溫順特調」（Mild Blend，マイルドブレンド）才應運而生。在這款堪稱「小川珈琲」招牌商品的綜合咖啡問世之際，他們也開始拓展直營據點，還協助有意創業者開店，喫茶店客戶的數量更是突破了一千家。此時，「小川珈琲」已成為有意開店者最可靠的夥伴，名符其實成為京都最具代表性的烘豆業者，並且站穩了腳步。

還有，若要談此時在京都喫茶界出現的連鎖新品牌，當然不能忘了「KARAFUNEYA COFFEE」（からふね屋珈琲店）。這個連鎖品牌由原本從事印刷業的堀尾隆於一九七二

年時創立，是京都最早推出二十四小時營業的喫茶店，開幕後即大受歡迎。堀尾先是在熊野神社前開出第一家門市，接著又以有「荷蘭咖啡」（DUTCH COFFEE，ダッチコーヒー）之稱的冰滴咖啡為招牌商品，主打「在地深耕型喫茶店」，在京都及周邊地區展店。

極盛時期門市成長到將近六十家，但隨著泡沫經濟結束，「KARAFUNEYA COFFEE」也重新整併旗下分店。後來，堀尾把重心轉往他同步經營的另一個自助服務品牌「Holly's Cafe」（ホリーズカフェ）。「Holly's Cafe」目前是以連鎖加盟的方式，持續推升門市家數。

這個時期，隨著喫茶店的增加，新興的烘豆業者也躍上檯面——那就是和「WORLD COFFEE」同樣創立於一九七〇年的「日東咖啡」。創辦人山上廣三先生原本在「大洋堂珈琲」任職，當了二十多年的掌櫃，後來在一九六〇年時以「山廣」（ヤマコウ）之名自立門戶，但只苦撐了約十年就破產。之後他東山再起，開設的就是這家「日東咖啡」。

據說山上在獨立創業之際，帶走了他在「大洋堂珈琲」任職時近半數的客戶，當中甚至還包括知名的「FRANÇOIS 喫茶室」。「大洋堂珈琲」第二代老闆福井滋治表示：「當年 FRANÇOIS 喫茶室的相關業務，都是由山上先生負責，雙方交情深厚，所以山上先生

創業之後，FRANÇOIS喫茶室就成了他的客戶。」如果這個說法屬實，那麼「FRANÇOIS喫茶室」這個客戶，應該就是由「日東咖啡」接手了。至於「大洋堂珈琲」這邊，後來接替山上職務，擔任掌櫃的那位員工，竟也自立門戶，在太秦地區開設了「石田大洋堂」，而且同樣帶走了「大洋堂珈琲」的客戶。福井滋治苦笑著說：「所以我們的規模一直都是這樣，沒有變大。」據說像這種自立門戶的戲碼，在當時並不罕見。

曾於「日東咖啡」任職八年時間，後來在一九八三年獨立創業，開設「AMANO COFFEE」（アマノコーヒー）的天野重行回顧當年京都的喫茶業界，這麼說道：

「一九七〇年代，京都市區裡也掀起了喫茶店熱潮，其他地區的烘豆批發商紛紛進來搶占市場，眾家業者大打服務牌搶客。以往一家喫茶店要由專業的老闆和女服務生打理，但當年開店的這些人，幾乎都是從零經驗開始做起。京都的喫茶店全盛時期，我們賣了豆子，還要從咖啡豆議價、技術指導，到供應招牌和器具等服務全都包辦，這樣都還能有利潤，和現在的時空條件完全不同。」

天野表示，當時有一家很熱門的喫茶店，口碑很好，那就是六〇年代在北山地區開幕的「SONIA COFFEE」（ソニア珈琲）。天野因為有個老同學在那裡工作，所以去做過

第三章
喫茶店的繁衍與新時代的徵兆 1960 - 1990

好幾次業務拜訪。

「當年是由現任店東的母親開了這家店。她穿著襯衫，俐落地打點店裡大小事的模樣，我到現在都還印象深刻。」

據說「SONIA COFFEE」很有創意，例如當年不時有人在店外排隊候位，因此店家就會發放下次可使用的免費優惠券給這些顧客等等，為店裡創造了高朋滿座的盛況。

附帶一提，一手創辦「日東咖啡」的山上廣三，後來辭去了總經理的職務，投入當年在咖啡豆批發客戶當中交情尤其深厚的「喫茶翡翠」，協助經營管理。後來，「日東咖啡」也歇業，據說「喫茶翡翠」還一度向「日東咖啡」老員工經營的批發商採購咖啡豆。「喫茶翡翠」一路傳承至今，創辦人將經營管理的決策權限交給歷任店東，但必須遵守一項條件──不得更動和創辦人很有感情的店面和裝潢。

石油危機過後，日本景氣一片蕭條，許多上班族辭去工作，當起了喫茶店的老闆。

而當年那種全方位的創業輔導，也是烘豆業者很重要的服務，競爭更是一年比一年激烈。

如今，我們在喫茶店店頭可以看到一些放有烘豆商標誌的招牌，其實是歲月的痕跡，迄今仍在訴說著喫茶店輝煌時代的榮景。

5 咖啡酒吧的興盛與新生代熱潮的萌芽

一九八〇年代，日本進入了泡沫經濟時期，整個社會因為空前的景氣大好而沸騰，全國總計共有約十八萬家。

喫茶店的數量也在一九八一年（昭和五十六年）達到最高峰，全國總計共有約十八萬家。

「AMANO COFFEE」的天野表示，當時單月最高烘豆量曾創下三噸的紀錄。由此可知，當時堪稱是喫茶店黃金盛世的顛峰。

這個時期，京都最受矚目的區域是北山周邊。這一帶自昭和初期就開始進行土地重劃，因此北山通在一九八五年時，就已通車到修學院。後來各界看好在一九八一年通車到北大路的地下鐵還會向北延伸，於是區域開發便更加火如荼地推動。附近接連蓋起了由高松伸、安藤忠雄等知名建築大師操刀設計的商業大樓，翻轉了原本恬靜的市郊風光。

它搖身一變，成為「京都的時尚景點」，和京都市中心傳統的京町家街景呈現鮮明的對比，一時蔚為話題。

一舉成為流行風潮最前線的北山地區周邊，精品店和餐館等商家如雨後春筍般出現。

其中最值得注意的，是一種足以象徵這個時代的業態——外出或約會行程中必訪的咖啡

117

酒吧。有在店裡擺放撞球桌的酒吧，還有很多把重點放在調酒上的酒吧。當年全盛時期，從北山到修學院、岩倉一帶，新店家接二連三地出現，吸引開車兜風造訪的年輕族群趨之若鶩。

英式風格的空間，成了情侶約會景點當中的新寵兒，還有一些風格與眾不同的特色店家散布其間，例如一九七九年開幕的「Coffee Restaurant DORF」（コーヒーレストランドルフ）、上賀茂的「SAIKO」（サイコ），還有京都精華大學附近的「Zorba the Buddha」（ゾルバダブッダ）等。一九八二年時於岩倉地區開設的「麥克先生的家」（マックさんの家），是一家別緻的咖啡店。店東原為職業摩托車賽車手，店內會免費發放紀念貼紙給顧客，因此一炮而紅，成為摩托車愛好者聚集的地點。據說早期有一段時間，在京都市區裡奔馳的摩托車，幾乎都貼有這家店的貼紙。

就在北山地區熱鬧繁榮之際，市中心鬧區也同樣有咖啡酒吧式的店家百花齊放。當時的熱門店家包括「BAN・ANA FISH」（バナナフィッシュ）、「BUTTER IN GRAM」（バターイングラム）、「Off the Wall」（オフザウォール）、「Backgammon」（バックギャモン）、「UP'S」（アップス）和「DD bar」（DDバー）等。其中「DD

bar」是純正的撞球酒吧，尤其深受顧客愛戴。還有爵士酒吧、硬式搖滾酒吧等以音樂為概念的店家，也都門庭若市。很多年輕人每晚就在「治外法權」、「JAM HOUSE」（JAM ハウス）、「Zappa」（ザッパ）、「地球屋」等店家之間流連。

而在泡沫經濟的繁榮之下，自助式服務的連鎖咖啡館，存在感也隨之大幅攀升。尤其在一杯咖啡行情價約三百日圓的時代裡，敢打出一百五十圓價格的「羅多倫咖啡」出現，可說是震撼業界。在七〇年代開始經營連鎖品牌「COLORADO」的「羅多倫咖啡」，於一九八〇年時在原宿開出了自家品牌的第一家門市；至於京都則是在一九八八年時，於河原町蛸藥師開設了第一個據點。當時正逢泡沫經濟時期，每個人都為工作忙得不可開交，可供大眾運用零碎空檔的的自助式咖啡店，便成了一個新選擇，贏得了廣大的支持。以往那種視「外場員工提供完整服務」為理所當然的喫茶店全盛時期，催生出了「自助式咖啡店」這種新的服務形式，為喫茶店業界帶來了一大轉變。

面對這樣的趨勢，「珈琲家淺沼」發展出了自家的自助咖啡店品牌「Mr. Asanuma（Mr. アサヌマ）」。它於一九八五年時，在西院地區開出了第一家店之後，最多曾一度拓展到十五家門市。在這個品牌旗下，有供應添加了水果和冰淇淋的奶昔，據說是在大阪

萬國博覽會的德國館看到了類似商品，因而得到了開發靈感：還有以自動烹調設備烹煮出來的義大利麵等等。這三有別於「珈琲家淺沼」的新菜單，頗受顧客好評。當時的京都，已可看出不同客層的分流趨勢：想通宵待在咖啡酒吧等店家的人，就會光顧二十四小時營業的「KARAFUNEYA COFFEE」；學生則會往價格實惠、餐食菜色也很豐富的「Mr. Asanuma」跑。

充滿設計感的咖啡酒吧，和走低價休閒路線的咖啡館越來越普及，另一方面，儘管獨樹一幟的特色店家雖然還不是太多，但它們的出現，已經預告日後將掀起一波咖啡店熱潮。例如當年北山通還在闢建，便於一九七七年開幕的「café DOJI」，很遺憾已於二〇一一年（平成二十三年）歇業，不過根據目前仍留存的官方網站上，有一段這樣的描述：

「創辦人當年在倫敦遊學時，曾遊歷歐洲，在當地認識了『café』，並從中得到啟發，便以『一個常保人和的地方。聚集在此的人，都能共享這個自由空間，感受到自由和創意，並且照自己的方式消磨時光』為概念，開了這家店。」店東曾體驗過摻雜土著文化和歐洲文化的峇里島日常，因此這家店便以這樣的意象來設計。在清水模的空間裡，搭配開放式露台，以及野口勇（Isamu Noguchi）的燈飾——這樣的設計感固然也備受矚目，但最

關鍵的亮點，則是以「歐洲的咖啡店文化」為概念所打造的店面。它是走在咖啡店熱潮之前好幾步的先行者，也對日後崛起的咖啡店帶來了相當程度的影響。

還有，一九八一年在東京的澀谷地區開出首家門市後，便開始在日本全國各地展店的「Afternoon Tea tearoom」（アフタヌーンティー・ティールーム），於一九八七年開設了京都的第一家門市，地點選在木屋町。結合生活雜貨商店與咖啡店的規畫，以歐洲咖啡店為藍本所打造的家具與生活雜貨，還有個頭很大的歐蕾碗等，把當地的生活型態融入門市，打造出大受女性顧客歡迎的茶館，也成為日後法式風格咖啡店發展的前奏。

另一方面，一九八四年開幕的「SARASA」（さらさ），早在那個還沒有出現「老屋活化」等詞彙的時代，即運用老舊町家的空間開咖啡店，成為劃時代的創舉。當年這棟建築物被命名為「WOOD INN」，一樓有自行車店、中古樂器行和服裝店，二樓則有英語補習班、民族風日用雜貨店，還有「SARASA」進駐。

這其實是現在所謂「複合式商場」的嚆矢。「SARASA」進駐的櫃位用了土牆和白灰泥，天花板上的梁也外露。整棟屋齡已久的木造房屋，散發出一種渾沌的氣氛。

「SARASA」創辦人大塚章壽回憶當時的情景，說道：

第三章
喫茶店的繁衍與新時代的徵兆　1960 - 1990

「剛看到這個物件時，我覺得『應該會變成前所未有的一家店』。不過，雖說這裡是町家，但我並不想把咖啡店打造成民藝風格。更何況預算也很吃緊，所以就乾脆拿掉多餘的裝潢，把梁和天花板內部的構造都直接呈現在大家眼前。我參考了住在京都的外籍人士如何運用町家，還在店裡擺上了野口勇的和紙燈飾等，營造出日式閣樓風格，在當時算是相當罕見。看在日本人眼中，不管是就正面或負面的意涵而言，或許都覺得很不協調吧。」

當時「SARASA」所在的三条通富小路一帶，街頭頂多就只看得到上班族和校外教學的學生，是個人潮稀落的區域。在菜單設計上，「SARASA」領先業界，選擇以一般喫茶店常見的品項為基礎，再搭配雞肉咖哩、印度香料奶茶（chai）、拉昔（lassi）等民族風的元素，不斷嘗試調整。然而，據說「SARASA」在草創之初，還是曾有過一段單日營收三千日圓的時期。不過，到了八〇年代後期，由於包場派對的需求增溫，加上住在京都的外國人之間口碑發酵，「SARASA」逐漸成為備受同業和創意工作者矚目的存在。

6 在喫茶店轉型期出現新潮流的徵兆

喫茶店在一九八一年進入全盛期，但自一九八六年前後起，數量便開始呈現大幅衰退的趨勢。京都府內原有的五千家喫茶店，此時也逐漸減少。大型土地開發案接連啟動，推升了地價，導致喫茶店難以再循傳統模式經營，影響甚鉅；自一九九一年（平成三年）起，泡沫經濟的瓦解，更加速了喫茶店減少的趨勢。

此外，隨著在地產業的衰退，喫茶店顧客流失也日漸加劇，使得整個業界持續處於寒冬狀態。尤其以往許多頻繁出入喫茶店的常客，都是和服業界人士，而這個業界的衰退特別顯著——相較於極盛時期的一九八○年，市場規模萎縮了將近七○％。室町和西陣附近的喫茶店，紛紛開始調整客群，或啟動接班。再加上七○年代時，京都的市電全面停駛，取而代之的是一九八一年通車的地下鐵烏丸線，以及一九八九年通車的京阪鴨東線（三条～出町柳）。交通路網的轉變，帶動了人流的變化，對喫茶店也帶來了不小的衝擊。

儘管此時喫茶店業界已逐漸步入寒冬，但「六曜社珈琲店」的奧野修在地下樓店面開起自家烘焙咖啡店的時間，其實剛好就在業界進入轉型期的一九八六年。奧野修在七○

123

年代時，曾為了從事音樂活動而兩度移居東京，一九七五年才回京都定居，一邊做音樂，一邊幫忙家業，開始用心投入咖啡世界。他為了改良店裡的綜合咖啡而不斷地嘗試，卻覺得只在配方上調整很有限，於是便開始摸索自家烘焙這條路，到處去找有口碑的店家喝咖啡。然而，當時那些自家烘焙的咖啡店，店東大多就是一般人所想像的「頑固老闆」，堅守「獨家技術不外傳」的不成文規定，因此很難學到烘豆知識。就在這時，他找上了位在東京山谷地區的「巴哈咖啡」（café Bach，カフェ バッハ）。

「巴哈咖啡」於一九六八年開幕，創辦人田口護在開業四年後開始挑戰自家烘豆。他憑著一股旺盛的求知欲，和客觀分析的手法，確立了一套「人人都能穩定複製相同滋味」的技術理論。在那個以法蘭絨濾布手沖為主流的年代，田口護已經放眼咖啡普及到一般家戶的未來，搶先全面改用濾紙，堪稱業界先驅，後來成了日本全國喫茶同業與顧客都來朝聖的熱門店家。此外，田口護還透過講習等方式打造分享平台，讓更多人了解他自行研究而來的烘豆技術，提攜後進不遺餘力。奧野修對「巴哈咖啡」深耕在地的親民氣氛，清澈純淨的咖啡滋味，以及田口護大方無私的態度深感認同，確定了自己想要的經營方向。

後來，他也走訪了關西地區一些奉行「巴哈咖啡」式做法的店家，並持續在他全新打造

124

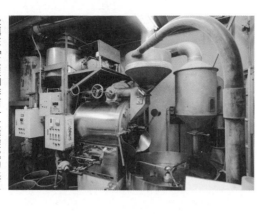

坐鎮在「玉屋咖啡店」大樓深處的烘豆機。

的咖啡烘焙工作室裡研究烘豆。此後,「六曜社珈琲店」的經營型態就這麼固定下來:一樓店面延續傳統做法,供應以法蘭絨濾布手沖的綜合咖啡;地下樓則是供應第二代傳人——奧野修烘焙的各式咖啡。

附帶一提,當年「六曜社珈琲店」原本用的都是由「玉屋珈琲店」供應的熟豆,開始發展自家烘焙之後,還是由「玉屋珈琲店」供應生豆。因為這個契機,「玉屋珈琲店」開始銷售生豆給那些發展自家烘焙的熟豆客戶,少量亦可接單,因而拓展了更多客戶。據說現在「玉屋珈琲店」的員工,有時還會去向奧野修請教烘豆事宜。此後,「玉屋珈琲店」持續用這種方式,輔導了許多有意轉型自家烘焙咖啡的喫茶店,甚至在二〇〇〇年代遍地開花的微型烘豆坊眼中,「玉屋珈琲店」都是分量舉足輕重的一大靠山。

第三章
喫茶店的繁衍與新時代的徵兆　1960 - 1990

「OOYA 咖啡烘焙所」的大宅稔。

回到正題。「六曜社地下店」在銷售咖啡豆時，也很用心介紹咖啡的基本知識──店裡會盡可能供應烘焙後最新鮮的豆子；代磨則是在顧客點單後才磨豆、裝袋，甚至還會建議顧客最好要喝之前再磨等等。其實很多同業都是「六曜社地下店」的顧客，而奧野修也很真誠地回應他們的提問。當年奧野修在「巴哈咖啡」體悟到自家烘焙咖啡店該有的樣貌，如今在喫茶業界已是理所當然的常識，但因為他成功體現了箇中精神，所以對那些有志開設自家烘焙咖啡店的店東而言，「六曜社地下店」成了他們的依歸。日後開設了「OOYA 咖啡烘焙所」（オオヤコーヒ焙煎所）的大宅稔先生，也是其中之一。

從小就和喫茶店很有緣的大宅，一九八七年便以二十歲的弱冠之齡接手「Pachamama」（パチャマ

マ）喫茶店，負責經營管理業務。他將以往 Pachamama 合作的咖啡豆供應商換掉，改向「玉屋珈琲店」採購，後來才以手網烘豆的方式做起了自家烘焙。大宅表示，當年他就是在「六曜社珈琲店」領略到咖啡的美妙滋味。他多次向奧野修求教，並獲准在奧野的咖啡烘焙工作室裡全程觀看烘豆。

「在那個各家業者都把烘豆技術視為企業機密的年代，願意和每一個人分享技術的，大概就只有『巴哈咖啡』的田口先生。唯有他寫的書，會具體地呈現烘豆的數據資料。而修哥是喫茶店店東當中，最早願意無私指導烘豆專業要訣的一代。雖然他並沒有很具體地告訴過我什麼內容，但他主動帶我到他的烘焙工作室，還允許我抄筆記和拍照。」

他表示，當時還透過奧野修的引見，在鎌倉的「café vivement dimanche」（カフェ・ヴィヴモン・ディモンシュ）正式開幕前，和店東堀內隆志先生見面，感受到他為了打造出一家前所未有的喫茶店，而勇往直前的那種姿態之後，才開始考慮自己做的這些事的方向性。

一九九八年，大宅離開「Pachamama」後，先買了手動的烘豆機，並於二〇〇〇年搬到京都府中部的美山地區，開設了「OOYA咖啡烘焙所」，正式踏上烘豆師之路。此時，

127

他客製訂購了一部由「富士珈機」（Fuji Kouki）生產的老烘豆機，綽號「豚釜[38]」，迄今仍在使用。接著，他就以今日所謂的「訂閱制」，也就是顧客先付款，之後每個月都會收到各種精選咖啡豆的方式，展開咖啡豆銷售業務。他同時又因為參與了北白川一家名叫「prinz」（プリンツ）的藝廊改裝，後來便開始供應咖啡豆給這家藝廊。隔年起，大宅還在北野天滿宮的緣日活動「天神市」擺攤。不過，起初「OOYA 咖啡烘焙所」並未公開地址和聯絡方式，唯一的接觸機會，就是直接與大宅稔本人見面。在這種獨特作風的推波助瀾下，「OOYA 咖啡烘焙所」漸成享譽全國的名店。

對京都的自家烘焙咖啡影響甚深的「巴哈咖啡」，在進入八〇年代後，成立了「巴哈集團」（BACH KAFFEE GROUP，バッハグループ），致力推動自家烘焙咖啡豆的教學講座，上完講座課程後自立門戶的店東遍布日本全國各地。其中在京都地區的先驅，就是一九八六年在京都南區吉祥院開設「cafe time」（カフェタイム）的糸井優子小姐。

「當年田口先生才剛開始在全國各地舉辦講習課程，我至少上了三期以上。那時根本找不到可以跟哪位老師學烘豆，就用一部三公斤的烘豆機開始烘。面對陌生的烘豆工作，實在是很消磨精神。我每烘一鍋，就被說一次『妳又變憔悴了』（笑）。」

當年咖啡業界還是男人的天下，因此糸井優子也是女性烘豆師界的先驅。

有位烘豆師曾說：「即使規模再小，我還是想為那些願意自家烘焙的店家加油打氣。」自從認識他之後，糸井才開始買到一些品質精良的生豆，在開店過了約五年時，她又在店裡裝了一台容量十公斤的烘豆機。後來，糸井改向貿易商直接採購生豆，但她表示「這才是煩惱的開始」——因為她被當時那一批批品質參差不齊的生豆整得七葷八素。

這段時期，有些人會為了開一家屬於自己的店，而求教於「cafe time」。目前在錦市場開設烘豆坊「豆亭」（BEANS TEI，びーんず亭）的店東田中保彥先生，便是其中之一。根據田中保彥的描述，當時在「cafe time」有同業組成的團體，舉辦分享咖啡口感的集會。

「當時還沒有精品咖啡的概念，咖啡豆的品質參差不齊，落差很大，而且只有目數（screen）之類的規格可供篩選，價錢也低得令人咋舌。」

38 日一九六○年代左右生產的機型，型號 R-27A，是富士珈機最早期的直火烘焙機種。

129

第三章
喫茶店的繁衍與新時代的徵兆　1960－1990

「cafe time」的糸井優子。

此時喫茶店的數量早已不比極盛時期。「接下來會成長的是家用咖啡」田中保彥聽了這個建議後，在一九九四年開了咖啡豆專賣店。據說在創業之初，店裡甚至還有賣一百公克兩百日圓的咖啡豆，目前則是有約莫二十款咖啡豆，從精品咖啡到經典的綜合咖啡，各種等級都有。田中保彥秉持的信念是：「畢竟口味還是有合與不合的問題，所以我們盡可能銷售更多不同類型的咖啡豆，以便讓顧客日常飲用。」他在開店之前，已先了解過咖啡早期的發展狀況。想必這個經驗，也反映在他的信念上了吧。

糸井自己也回顧了當年還沒有烘豆理論時的狀況：

「會懷疑自己的技術，感覺就像是走進了死胡同似的。於是我去見了很多人，才發現原因不只是出在

烘焙，明白光靠別人給的消息，無法真正掌握豆子的品質。」

就在這一段反覆嘗試錯誤的時期，糸井優子有緣結識了那位曾在「丸紅」任職，當年大力推動「COLORADO」連鎖化發展的林秀豪，並因而接觸到精品咖啡，為京都咖啡業界在二〇〇〇年以後的發展，催生出了一股新浪潮。

第三章
喫茶店的繁衍與新時代的徵兆　1960 - 1990

咖啡店熱潮到來與咖啡的進化

1990 - 2010

CHAPTER 4

**Arrival of the Cafe Boom and
Evolution of Coffee**

1 法國浪潮與咖啡店熱潮到來

泡沫經濟瓦解後，緊接著登場的，是現在大家都很熟悉的「咖啡店」（café）形式的店家。而引爆這一波熱潮的，是當時陸續進軍東京的法國老字號咖啡店。一九八九年（平成元年）在澀谷登場的「雙叟咖啡」（LES DEUX MAGOTS PARIS，ドゥ マゴ パリ）率先插旗後，一九九五年時，表參道上有「花神咖啡」（Café de Flore，カフェ・ド・フロール）、「AUX BACCHANALES」（オーバカナル）盛大開幕；還有模仿法國正統咖啡店形式的「Café des prés」（カフェ デ プレ）也於一九九三年開幕。從法國原汁原味進口的咖啡店文化，隨著「露天」（open air）、「露台」（terrace）和「侍者」（Garcon）等詞彙，開始在日本普及。

此時，這波堪稱「法國熱」的大趨勢，不只停留在受到東京影響而開啟的咖啡店熱潮，甚至還席捲了整個日本社會。尤其一九九八年號稱是「日本的法國年」，而京都又適逢與巴黎締結姐妹市四十週年，「法國熱」更是達到了巔峰。在這樣的狀態下，當時的法國總統席哈克（Jacques René Chirac）到日本訪問，還做出「要不要考慮在鴨川上蓋一

134

座像法國藝術橋（Pont des Arts）那樣的橋？」等發言，引發反對興建的示威運動。沒想到從法國掀起的這波浪潮，竟以出乎意料的形式，發展成一場景觀論戰。另一方面，獨立電影院也在這個時期舉辦法國經典電影重映，再加上 Club Jazz 的流行等因素，在京都，過去因舉辦豐富多樣的播映活動而深受影迷支持的「文藝復興會館」（Renaissance Hall，ルネッサンスホール）歇業後，電影放映公司「RCS」於一九八九年轉投效的「京都南會館」，以及一九九〇年開幕的「大都會俱樂部」（CLUB METRO，クラブメトロ）等場館，帶動了法國熱。

在這樣的時空背景下，我們再來看看當年咖啡店的發展狀況：先是在一九八三年（昭和五十八年），《an・an》雜誌在京都特輯當中介紹了「進進堂 京大北門前」，使得此處成為熱情支持者心目中的「聖地」，更藉七、八〇年代流行的「安儂族[39]」推波助瀾，躋身「女性最想造訪的夢幻喫茶店」，也吹響了咖啡店熱潮興起的前奏。進入九〇年代後，北山那些風光一時的咖啡酒吧漸趨式微，繼之而起的，是附設咖啡店的法國生活雜

- 39 拿著《an・an》、《non-no》等女性時尚雜誌，按圖索驥地前往景點觀光的年輕女性。

貨店——選物店「F.O.B COOP」來到京都展店，市區也出現越來越多休閒路線的法式餐館。其中發展成熱門餐廳的「巴黎小館」（パリの食堂），在一九九五年推出了姐妹店「你好咖啡」（le cafe salut，ル カフェ サリュ），率先引進了法國當地的服務型態，例如身穿半身圍裙的侍者，牛奶與咖啡分別倒入杯中的歐蕾咖啡等。或許這還算不上是今日所謂的「網美店」，卻是一家刻意讓顧客特別意識到「身處其中的自己」的咖啡店。儘管當年京都還沒有人直接引進法國咖啡店品牌，不過在「你好咖啡」出現後，接著又有「巴黎咖啡小酒館」（Brasserie Cafe de paris，ブラッスリー・カフェ・ド・パリ）、「茴香酒」（Pastis，パスティス）等店家，分別以獨自的詮釋，體現對法國當地的嚮往。

東京出現了直接從法國引進的咖啡店品牌之後，自九〇年代初期起就緩步增加的咖啡店，轉眼間在全國遍地開花，各家媒體也競相報導，使得咖啡店的蓬勃發展，已不單只是一個「餐飲類別」等級的話題，更可說是一種社會現象。女性時尚雜誌《Olive》在一九九八年時，首度大膽製作「咖啡店大賽」（café Grand Prix）特輯。這個從東京和關西地區多家咖啡店當中所選出的獎項，最後是由京都的「café DOJI」奪冠。進入二〇〇〇年之後，在咖啡店資訊傳播雜誌當中扮演領頭羊角色的，是定位為《Hanako

WEST》別冊的《Hanako WEST café》，由於推出後大受好評，所以直到二○○五年（平成十七年）為止，這本別冊雜誌每年都會發行。至少在當年關西地區對「咖啡店」的概念還不甚明確之際，這本別冊雜誌留給給世人的印象，是整合並確立了「咖啡店」的概念。從創刊號的扉頁當中，我們就能窺見咖啡店一路以來，在發展到這一波熱潮的全盛期之前，所歷經的轉變。

「不久之前，有開放式露台的巴黎風咖啡店還紅透半邊天，轉眼間已風靡起了亞洲風咖啡店。然而，如果現在有人問你『最想去哪一種咖啡店？』你會說是『亞洲風咖啡店』嗎？還是另有其他選項……這次我們採訪了一百三十六家當紅咖啡店之後，浮現出了一個新的關鍵字──那就是『家』。從裝潢擺設、生活雜貨到飲品，最好能讓人感到很平靜閒適。」（《Hanako WEST Café》）

「平靜閒適」和「家」成了咖啡店體現的關鍵字。充滿「自家房間」氛圍的空間──例如店東親手改造裝潢擺設，或是家具不統一等元素，成了大眾談論咖啡店魅力時不可或缺的意象。到頭來，咖啡店又細分出好幾種不同的路線。像是運用二手家具，營造出洋溢生活感的「療癒系」，或是側重「咖啡店餐點」，也就是講究食物的流派等。散文家酒井

第四章
咖啡店熱潮到來與咖啡的進化　1990 - 2010

順子在《an・an的謊言》（an・an の嘘）（Magazine house，二〇一七年）當中指出，在這樣的背景下，使得整個時代逐漸走向「悠哉化」。與其到居酒屋喝酒，還不如「去咖啡店吃點看來有益健康的食物，喝喝茶。這才是平成時代的作風」。泡沫經濟瓦解後，長期不景氣已成常態。這種作風，正好呼應了日本社會「在能力所及、不勉強的範圍內開心過活」的氛圍。既可輕鬆隨興地聚會，還能享用餐點──這種餐飲特色鮮明的咖啡店，已和法國的「café」或傳統喫茶店走向不同的發展，化為一個代表「形式靈活自由」的詞彙，在日本社會扎根。酒井順子說這是「『家庭的咖啡店化』與『咖啡店的家庭化』同時並進」，精準地描述了當時的趨勢。

２ 世紀交替之際出現的咖啡店業界先驅

當泡沫經濟連餘韻都散盡，社會即將迎接新世紀到來之際，前述這種咖啡店的開路先鋒，也開始在京都現蹤。如今，為活化老屋所開設的咖啡店已是稀鬆平常。而在一九九九年（平成十一年）開幕的「efish」，正是這方面的先驅，散發著一股獨特的存在感。說

138

穿了，其實「efish」的開端，始於一位活躍於全球各地的商品設計師——西堀晉先生和他的夫人西堀都香紗女士，租了一棟老房子當住家兼工作室。當年他們要把一樓打造成咖啡店之際，在這個幾乎全手工改造的空間裡，擺上了西堀晉設計的各式繽紛家具，而一大片直到腳邊的落地窗彼端，就是滿眼的鴨川流水和東山稜線。這個位在五条大橋旁，遠離喧囂鬧區的地點，在當時也讓人耳目一新。

儘管後來「efish」被譽為京都極具代表性的咖啡店，但西堀都香紗在回顧當年的心境時，做了這樣的描述：

「當時我們只是覺得自己的生活不穩定，所以在思考該怎麼賺錢。就在這時，我們想到這個地方適合開咖啡店，就我過去在工作上的經歷來看，咖啡店的確是個最好的選擇，於是就開了這家店。不是因為當時正逢咖啡店熱潮才開店，況且那一波熱潮，我記得應該是我們開店過後好一陣子才興起的。」（《聊咖啡》（カフェの話）ASPECT出版，二〇〇〇年）

很可惜這家店已於開幕二十週年時熄燈。不過，自草創之初起，「efish」一路歷經時代浪潮起落淘洗，仍持續展現獨到特質，不受動搖，是很罕見的一家咖啡店。

第四章
咖啡店熱潮到來與咖啡的進化　1990 - 2010

於開幕二十週年時熄燈的「efish」。
從一大片直到腳邊的落地窗外，
映入滿眼的鴨川流水和東山稜線。

而在市中心則有「Café Indépendants」（カフェアンデパンダン）於一九九八年登場，進駐位在三条通御幸町角那棟改裝每日新聞社京都分社舊大樓而來的「1928大樓」。

這裡原本和「efish」一樣，以往長期都像一座廢墟。後來是由一群藝術家出手，將這個地下室修復成落成之初的模樣，並加以改裝。起初「Café Indépendants」走的是西班牙小酒館路線，同時也扮演新文化傳播據點的角色。再者，由於當時咖啡店的家具、用品等裝潢陳設，都是吸引顧客上門的一大亮點，備受店家重視，因此像是伊姆斯（Charles Eames）、卡希納（cassina）等精品設計家具，這時都成了討論咖啡店之際的關鍵字。

此後，負責擔綱咖啡店店鋪設計的總策畫或設計師，也開始受到各界關注。例如進駐二○○○年啟用的京都新地標「新風館」的「ask a giraffe」（アスクアジラフ），就是由當時一手打理駒澤「BOWERY KITCHEN」（バワリーキッチン），和青山「LOTUS」（ロータス），席捲東京咖啡店業界的老闆──山本宇一先生插旗關西地區的第一家店，引爆一大話題。隔年，大阪的創意團隊「graf」在京都規畫的第一家咖啡店「boogaloo café」（ブーガルーカフェ）也盛大開幕。同一時期，「CAFE OPAL」（カフェ・オパール）在河原町三条開張，主打中世紀風格的空間，成為日後以大阪家具批發街為名的「堀江

142

派」咖啡店的濫觴。

此時，「SARASA」的創辦人大塚章壽開業已逾十年。他回顧當時富小路店一帶的變遷，說：

「我印象中，『Café indépendants』開幕後，一直到二〇〇〇年左右起，人潮也跟著開始變多。這段時期，我把『SARASA』的灰泥牆改成平價的出租藝廊，一夕竄紅，店裡多了很多學生顧客。」

藝廊大獲好評之後，「SARASA」又成為一個「匯集資訊的場所」，贏得更多支持。店裡介紹了許多古典、沖繩民謠、福音音樂、民族音樂等不限類型的音樂，以及各種不同主題、爭奇鬥豔的小眾出版品，還有電影、活動的傳單等。自二〇一〇年起於「SARASA」擔任十年主管，後來開設了「喫茶 La Madrague」的山崎三四郎裕崇，這麼分析「SARASA」的定位。

「在雜然紛呈的亞洲風格空間裡，融入了次文化和音樂，與學生的頻率很相符。京都有廣大的學生族群，『SARASA』作為一家只在京都才有的咖啡店，我認為現在已經是完成狀態。後來它成了『町家系』這個咖啡店類別的始祖，受到各界矚目，不過其實從這個

143

時期開始，就因為新咖啡店如雨後春筍般出現，而使得「SARASA」的定位有所改變。」

「SARASA」彷彿像是在迎合這個變化似的，開始在市區開設姐妹店。就在當地人都還沒有注意到老舊木造建築的二○○○年時，「SARASA」改裝了西陣地區民眾都很熟悉的公共澡堂「藤之森溫泉」，打造成「SARASA西陣」，掀起熱議。接著又於二○○五年在三條商店街開了「SARASA 3」，二○○七年則設立了「SARASA 麩屋町 PAUSA（現已改為 SARASA 麩屋町）」。這些店都和富小路店一樣，區位並不理想，但翻修老屋而成的店面，也是「SARASA」的作風之一。

「選在人潮稀落的區域展店，也有為這個街區注入活力的意圖。」山崎這麼說道。

尤其像「SARASA 3」等門市，後來成為一個契機，為逐漸黯淡的商店街找回熱鬧繁華，街頭景象也為之一變。而「SARASA」最了不起的真本領，就是包括計時人員在內，所有員工都能自由地實踐自己想做的事。因此，每家店的菜單都會有些變化，店內陳設的展品，也都交給各家門市決定。二○一三年「SARASA」旗下開出第一間自家烘焙的咖啡館「CLAMP COFFEE SARASA」（クランプコーヒーサラサ），也是因為員工對烘豆有興趣，才讓員工以半創業的形式，開了這家店。儘管富小路店很遺憾於二○○七年遷址，

144

京都喫茶記事

從第一家門市富小路店遷址至此的「SARASA 花遊小路」店內。

但運用無拘無束的創意想法，和京都才有的地方特質，所孕育出來的「SARASA」，迄今仍是「很京都」的咖啡店，也是民眾在市區休憩時不可或缺的要角。

當咖啡店走入民眾日常生活的同時，有意自己開一家咖啡店的人也快速增加。有人說這是受到後泡沫經濟時期不景氣的影響，不過，這也可說是以往在歷經石油危機之後，上班族相繼辭去工作、自立門戶，所引發的那一波喫茶店熱潮，如今又改頭換面，捲土重來。就這個角度而言，二○○一年由柴田書店所發行的《café sweets》雜誌創刊，可說是時代潮流的象徵。這本雜誌前身是一本自一九七○年（昭和四十五年）發行至一九九三年，堪稱喫茶店雜誌開路先鋒的《喫茶店經營》（喫茶店経営）。後來《喫茶店經營》重新改版，睽違八年才以《café sweets》

這個名稱復刊。專門出版餐飲書籍的出版社，讓知名老牌雜誌「復活」——這件事帶來的震撼，為社會大眾留下了「咖啡店已不單只是一股熱潮」的印象。

3 西雅圖系咖啡店登陸與對咖啡師的關注

另一方面，當時震撼日本咖啡業界的大事，就是「星巴克咖啡」（Starbucks）進軍日本市場。「星巴克咖啡」於一九九六年在銀座開出日本第一家門市，京都的首家門市則於一九九九年開幕。它供應以義式濃縮咖啡為基底的咖啡，讓顧客在傳統的普通咖啡（regular coffee）之外，又多了一個新選擇，成為咖啡業界的一大轉捩點。此外，如今已是星巴克代名詞，在市場站穩腳步的焦糖瑪奇朵、星冰樂等商品，喝起來有如甜點，深獲女性顧客支持。儘管「星巴克咖啡」與八〇年代出現的自助式咖啡店採取相同的經營型態，但它在菜單與空間規畫上，提供了極高的附加價值，開拓出「不會光顧傳統咖啡專賣店」的客群，大幅扭轉了「咖啡」的形象，對咖啡業界所帶來的震撼威力也很驚人。

「星巴克咖啡」於一九九九年時，門市在日本即迅速突破百家，之後更持續以每年百店

的速度展店。再加上「Seattle's Best Coffee」、「TULLY'S COFFEE」等外商咖啡店品牌相繼在日本插旗，於是這些咖啡店便被冠上發源地名稱，歸類為「西雅圖系咖啡店」，並在日本遍地開花。

提到京都的義式濃縮咖啡先驅，就讓人想到「千切屋」。其實早在八〇年代時，「WORLD COFFEE」就已注意到義式濃縮咖啡，並正式在市場上推出。當年日本能使用到的咖啡機，就是以佳吉亞等廠商製造，「千切屋」也在使用的拉霸咖啡機為主流，半自動咖啡機這時才剛出現。西村勝實走遍包括義大利在內的許多國家，才終於找到他能接受的咖啡機——WEGA（威佳）公司的咖啡機。西村相中這部機器的關鍵，在於機身上「鐵」的用量。整部咖啡機雖然重，但保溫效果佳。西村認為「溫度是沖煮義式濃縮咖啡時的一大重點」，堅持咖啡機身要不容易冷卻，煮完後要立刻放回濾杯，以便隨時都能在高溫狀態下供應咖啡。後來，他在西大路七条的「COLORADO COFFEE SHOP」引進咖啡機，並趁著這個機會，將店名改為「café COLORADO」（カフェ コロラド），以便讓供應義式濃縮咖啡的店家和其他咖啡店做出區隔。而這個名稱，日後也成功站穩了腳步。

九〇年代的西雅圖系咖啡店，帶動了一項備受大眾矚目的新文化，那就是「咖啡師」（Barista）的存在。這些咖啡領域的專家，是在店裡提供服務的專業人員。當年最早注意到這個專業領域的「小川珈琲」，自二〇〇〇年代初期起，就致力於培養咖啡師與推廣義式濃縮咖啡；二〇〇五年時，更率先在京都的直營店裡引進義式咖啡機，並積極研發適合營業用義式咖啡機的綜合咖啡豆等，引領新一波的咖啡文化蓬勃發展。

而推動這些創舉的原動力之一，就是當時「小川珈琲」的主任咖啡師──岡田章宏先生（現為「Okaffe Kyoto」店東）。岡田章宏走過的來時路，就是「咖啡師」文化普及的歷程。岡田原本在和服業界任職，準備繼承家業，但因泡沫經濟瓦解的影響，他任職的和服店竟決定歇業，於是他在二〇〇二年時，選擇進入「小川珈琲」總店服務，從計時人員開始做起。後來他偶然在店裡看到一篇「咖啡大師競賽」的雜誌報導，這個契機，開啟了他對咖啡師的興趣。「日本咖啡大師競賽」（Japan Barista Championship，簡稱JBC）的前身是自二〇〇一年起舉辦的「日本咖啡師錦標賽」（日本バリスタ選手権），直到二〇〇三年才更名，並持續舉辦。在促進大眾對「咖啡師」這個職業的認知上，居功厥偉。

舉例來說，在那個還沒有人知道「咖啡師」是一種職業的年代，「小川珈琲」的商品還以滴濾式咖啡為主軸，而顧客也仍以中高齡的男性為主。不過，就在這個時期，咖啡熱潮來到巔峰，大眾開始注意到咖啡師的存在。岡田章宏大力闡述咖啡師與義式濃縮咖啡技術必須長期累積，於是便在二〇〇四年正式進入「小川珈琲」任職，成為新專案小組的一員。他提出引進新款義式咖啡機的想法，並矢言要在技能競賽當中贏得全國第一，真正朝咖啡師之路邁進。不過，當時岡田自己對於「義式濃縮咖啡」的概念，也還一知半解。

「坦白說，當時我只是聽過『義式濃縮咖啡』這個詞，直到後來參加一些講習課程，才真正明白它是什麼。在十五年前的社會，大家聽到『義式濃縮咖啡』，也只覺得它是『比較苦一點的咖啡』，很多店家還用普通咖啡的杯子供應。」

那時候，「小川珈琲」內部當然也還沒有精通義式濃縮咖啡的人才，更遑論專用的烘焙、配方豆和萃取技術，全都是近乎外行的狀態。

儘管如此，岡田章宏還是不斷地嘗試錯誤，終於趁著二〇〇五年「小川珈琲」三条店改裝開幕之際，首度引進義式咖啡機，並成為在京都推廣「咖啡師」工作與「義式濃縮咖啡」精妙之處的先驅。與此同時，岡田章宏也於二〇〇八～二〇〇九年參加「世界盃咖啡」

149

拉花大賽」（World Latte Art Championship），成為第一位參賽的日本人，獲得相當

高的評價，開啟了日後「小川珈琲」歷任咖啡師擅長咖啡拉花，屢創佳績的傳統。後來，

京都孕育出了多位頂尖咖啡師，包括「小川珈琲」的大澤直子、吉川壽子和衛藤匠吾，曾

於世界盃咖啡拉花大賽日本選拔賽中獲得優勝，其中兩位甚至還在世界大賽上奪冠等。

「現在驀然回首，才發現『世界盃咖啡拉花大賽』很有影響力。儘管規則和評分方式在變，

但技術的基本功訂定得很明確，萃取也有清楚的標準，義式濃縮咖啡的品質便隨之提升。

我認為日本現在的咖啡師，技術很明顯地提升了。」

包括岡田在內，草創期這些咖啡師卓越的表現，讓更多人願意投入咖啡相關產業，例

如有些專門學校新開設咖啡師培訓專班，甚至還有越來越多女性咖啡師等等。

4 精品咖啡的出現，改變了既往的口味偏好

同時，崇尚更高品質、口味特性更鮮明的咖啡，也就是所謂「精品咖啡」（Specialty

Coffee）概念，也在九〇年代後期登場。精選特定產地或咖啡農所生產的咖啡豆，沖煮

出咖啡原有的特色風味，大大地改變了人們對咖啡滋味的既定印象。

在「星巴克咖啡」首度於京都亮相的一九九九年（平成十一年），有一場盛大的「杯測」大賽，就揚棄了傳統剔除缺陷豆的缺點扣分法，改用精品咖啡界第一把交椅——喬治・霍爾（George Howell）所擬訂的一套新標準來評比，並在感官評測後拍賣得獎的咖啡豆。這場杯測大賽，其實就是今日「卓越杯」（Cup of Excellence，簡稱 COE）咖啡競賽的前身。而透過講習課程，向日本的自家烘焙咖啡店介紹符合評測新標準的咖啡，並率先在日本推廣精品咖啡的，就是「Cafe Time」的糸井優子。「Cafe Time」也在二〇〇一年首度標得巴西的 COE 咖啡豆，並自二〇〇四年起擔任卓越杯的評審，已參與逾五十次杯測。

二〇〇二年，糸井還邀集同業，成立咖啡豆合購團體「C-COOP」，開始直接向產地採購。貿易商重視咖啡豆的銷售量，但對這些供應精品咖啡的店家來說，他們贊成用一定程度的價格採購咖啡豆，以支持產地永續發展，不在意行情高低。當時日本自行直接採購精品咖啡豆的業者，就只有「Cafe Time」和長野縣的「丸山咖啡」，可見糸井優子的創舉是多麼領先時代潮流。

第四章
咖啡店熱潮到來與咖啡的進化 1990 - 2010

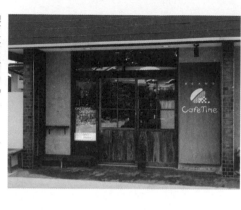

總店位在龜岡的「Cafe Time」。

當時走在日本精品咖啡界最前線的「Cafe Time」，曾出借場地給任職於「小川珈琲」的岡田章宏等頂尖咖啡師，作為參加日本咖啡大師競賽時的訓練之用，也會輔導新咖啡館、烘豆商。此外，糸井認為「技術一直在進步，但很多人往往開了店之後就不再進修。業者必須隨時吸收最新資訊才行。」因此她鼓勵員工參加日本咖啡大師競賽，也會請咖啡大師競賽得獎者擔任講師，舉辦讀書會等活動，邀請合購團體的成員來參加。不過，糸井優子著力最深的，其實是建立與產地之間的連結。

「當年我剛進咖啡這一行時，有一個夢想，就是想到產地去看看，和產地的人建立一些連結，哪怕只是一次也好。而我第一次踏上產地，是在開咖啡店十四年之後才如願。所以現在只要有人說想去產

地，就算不是向我買豆子的客戶，我都會設法帶大家去。」

創業迄今已逾三十五年，糸井優子對咖啡投注的熱情與活力，不曾停止。二〇

一五年，日本成為除了美國以外，第一個加入「國際婦女咖啡聯盟」（International

Women's Coffee Alliance，簡稱 IWCA）的咖啡消費國，由糸井出任日本分會的會長。

國際婦女咖啡聯盟於二〇〇三年在哥斯大黎加成立，是一個非營利組織（NPO）。聯盟

以協助從事咖啡生產工作的女性提高生產技術與地位，落實可永續的社會生活為目的，推

動各項相關業務。而糸井身為女性烘豆師的先驅，認為「女性咖啡師的人數的確在增加，

但我希望未來會有更多具備專業技術的女性烘豆師」。因此，她舉辦了限女性參加的杯測

講習課程，除此之外，據說還在籌畫烘豆技能競賽。

至於在全國性的動向方面，「日本精品咖啡協會」於二〇〇三年成立，期能讓咖啡

從原產國的栽種，到呈現一杯好咖啡為止，所有系統性的知識與技術都普及、啟蒙，並

以提升品質為目標推動相關業務，為咖啡業界帶來了極大的變革，更促使咖啡的品飲方

法如野火燎原般傳播到各地。而這一波運動影響，竟還出奇迅速地反映在社會潮流上——

例如日本麥當勞隨即在二〇〇三年開賣「頂級咖啡」（Premium coffee），二〇〇五年

第四章
咖啡店熱潮到來與咖啡的進化　1990 - 2010

又推出「一百日圓咖啡」等，各地重新審視咖啡品質的行動，已漸趨過熱。

而在京都，二〇〇三年開幕的「Caffé Verdi」（カフェヴェルディ），店東曾於「巴哈咖啡」習藝多時，並率先網羅了各種達「精品咖啡」等級的咖啡豆；主打義式濃縮咖啡的「café Weekenders」（カフェウィークエンダーズ，現為「WEEKENDERS COFFEE」）則於二〇〇五年開幕。這些店家的出現，等於是宣告關西咖啡業界進入了新時代。尤其「Caffé Verdi」早在精品咖啡的概念普及之前，店內就已備有包括卓越杯優勝豆在內的近二十款精品咖啡豆，是京都地區精品咖啡界的先鋒。到了二〇〇六年，又有以「精品咖啡專賣店」為號召的「Unir」（ウニール）開張。「Unir」的店東山本尚曾在由「Cafe Time」籌設的「C-COOP」參與採購業務，但在草創之初就專攻精品咖啡的咖啡店，當時在整個關西地區可說是少之又少。「Unir」的出現，是時代轉變的象徵。

山本尚曾從事建築設計方面的工作逾十年，但很喜歡咖啡，也因為「精品咖啡」的出現，開始關注「咖啡在飲食領域的發展」。當時，他經常光顧「Caffé Verdi」，便聽從老闆續木義也的建議，到處去喝精品咖啡。他發現相較於傳統咖啡，精品咖啡的口味更是毋庸置疑地鮮明，具有明確的風味。可是，這些好滋味竟然完全沒有傳到關西地區──

這一點成了山本尚決定開店的契機。

「當時我的烘豆技術，處理不了那麼高品質的咖啡豆。我一邊絞盡腦汁、想方設法，一邊參加杯測、技能競賽的評鑑審查等。開店前後那段時期，還真的是腳踏實地地練功。」

自從開店的前一年起，山本尚每年都會親自造訪產地，深化與生產者之間的交流。截至目前為止，造訪過的國家已逾十國。

二〇〇九年開設第二家門市後，山本尚的烘豆量已翻倍成長，「Unir」也逐漸打開了知名度。與此同時，山本尚為了驗證咖啡與服務的理想形式，對咖啡師的培養也著力甚深。對有意開店者，山本尚扮演了訓練師的角色；而在批發、銷售方面，他又要扛起業務員的責任。他的太太山本知子女士也當起了烘豆師，親自站在店頭服務，甚至從二〇〇八年起，還開始參加「日本咖啡大師競賽」。換句話說，她就是烘豆坊專屬的咖啡師，透過發揮自己的專業，彰顯自家烘豆坊的特色，並提升咖啡的品質。

5 微型烘豆坊散發獨一無二的存在感

精品咖啡、咖啡師、義式濃縮咖啡……約莫在二○○七年前後，這些新詞都已逐漸浮上檯面，咖啡業界的大環境來到了一個很大的轉捩點。當時街頭已可嗅到一些變化的預兆，再加上「世界盃咖啡大師競賽」這一年在東京舉辦，推升了大眾對正統咖啡的關注。

因此，不側重咖啡店介紹，而是以「咖啡」為主題的媒體報導，曝光頻率急遽增加。例如 Magazine House 出版的《Brutus》雜誌，就製作了「美味咖啡的教科書」特輯，宣告咖啡業界進入了新時代；以往不曾以「咖啡」為主題的烹飪雜誌和時尚雜誌等，也都大張旗鼓地介紹了咖啡。這些報導和專題頻頻曝光，顯見咖啡所處的大環境已出現鉅變。

到了這段時期，九○年代興起的「咖啡店」（café）和「以咖啡為主體的店家」，角色定義越來越明確。而傳統的自家烘焙咖啡店獲得大眾重新評價，可說是這一波咖啡熱潮下的隱形受惠者。當年咖啡店開始逐漸增加時，確實曾一度推升市場對復古喫茶店的關注，甚至還出現了堪稱「喫茶調性」的商家類型。但發展到這個時期，咖啡已成店家的主軸，因此關西咖啡業界的諸多先進，也跨越了世代、新舊的藩籬，開始成為大眾追逐的焦

點。因為空間和餐點而受到矚目的咖啡店掀起熱潮後十年，發展趨勢轉向重新檢視喫茶店的基本元素──咖啡，且越發鮮明。

在這當中，「六曜社珈琲店」散發著無與倫比的強烈存在感。尤其對於有志創業，開設自家烘焙咖啡店的人而言，「六曜社珈琲店」更是令人嚮往的標的，深獲愛好咖啡、愛好喫茶店的的年輕世代支持。以「六曜社珈琲店」的店東奧野修為楷模，開設了「OOYA咖啡烘焙所」的大宅稔，即使是在咖啡店熱潮的全盛期，依然堅持以自家烘焙的方式，追求獨家的咖啡滋味。

據大宅表示，他當時並沒有意識到社會上吹起了一股咖啡店熱潮，但的確感受到了時代的風向。

「河原町三条的『CAFE OPAL』是向我採購咖啡的客戶，有位『Pachamama』的常客經常到他們那裡光顧，我碰巧聽到這位客人說『在那種叫做咖啡店的地方，可以享受到和傳統喫茶店不同的樂趣。』它給人的印象，和以往的咖啡酒吧不太一樣，算是比較時尚的喫茶店，會賣酒水商品，但咖啡也很講究。」

這段時期，大宅稔會批發咖啡豆給「SARASA」、「Bazaar Cafe」（バザールカフェ）

157

等咖啡店，但沒有提供傳統烘豆商會做的那些器材、招牌等贊助服務。只不過，咖啡店向烘豆商索求這些服務的行規仍根深柢固，顯見咖啡的銷售方式，以及咖啡豆批發商該扮演的角色，都處於轉型期。

「賣咖啡也是一種餐飲生意，咖啡也是餐點的一環。從這個角度來想，就會明白選咖啡豆不是挑原產國，而是要看它的品種和精製手法。不同烘豆者烘出豆子不同的滋味，這才是所謂的特色，也是咖啡店與符合自己口味偏好的烘豆業者建立合作關係的起點。」

裡；相對的，烘豆則是一種為了「保留（原有）滋味」所做的調理，可從中看出烘豆商的沖煮精品咖啡，就是將「活用材料原有滋味的過程」與「科學的處理手法」帶進咖啡特色——明確釐清這個立場後，它便成了後來微型烘豆坊發展的一大準則。

大宅稔於二〇〇七年時，和任職於「Pachamama」期間，曾向他學習烘豆的瀨戶更紗小姐，在京都市區開了一家承攬批發業務的工坊「KAFE工船」。大宅稔表示：「我們希望能對從事咖啡相關工作的先進懷抱敬意，並把他們的豐功偉業傳播出去。」於是他把「豚釜」烘豆機從美山搬過來，在這裡供應每次只沖煮一杯的法蘭絨濾布手沖咖啡。「與其讓顧客說『總之就給我來杯綜合咖啡』，我們更希望顧客能在這個地方，找到自己喜

158

歡的味道。」大宅說道。所以「KAFE 工船」的咖啡品項只供應黑咖啡。他們會先詢問顧客的喜好，並請顧客挑選咖啡產地，接著再就「清爽、濃郁」來為顧客建議合適濃度——點餐方式簡單明瞭易入門，完全沒有專賣店那種拘謹。

同一年，說自己是「因為認識了大宅稔，才明白咖啡美妙滋味」的高山大輔先生，開設了「鴨川咖啡」（Kamogawa café，かもがわカフェ）。後來他又有緣結識「六曜咖啡店」的奧野修，便開始以自行烘豆、沖煮咖啡為業。以往完全不敢喝咖啡的那些日子，彷彿一場騙局。

「剛開店那時候，市面上幾乎都還找不到獨立經營的自家烘焙咖啡店。當年有機會認識這些京都的先進，真的很幸運。」

高山所使用的烘豆機，由他親手打造，是用樣品烘豆機改良的手動機型。他總是提醒自己，真正純手工打造出來的咖啡，滋味是百喝不膩的。儘管如此，高山還是這麼說：

「咖啡終究還是配角，顧客如果因為聊得太起興而忘了喝，那也無妨。」如此寬大的胸襟，體現了他從諸位前輩——也是他的心靈導師身上，學到的京都喫茶文化。

此外，離開「小川珈琲」，自立門戶的寺町靖之先生，在三条會商店街開的「咖啡工

159

「王田珈琲專門店」的直火手動烘豆機。

房寺町」（珈琲工房てらまち），以及「高木珈琲店」的第二代店東北村亮先生開在山科地區，用來當作個人烘豆室的「GARUDA COFFEE」（ガルーダコーヒー）都是在同一年開張。「咖啡工房寺町」可處理少量、多元品種的客製烘焙，還可針對店內豐富多樣的咖啡豆，當面輕鬆地向工作人員詢問它們的特色；

而「GARUDA COFFEE」則透過名稱令人印象深刻的各式綜合咖啡，拉近顧客與咖啡之間的距離。它們都是「在地咖啡坊」，早已成為地方上不可或缺的要角。二○○七年時，這些於在地咖啡系譜上連綿開展的自家烘焙咖啡店，彷彿相互呼應似地，開始展現強烈的存在感，是大家記憶中的時代分水嶺。

以這一年為分界，從二○○八年到二○一○年，看得出新咖啡店已開始逐漸增加，可說是咖啡店形式

多元發展的第一批新生代。二〇〇八年，在讓人聯想到茶道茶室的雅潔擺設當中，透過自家烘焙手法為咖啡「調味」，讓人感受到風味層次的「直珈琲」開幕；二〇一〇年，曾在堪稱「京都虹吸式咖啡開路先鋒」的「花房珈琲店」習藝六年的菅原隆弘先生，改裝了一處原為牛奶館的建築，開設了「逃現鄉」咖啡店；「自家烘焙 王田珈琲專門店」以不厭其煩的追根究底精神與縝密的用心巧思，追求法蘭絨濾布手沖的獨門極致滋味；以「百年喫茶」為主題，如茶道「點前[40]」般細膩地萃取咖啡，呈現一杯咖啡多種層次的「喫茶 葦島」；還有在二〇一二年時，在「巴哈咖啡」習藝十年的川口勝先生開設了「café de corazon」（カフェ デ コラソン）……這些表現不俗的特色派、實力派咖啡店，都集中在這個時期出現。

在這一波自家烘焙咖啡店大增的過程中，還有店家推出全新概念，把烘豆商的特色拿來當作挑選咖啡的選項，推薦給顧客——那就是由商品暨室內設計師德田正樹在二〇〇九年開設的「SONGBIRD COFFEE」（ソングバードコーヒー）。在這裡，他請「六曜社

40　在日本茶道中，端出抹茶供人享用前的備製程序。

珈琲店」和「鴨川咖啡」這兩家在地業者，以及他在鄰近地區找到愛知縣的「吉岡咖啡」

和岐阜縣的「SHERPA COFFEE」（シェルパコーヒー）等四家咖啡店，供應獨家綜合

咖啡。德田只把店名意象告訴這些業者，但據說最後各店所呈現出來的，是特色迥異的咖

啡滋味。

看「人」，而不是看產地或豆子品種來選咖啡的形式，是德田正樹基於同樣從事產製

工作的共鳴、同理，所萌生的想法。這個看似可能，卻沒人嘗試的新創意，當中隱含著對

那些每天站在店頭，從烘豆到萃取全都一手包辦的業者，所寄予的信任與尊敬。

反之，也有些咖啡店的滋味，會與特定烘豆商連結。其中最具代表性的一家，就是

二〇〇七年時，在木屋町巷子裡悄悄開張的「象工廠咖啡」（ELEPHANT FACTORY

COFFEE，エレファントファクトリーコーヒー）。

「人會在香菸、書、音樂……咖啡等事物上，投注一些（正面意涵的）『無謂時間』。

我很喜歡這樣的時間。」

店東畑啟人先生在這裡，實現了從前當上班族時孵的開店夢。開店前他曾走訪各地的

咖啡店家，並找到位在北海道美幌的「豆灯」烘豆坊，烘出來的綜合咖啡最符合他的喜好。

162

畑啟人甚至還在當地住了三天，才決定要在自家店裡提供深焙和中焙這兩個品項。儘管綜合咖啡是固定品項，但有時還是會依店東喜好陸續更新，相當獨特。

還有，「御多福珈琲」的店東野田敦司先生以往會在知恩寺的「手作市集」擺了三年的攤位，廣受好評之後，才在二○○四年開了這家店。他以獨特的節奏，邊搖晃身軀邊注熱水、萃取咖啡的形式，也是店裡的一大招牌。後來，他又到「珈琲茶館」學了烘豆，並自二○一五年起開始用自家烘焙的咖啡豆。「只想著要做出美味的食物，就會走入歧途。要腳踏實地認真做。」野田把師父的這句話銘記在心，以顧客為本位，真誠地面對咖啡。他認為「擺攤經驗是我的資產」，所以至今仍持續在「手作市集」賣咖啡。「透過一杯咖啡，和許多人產生連結」的經驗，是這家店的原點。其實「御多福珈琲」所用的店面，正是京都義式濃縮咖啡鼻祖「千切屋」的舊址。野田無意間相中的這個地點，或許也是咖啡所牽起的緣分吧。

從「咖啡店」走向「以咖啡為主體的店家」──《Meets Regional》雜誌（京阪神Lmagazine）在二○○七年推出的「咖啡新浪潮」特輯，刊頭有一句話，鮮明地記錄了

163

這個前所未有的一大轉型期。謹在此引用如下⋯

「熱潮時期，咖啡店販賣的是一種時尚；如今則腳踏實地賣著咖啡。這就是時代啊！」

6 咖啡往家庭普及的趨勢與特色派咖啡豆商行

隨著精品咖啡的普及，新生代咖啡店迎接的第一波展店高峰，是在二○○七年～二○一一年。這個時期，咖啡在各類媒體曝光的機會激增，用來強調咖啡業界變化劇烈的詞彙，例如「戲劇性的變化」、「亮眼的發展」、「快速升級」等，更頻頻出現在媒體上。

經過九○年代的咖啡店熱潮，到西雅圖系咖啡店與精品咖啡扎根，還有老字號自家烘焙咖啡店重獲評價等一連串的過程後，咖啡店的型態劃分得越來越細。咖啡本身的產地與品種、傳統與創新的萃取方法，還有器具的選擇等，也一口氣多出許多。因此，大眾不僅要在店裡品嘗咖啡，也逐漸在大眾的日常生活中普及。

此外，隨著網路的普及，線上購物的環境漸趨完善，也因此帶動了全國各地專營咖啡豆銷售的烘豆商數量成長。

164

二〇一一年（平成二十三年），紫野地區的「CIRCUS COFFEE」（サーカスコーヒー），選擇改裝一處曾開過茶行，屋齡逾百年的木造建築當店面。店東渡邊良則表示：「我們的目標，是要成為左鄰右舍熟悉的滋味。」他以在地深耕的經營型態，推廣品飲咖啡的樂趣。店裡從招牌的四款綜合咖啡，到罕見的微批次咖啡（Microlots）等都有，用豐富的品項迎接顧客光臨。

「我們這種獨立經營的店家，好處就在於可以仔細介紹每一款咖啡豆背後的故事，這也是很重要的工作。」

渡邊良則用心溝通、對話，為「CIRCUS COFFEE」培養了許多死忠顧客。此外，他以往曾在西帝汶居住，切身感受過咖啡在生產與流通上的問題，因此特別關注以永續農法栽種的咖啡豆。渡邊對這些咖啡的推廣，也投入不少心力。他說：「我希望能盡量製造一些介紹咖啡產地的機會，讓大家透過喝這些咖啡，營造出善的循環。」

創立於二〇〇五年的「café Weekenders」，在二〇一六年時遷址，並更名為「WEEKENDERS COFFEE 富小路」，成功轉型為主打單一產區（Single Origin）咖啡的咖啡豆專賣店。店東金子將浩先生自從在島根縣的名店「café ROSSO」（カフェロッ

165

ソ）體會過義式濃縮咖啡的魅力之後，自學鑽研相關技術，在京都開了這家主打義式濃縮咖啡品項，堪稱業界先驅的咖啡店。他在二〇一一年開始投入自家烘焙，也因為這個契機，而往更專攻咖啡的烘豆事業發展。他表示：「採購咖啡豆和走訪產地，讓我有更多機會接觸國際標準，這一點的影響很大。」金子將浩透過深化對咖啡原料的認識，精益求精地呈現出更細膩的風味。二〇〇四年奪得「世界盃咖啡大師競賽」的挪威人提姆・溫德伯（Tim Wendelboe），對金子將浩的影響尤其深遠。

「比起沖煮技術，我更懂得以自己辨別味道的技術為基礎，去思考該如何處理咖啡豆。」

從銷售原料邁向咖啡整體風味的呈現——這家讓人想到「市中山居」的隱祕店家，如今已是連造訪京都的外籍旅客都知道的名店。

「AMANO COFFEE」創立於喫茶店的黃金盛世。而它的第二代店東天野隆先生，也在二〇一一年開設了「AMANO COFFEE ROASTERS」（アマノコーヒーロースターズ）這家精品咖啡專賣店。高中時期就開始幫忙家中生意，長年與咖啡為伍的天野隆，回憶起當年他在「Cafe Time」品嘗到精品咖啡的醍醐味時，所感受到的震撼。

「當時我喝到的那杯咖啡，果香、風味都和以往截然不同。離開店裡之後，香氣還在唇齒

166

之間縈繞了一小時之久。那是我從來沒喝過的滋味，激發了我想重新鑽研咖啡的念頭。」

他靈機一動，在店裡主打的招牌商品——綜合咖啡之外，還會依時令變化，加入包括卓越杯優勝豆在內的各種單一產區咖啡豆，產地和處理（process）方式也很多樣。

「最重要的是顧客覺得好喝。我們希望顧客能品嘗到各種不同的風味，不會刻意吹捧精品咖啡。」

投合在地人喜好的深焙，也是固定暢銷班底。此外，天野隆還會舉辦杯測會或烘豆體驗等活動，許多現職烘豆師或有意開店的年輕族群，也都會造訪這家店。天野隆表示：

「我很樂見有更多人從這裡出發，立下投入咖啡相關產業的志願。我很願意為他們加油打氣。」經驗豐富的業界老將天野隆，他開設的新據點，對咖啡愛好者而言，是很靠得住的依歸。

從其他行業轉換跑道而來的，其實也大有人在。二〇一三年開幕的「Quadrifoglio」（クアドリフォリオ），店東是山口義夫先生。他原本是建築設計技師，後來自學烘豆技術，不斷嘗試錯誤，並進入「巴哈咖啡」的田口護門下習藝。

「烘豆是一種熱化學反應，要記錄數值，建立處理流程，便能掌握『就是現在！』之類

的時機點，而不是全憑烘豆師的直覺。」

根據數值來烘豆，是山口義夫才想得到的觀點。他曾在「巴哈咖啡」喝過咖啡，一心想追求那種乾淨的滋味。在歷經七年多的研究之後，山口義夫所推出的每一款咖啡豆，都讓人扎扎實實地感受到他細膩的做工。咖啡入喉後的清澈尾韻，是曾任技術職的山口義夫，運用他獨有的邏輯，結合他對咖啡的熱情後，才誕生的恩賜。

而「大山崎 COFFEE ROASTERS」（大山崎コーヒーロースターズ）的老闆中村佳太先生，和他的夫人真由美女士，則是因為從東京移居到大山崎的機緣，而開始拿出以往只當興趣看待的咖啡絕活，放到網路上銷售，到二〇一四年才開了實體店面。烘豆商能像這樣不受地點限制，其實也是時代變化的象徵之一。店裡不論深焙或淺焙，都以「徹底去除尖銳刺激的圓潤口感」為目標，用小型的全熱風烘豆機烘豆。即使淺焙也要花將近二十分鐘，仔細地烘到連豆芯熟透，呈現出柔和溫潤的口感。

「很多顧客都是附近鄰居，所以我們運用不同產地、精製方式和烘焙深淺，準備了很多可以日常飲用的品項。」

「大山崎 COFFEE ROASTERS」每週會準備約八種咖啡豆，用一般人熟悉的食材，

例如「芝麻」、「栗子」和「黃豆粉」等，來描述該款咖啡豆的特色。他們花了很多心思，只為了讓顧客對陌生品項也能萌生親切感。「大山崎 COFFEE ROASTERS」自開業之初就有一項堅持，那就是不代磨咖啡豆——因為他們希望顧客能趁豆子新鮮的時候，喝到現磨現沖的咖啡。至於顧客在決定購買前所試喝的咖啡，則是中村真由美在店頭用滴濾方式沖煮，同時也會分送給其他在場的顧客品嘗。再加上來到這裡，就有機會在出乎意料的情況下，偶然找到自己喜歡的咖啡滋味，所以「大山崎 COFFEE ROASTERS」雖然佇立於郊山近在咫尺的住宅區，還是有很多遠到而來的死忠顧客。

二〇一七年開幕的「西院 ROASTING FACTORY」（西院ロースティングファクトリー），店東是山下洋祐先生，他的經歷更是特殊。他曾當過酒保、侍酒師，在飯店和酒商任職後，才一頭栽進咖啡的世界。他因為以往工作的關係，結識了滋賀縣的烘豆業者。這個廠商所打造的烘豆機，最快可以在十分鐘內烘好兩百五十公克的咖啡豆。山下運用這部機器的靈活特性，在店內以小批量、多品種的形式，供應豐富多元的品項。

「我的強項，是豆子不必預先烘妥備用，也能供應顧客需求。我可以烘很多次，所以比較容易掌握烘豆的邏輯。」

「西院 ROASTING FACTORY」廣泛供應各種不同風味的咖啡豆，當中也包括了入選卓越杯的稀有逸品。這裡用特色鮮明的咖啡豆，以及店東在酒保時期所培養的服務精神，不斷地為西院地區拓展新的咖啡愛好者。

第五章

承先啟後的人

2000 - 2020

CHAPTER 5

Successors of History

1 古都特有的町家活化

這裡我們把時間稍微往前倒轉，回到九〇年代末期至二〇〇〇年代初期。當時各種咖啡店百花齊放，而京都獨有的一種咖啡店類型——町家咖啡店（町家カフェ），也在此時開始出現。

前面提過的「法國藝術橋」爭議，固然也是一個問題，但其實在更早之前，舉凡京都塔、京都飯店[41]、京都車站大樓等建築興建之際，景觀議題總會引發熱烈討論。京都市在一九九八年（平成十年）擬訂了「職住共存地區指引計畫」，二〇〇〇年又研擬了「京町家再生計畫」，但在過程中已經有很多町家消失，變成了一棟棟的住宅大樓等建築。到了二〇〇三年，「職住共存特別用圖地區建築條例」上路施行，重新評價現存京町家的角色定位，並開始輔導町家再生。在這項政策的支持下，重現古都街景的趨勢才開始動了起來。九〇年代時，這些町家再生後，多用於展售商品；但自二〇〇二年起，餐飲類的占比竟超過了七成。在這樣的風潮下，就連當年開幕之初曾一度帶有濃厚印度、亞洲色彩的「SARASA」，這時也因為是「町家咖啡店的鼻祖」而備受矚目，所以調整了門市的主打

172

特色。後來「SARASA」又打造了「SARASA 西陣」等門市，更強化了町家咖啡店的形象。

起初利用町家再生開設的餐飲，多半是居酒屋或餐館。而率先推出「町家 X 咖啡廳」

這種組合的，是在二〇〇二年開幕的「Café Bibliotic Hello!」（カフェ ビブリオティッ

ク ハロー！）。

「在我們開店之前，剛好町家沒什麼需求，很多空置物件。有些物件甚至還很難改裝。

或許那是傳統事物最不受肯定的年代吧？」

店東小山滿也先生這麼回顧。其實小山滿也本人就出生於西陣的和服腰帶商行，對町

家很熟悉，所以會覺得這樣的建築缺乏新鮮感。

「住在町家的經驗，與其說是運用，倒不說我其實是先抗拒的。不過既然要用町家，我

就要大刀闊斧、隨心所欲地做，所以才打造出這個我自己可以接受的空間，環境舒適，

外觀也好看。」

儘管町家在建築強度和隔音上有很多難題，但「Café Bibliotic Hello!」能做到打

41 現為京都大倉飯店（Kyoto Hotel Okura）。

掉隔間樓板，讓店面變成通風良好、挑高到二樓的空間，還打造了整面直達天花板的書牆……這些新穎的裝潢，都是因為町家的木造結構，才能做如此靈活的運用。「Café Bibliotic Hello!」開幕後，據說很多同業都跑來觀摩，想參考這個顛覆傳統町家形象的空間。因為有土生土長的當地人，才能打造出來的「Café Bibliotic Hello!」開店將近二十年，迄今仍散發著町家咖啡店先鋒的存在感。近年來還在隔壁開設了麵包店，也開始做起自家咖啡烘焙等，持續透過新嘗試來追求進化。

後來，改裝町家當店面的商家越來越多，甚至還有大企業投入資金等，呈現普及的趨勢。其中在二○○八年登場的「cafe marble 佛光寺店」（カフェマーブル 仏光寺店），是由「Marble.co」設計事務所打造，尤其特別。「cafe marble 佛光寺店」的老闆長井秀文先生學生時期在京都求學，並在西陣的町家創業當設計師。他在搬遷辦公室之際，把一樓改裝為員工休息區，成了日後開店的契機。

「cafe marble 佛光寺店」保留了町家建築原有的氛圍，和「Café Bibliotic Hello!」呈現鮮明的對比。

「當時完全沒做店面的室內設計，就是找到一棟有趣的建築，再打造一家適合的店面。

174

這裡以前是木材行，梁、柱和土牆等處所使用的建材，有些是不能復原重建的。我們運用建築的方式不同，但建物本身就是保留原樣。」

「cafe marble 佛光寺店」運用了町家獨有的裝潢、結構，但供應的菜單還是咖啡店餐點，例如法式鹹派（quiche）和塔派類等。這樣的衝突反差，隨著同類型的店家越來越多之後，開始在年輕族群之間建立了口碑，如今更是國內外觀光客競相造仿的聖地。此外，「cafe marble 佛光寺店」也是為當年四条通以南這個幽靜區域帶來繁華的功臣。

據說長井原本不太敢喝咖啡，是在開店之後，偶然品嘗到用高品質咖啡豆沖煮的咖啡，才對咖啡開竅。這個「以往不敢喝咖啡的人，竟能覺得咖啡好喝」的經驗，後來成為他開設「DRIP & DROP COFFEE SUPPLY」（ドリップ&ドロップサプライ）的契機。

同一時期，業者不僅積極活化町家建築，也開始運用一些歷史悠久的建築。前面介紹過的「新風館」，就是用京都中央電話局的舊址改建而成。此外，京都市區裡還保留了許多「番組小學」[42] 校舍。學區整併後，這些小學的建築也隨之閒置。二〇〇〇年時，明

42 一八六九年時，由京都在地工商業者籌設的六十四所小學，後因學制、學區改變，再加上少子化，這些小學大多已廢校，於是留下了空置的校舍。

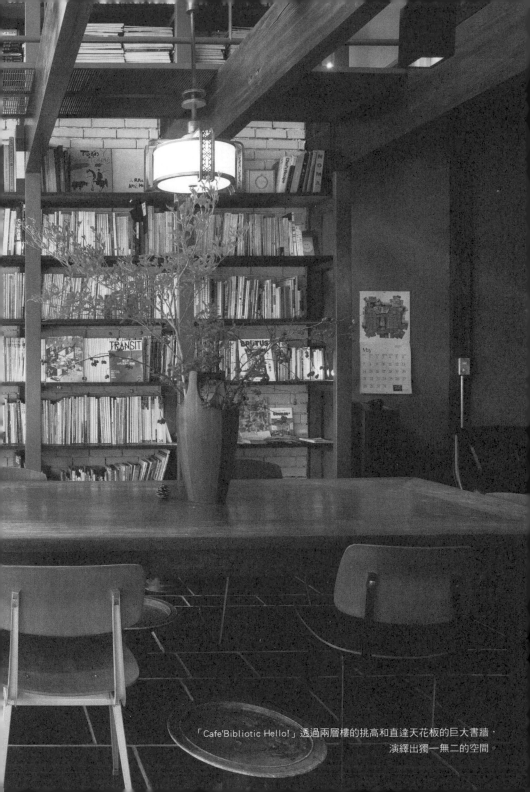

「Cafe'Bibliotic Hello!」透過兩層樓的挑高和直達天花板的巨大書牆，
演繹出獨一無二的空間。

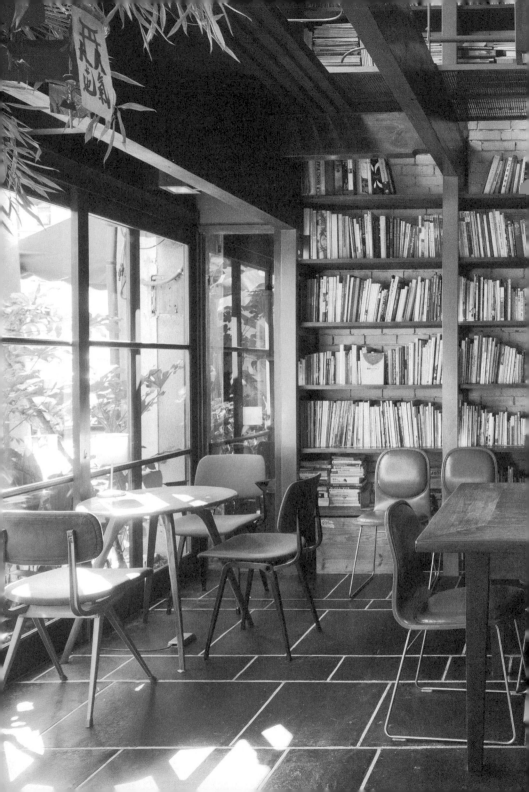

倫小學的校舍翻修成「京都藝術中心」；二〇〇六年，龍池小學的校舍也改由「京都國際漫畫博物館」進駐。在明倫小學的校舍裡，採納了「前田珈琲」第二代店東前田剛先生的建議，附設了一家「前田珈琲 明倫店」。「前田珈琲」在開設了這家「明倫店」之後，積極在京都市區的神社寺院和博物館等場所，開設別具特色的姐妹店，甚至還跨海到北京去展店。於是「前田珈琲」的名聲在日本內外傳開，也將京都的喫茶文化推廣到了國際。

2 老字號的傳承與全球化的浪潮

在町家再生風潮的推波助瀾下，老屋活化咖啡店越來越多。然而，老字號喫茶店卻頻傳歇業，例如二〇〇六年（平成十八年）是名曲喫茶「繆思」，二〇一一年則有探戈喫茶「化妝舞會」、「侘助」等。這種狀況下，選擇反其道而行的，是接手經營逾半世紀的喫茶店「喫茶 Seven」，並於二〇一一年更名開幕的「喫茶 La Madrague」。

「喫茶 La Madrague」的店東山崎三四郎裕崇，受到在喫茶店任職的父親影響，很早就開始接觸咖啡，並立志開店，學生時期，他曾於「FRANÇOIS 喫茶室」打工，在嚴

格老闆的指導下，親身體會喫茶這一行是怎麼回事。

「我想現在已經很少有人像那位老闆一樣，那麼以喫茶業為榮。有些喫茶同業或許還願意堅持自己的作風，但市場上幾乎已經看不到那種連對例行公事都很講究，充滿職人精神的人了。」

後來，山崎先生是進入一家活動企畫公司服務，接著是在參與北白川的「prinz」改裝時，結識了烘豆師大宅稔，成為改變他對咖啡想法的契機。

之後山崎又參與了好幾件在市區開設咖啡店的專案，並於「SARASA」參與門市營運工作長達十年。正當他有意自立門戶時，「喫茶Seven」創辦人的公子找上了他，成為他開店的契機。

「剛好我親眼見證了『化妝舞會』和『繆思』等老字號歇業，甚至連『繆思』的椅子，我都覺得總有一天會派上用場，便搬回家保管。所以當『喫茶Seven』找上我的時候，我心想『這絕不是偶然』，便在當天就給了答覆。」

山崎保留了「喫茶Seven」延續半世紀的歷史，同時也進行全面翻修後的空間，外場客席的氛圍依舊，但以搭配電影海報等元素的裝潢擺設，來加入新氣象。「繆思」的

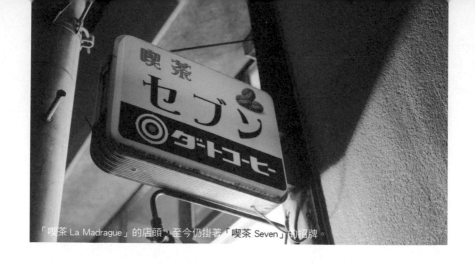

「喫茶 La Madrague」的店頭，至今仍掛著「喫茶 Seven」的招牌。

造一個京都喫茶文化遺產的示範案例。」

以我會接手『喫茶 Seven』，一方面也是希望能打

『化粧舞會』結束營業那時，什麼忙都幫不上。所

「很多店家都因後繼無人而決定歇業。我很後悔在

己發起了「京都喫茶文化遺產」的相關活動。

與此同時，山崎為了留下這些傳統的喫茶店，自

（ナポリタン）、咖哩飯等。

老闆親自傳授的雞蛋三明治，還有拿坡里義大利麵

包括已歇業的「洋食 corona」（レストラン コロナ）

方面，「喫茶 La Madrague」端出了豐富的品項，

的綜合咖啡豆。此外，在喫茶店不可或缺的輕食餐點

一次沖煮十二杯，並請供應商盡可能提供和以前一樣

「喫茶 Seven」的做法，用法蘭絨濾布手沖的方式，

家具、餐具和杯子，也都由這裡接手，連咖啡也承襲

當時很多喫茶店老闆都已經七十多歲，正值世代交替的關鍵時期。讓真正有心繼承的人越來越多，更多族群願意關注喫茶店，並傳播喫茶文化資訊，也是「喫茶La Madrague」的任務之一。最近，山崎除了因為鴨川畔的「river bank」（リバーバンク）歇業撤場，而接手了一些家具、用品等之外，據說也在考慮讓已熄燈的「Grill喫茶Alone」（グリル喫茶アローン）招牌餐點——巨無霸蛋包飯重出江湖（編案：已於二〇二一年實現）。

近年來，常有人會問起「『咖啡店』和『喫茶店』差異何在？」之類的話題。然而，山崎對喫茶店的感情絲毫不為所動。

「咖啡店是由店家所打造的文化，由顧客選擇走進哪一家；而喫茶店是顧客營造出來的文化，是個興致一來就可以走進去坐坐的地方。我從當年咖啡店掀起熱潮時，就一直在喫茶店工作。咖啡店的定義，年年都在擴張，兩者之間的界線越來越模糊。只不過，因為喫茶店是城市裡的『棲木』，所以它們並不特別，是個早已在地方上扎根的場所。但它的門面特別寬闊，也可隨興進出，運用方便。我也希望這家店，能長期提供給大家一個既復古又創新的休憩空間。」

因為有了這些「把老店留下來的氛圍介紹給下一代」的行動，所以各地也開始出現

第五章
承先啟後的人　2000 - 2020

越來越多像「喫茶 La Madrague」這種接手老字號喫茶店，再重新出發的店家，堪稱為一種「傳承喫茶」。不過，「傳承喫茶」所沿用的，可不只有建築和菜單，就連老字號喫茶店跨世紀的經營哲學，它們也都一併傳承。曾在「INODA'S COFFEE」練功十八年，到二〇一五年才自立門戶，開設「市川屋珈琲」的市川陽介先生，應該就算是其中一人。

市川陽介的祖父和父親都是清水燒的陶工，受到父親的影響，市川很早就在家裡接觸到咖啡。學生時期的他，還會用平底鍋烘咖啡豆，分送給親朋好友。

「與其說當年是在追求某些風味，倒不如說我真正喜歡的，其實是『備製咖啡，再端出來給大家享用』這件事。讓更多人開心滿意，是我一路走來的原點。」

興趣發展到後來，市川陽介心想：「既然要開店，就要在京都歷史最悠久的喫茶店學。」於是他敲開了「INODA'S COFFEE」的大門，深受創辦人的侄子──也就是三條店知名店長豬田彰郎的薰陶。「市川屋珈琲」服務顧客的柔軟身段，以及事事無微不至的氣氛，正是市川切身感受過豬田彰郎所體現的那種「豬田哲學」後，才有的產物。

自立門戶之際，為了保留昔日祖父和父親用過的那棟屋齡逾兩百年的工作室，市川特地找來精通町家案件的木工師傅來負責改裝工程。而他自開店的五、六年前起，也正

式開始烘咖啡豆，因此把烘豆機安裝在以往設有陶藝窯爐的位置。儘管生產的產品不同，他會因緣際會地以「用窯烘烤[43]」為生，或許是血緣牽的線。市川在店裡固定供應的咖啡，就只有綜合咖啡。他表示：「因為我希望把這裡打造成不論是一個人或攜家帶眷，也不論男女老幼，人人都能開心走進來的一家店。」他把綜合咖啡簡單分成甜、酸、苦三種，為顧客提供簡單易懂的滋味建議。依綜合咖啡的特性，搭配不同杯子出杯的做法，也很有內斂雅趣。

習藝時期，市川深刻地體會到：顧客願意一再光顧的那些店家，都具備整潔有序的環境，和一以貫之的美感。

「影響咖啡好喝與否的因素，其實不只有咖啡本身的滋味，店裡的氣氛和店東的舉止，也都有關係。我希望顧客能在店裡悠閒地放鬆，所以顧客的一句『真不想離開』，就是最好的讚美。」

43 烘豆鍋的「鍋」，日文用的漢字是「釜」，在日文當中和陶窯的「窯」發音相同，讀作「kama」。

繼承了「豬田哲學」的「市川屋珈琲」。看店內的這些裝潢擺設，
要稱它為「京都喫茶店」，絕對當之無愧。

這份舒適自在，也反映在店面的整體規畫上。而它也是市川在老字號店家所體會到的哲學。

歷史悠久的老字號，和傳統、美好的京都喫茶文化得以傳承的同時，也出現了一些放眼世界的店家，要把這些文化，從京都傳播到全世界。進入二〇一〇年代之後，不僅是餐飲業，其他各領域也都在發展全球化。在京都的主要產業——觀光方面，赴日旅客人數呈現顯著成長。二〇一一年，日本全國的入境旅客人數突破千萬大關；到了二〇一五年，在京都市住宿的外籍旅客人數逾三百萬，創下歷史新高。如今在京都的咖啡店或喫茶店，外國人早已不再罕見。旅客來自世界各地的伏見稻荷大社腹地內，有一座名叫「藥力社」的神社，家族世代都在這座神社前經營茶店的第九代店東——木村茂生先生，開設了一家「Vermilion café」（バーミリオンカフェ），就是反映這種時代風潮的咖啡店。

木村旅居澳洲十八年，原本想在當地開店。然而，朋友的一句「你身在那麼好的環境，為什麼還要跑來這裡開店？」成了改變他人生的轉機。木村回國後，在二〇一三年就開了這家店。「我想讓這裡成為顧客可以彼此對話交流、交換資訊的地方」在他這樣的想法之下，店內每天都有各種不同國家的語言此起彼落。咖啡則是在他找尋過「有層次，外國人

186

京都喫茶記事

也熟悉的滋味」之後，決定向「WEEKENDERS COFFEE」訂購客製綜合咖啡。除了義式濃縮咖啡深受肯定之外，店裡的 Flat White、拿鐵等澳洲當地的常態商品，也都很受好評。澳式風格的茶單，搭配國籍多元的員工，儘管和這家店的風格不同，但木村會來到這裡經營「茶店」（咖啡店），或許就是因為和伏見稻荷大社有緣吧。

還有店家開在能仰望八坂之塔的參道上，自詡為「源自日本，通行全球的咖啡品牌」的旗艦店——那就是「%ARABICA」（アラビカ）。它是由日本老字號貿易商推出的新事業體，據點設在香港，如今已發展到世界各地。這個品牌的起點，同時也被定位為在日本國內發展據點的，就是京都的這家店。這家有著白牆，在老街裡顯得格外醒目的店，如今已成為外國觀光客必訪的景點，每天一早就門庭若市，人潮不斷。店內隨時備有逾十種咖啡，包括在夏威夷自家農場生產的豆子，以及老闆親自評選而來的精品級咖啡。銷售咖啡豆時，會在顧客點單後才當場烘豆。用西雅圖的高功能義式咖啡機「Slayer」沖煮出來的一杯杯咖啡，可搭配漂亮的奶泡拉花一起享用。目前「%ARABICA」在全球各地都設有分公司，「從農場到一杯咖啡」整體規畫的大格局，以及洗練的呈現方式，讓大眾為之著迷。「%ARABICA」以「See the world throught coffee」為宗旨，跨越國家、地

187

區的隔閡，贏得了大眾的支持，堪稱是是一種新時代的咖啡館。

3 那些跨越時代變遷的老店

戰後歷經七十多年，儘管許多店家隨著時代變遷而消失，所幸還有不少老店跨越物換星移，傳承至今。

「Smart coffee」的第三代店東元木章，大學畢業後到店裡服務，更自二〇〇〇年（平成十二年）起，恢復供應堪稱該店原點的商業午餐。其實元木章本來打算就此離開崗位，後來他體會到這份工作的樂趣，於是便開始認真投入「Smart coffee」的經營。在恢復供應商業午餐的同時，元木章說他也重新認識了這些開幕以來的招牌菜單，究竟有什麼迷人之處。

「我個人很喜歡雞蛋三明治。我回憶起以前還住在老家的時候，朋友說我媽做的雞蛋三明治很好吃，還吃得很開心，於是我心想『那應該真的很好吃吧』。可是身在其中，真的很難體會它到底有多厲害。」

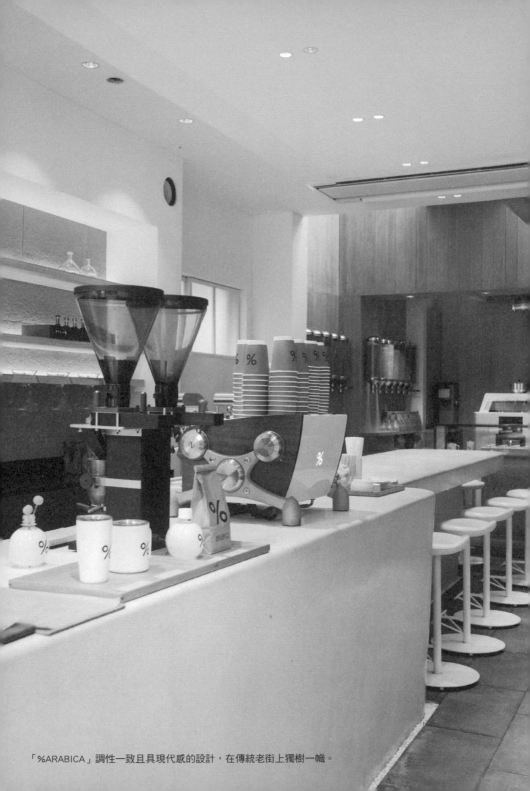

「%ARABICA」調性一致且具現代感的設計，在傳統老街上獨樹一幟。

顧客的意見，讓他發現了許多老店才有的迷人之處。自開幕之初就在菜單上的美式鬆餅，今日仍深受顧客喜愛；隱藏版的熱門菜單──法式吐司，也因為重新宣傳而廣受歡迎。

咖啡則是以衣索比亞、巴西、哥倫比亞和爪哇羅布斯塔（Java Robusta）為基礎，有時再視咖啡豆的狀況，加入一款不固定的品項。這些咖啡，元木章也都一直守著不變的老味道。

「我想繼續供應這些來這裡才能品嚐到的滋味。」

「我們作的這門生意，既不是賣東西，也不是賣餐點，賣的是我們下的工夫。」

元木章說當初他要接班時，上一代的老老闆曾對他說過這句話。

Smart coffee 的這份由第一代開創、第二代守成、第三代發揚光大的人情韻味，體現了喫茶店跨時代的醍醐妙味。

另一方面，由於在地產業的衰退，再加上創辦人驟逝，使得家屬一度考慮歇業的「喫茶 Tyrol」，在二○一一年時，因為店裡的常客──當紅在地劇團「歐洲企畫」（EUROPE KIKAKU）所策畫的連續劇44，把這裡當作故事背景，讓年輕世代得以重新發現這家老字

號的迷人之處。店裡獨特的氣氛，是「歐洲企畫」創作的靈感來源。在「喫茶 Tyrol」誕生的《冬季的尤里蓋勒 [45]》（後來更名為《彎吧！湯匙》），後來把「喫茶 Tyrol」的場景用在舞台劇公演海報上；改編成電影時，劇中出現的喫茶店，也是以「喫茶 Tyrol」為藍本。

「電影上映之後，顧客對咖哩的回響最熱烈，大家吃過之後，都帶著感動離開。難道就只有我們這些局內人搞不懂有什麼好感動的嗎？」

店東秋岡誠先生笑著說。後來開始有戲迷不遠千里造訪，店內便在二〇一四年起，準備了讓顧客留言給「歐洲企畫」劇團的筆記本，讓「喫茶 Tyrol」在原本由秋岡一家人提供的自製、手工款待之外，又成為戲迷心目中的聖地，更添魅力。

44　《計程車司機祇園太郎》原為廣播劇，後來由 NHK 改編為每集五分鐘的電視連續劇，共播放了四十三集，後來還在二〇一四年翻拍成電影。

45　尤里・蓋勒（Uri Geller）是以色列魔術師，宣稱自己獲得外星人傳授超能力，並在全世界表演彎曲湯匙和念力。

爵士喫茶「jazz spot YAMATOYA」在二〇一三年重新整修過後，翻新的不只有店內裝潢，就連咖啡也加入了新品味。除了將長銷品項──由「玉屋珈琲店」客製的綜合咖啡改良升級之外，還加入了由北海道美幌地區的烘豆坊「灯燈」所供應的托那加（Toraja）咖啡，提供顧客偏苦與偏酸的兩款特色咖啡。「既然顧客願意上門光顧，我們就要盡可能提供更好的商品。」在這樣的心態下，「jazz spot YAMATOYA」不斷追求更優質的樂聲與滋味。其實「爵士喫茶」這種類型的喫茶店，近年來在國外很受矚目，認為它是日本特有的一種經營型態，連世界級的爵士音樂家也會私下造訪。輕鬆休閒，享受與好音樂不期而遇的樂趣──「jazz spot YAMATOYA」的這種氣氛，自創業之初一路延續至今。如果用爵士名曲來比喻的話，對於那些為了懷舊而上門的顧客而言，「jazz spot YAMATOYA」將一直是個令人「永誌難忘」（Unforgettable）的地方。

長年在「珈琲店 雲仙」守著老店滋味的第二代店東高木禮子，在二〇一五年突然病倒，改由第三代店東高木利典在工作之餘看顧生意。儘管當時事出突然，但在重新開張之際，唯一萬幸的，就是高木利典在烘豆方面，曾受過禮子女士一年的指導。目前店裡的咖啡，用的是四種咖啡豆混合烘焙而成，和開幕之初一樣。第三代店東時時提醒自己

192

要精益求精，因此以往店裡不以為意地使用烘焙時受熱不均的豆子，如今則是在烘豆過後再以手工挑選、去除銀皮。不過，其實高木利典現在還自稱是個「學徒」。他說：「以往真的沒想過自己會來做這件事，所以現在還在練功。」目前「珈琲店 雲仙」只有星期日營業，但至少還保留了和過去相同的樣貌，已足以令人喜出望外。

還有，和「珈琲店 雲仙」在同一時期開業的「喫茶 靜香」，自從第一代經營者宮本良一在一九八八年（昭和六十三年）仙逝之後，持續站在店頭近三十年的，是第二代的宮本和美。她有一段時期因身患重病，不得不歇業半年休養。其實宮本和美本來一度考慮收掉這家店，後來姪子夫婦接手，讓「喫茶 靜香」自二〇一六年起重新開業。店裡保留了暖爐和收銀台等古董老件，支撐創業初期營運的烘豆機，則擺在店頭的窗邊展示。趁著這個接班的機會，店裡的咖啡從原本的法蘭絨布手沖，改成了虹吸式沖煮，咖啡、早餐和商業午餐，都很受好評。這家老字號的故事裡，保留了宮本家族和顧客的回憶，而且迄今都還在日復一日地譜寫新頁。

「喫茶 Gogo」自從堪稱活招牌的老闆在二〇一六年過世後，由媳婦河瀨由美女士接下第二代店東的擔子，打理這家店。她表示：「本來我其實並沒有決定要接這家店，後

來老闆拜託我去店裡幫忙，我來做了之後，發現出乎意料地有趣。」不過，她對咖啡的了解，卻是完全從零開始。河瀨由美苦笑著說：「論經驗我當然比不上創辦人，但心態是一樣的。不過當初我把自己沖的咖啡端給老闆時，真的很怕他喝了之後只對我撇頭。」

儘管如此，如今她連用虹吸壺將萃取出來的咖啡再煮沸，也就是俗稱「舊燕歸巢」的手法，也已經到了登堂入室的境界。「最理想的時機，是它開始往下流的時候就再往上拉。如果時機抓得準，第二次攪拌時就會覺得很輕鬆好拌。」這是她從旁觀察創辦人之後，所掌握到的心法。以往店裡以男性顧客居多，如今女性顧客也多了起來，氛圍也有了一些轉變。

不過，「喫茶 Gogo」並沒有背棄天天上門的常客，那份屬於在地社交場所的閒適自在，迄今依舊。

「有個學生顧客還曾對我說：『只要待在這裡，我的時間就會一直被吸走』呢！」顧客的回饋，充分說明待在這家店有多麼舒適。門口旁的外推窗邊，擺了一台電熱式的小型烘豆機。今日它也對著大街分送烘烤芳香，同時通知周邊民眾『「喫茶 Gogo」已開門營業』的消息。

在本書中屢次登場的「六曜社珈琲店」，則是在創辦人奧野實於二〇〇六年過世後，

194

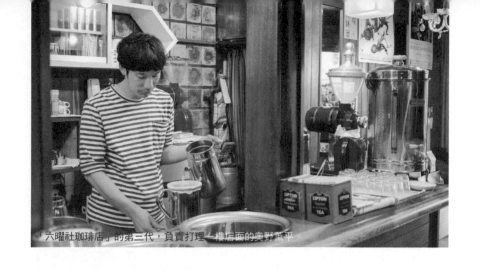

「六曜社珈琲店」的第三代，負責打理一樓店面的奧野薰平。

由第三代的奧野薰平自二○一三年起擔任一樓的店東。其實當初他並沒有打算繼承家業，但高中畢業後，他開始在「前田珈琲」工作的經驗，成了一大轉機。據說是因為長年來，奧野薰平一路看著全家人撐起這家店的真誠態度，讓他重新體認到「六曜社珈琲店」的存在，是何等的舉足輕重。

「這裡有每位顧客各自心中勾勒的理想樣貌。深耕在地，堅持信念，這一點很重要。店裡的歷史，會讓我挺直腰桿。」

其實他的祖父奧野實，曾想過讓「六曜社珈琲店」成為一家「三代共同打理的店」。奧野薰平卻是在他過世後，才知道這件事。

「二十歲那年，我表達繼承家業的意願之後，他就對我說：『那就交給你了』。我心裡其實也想著同

195

第五章
承先啟後的人 2000 - 2020

一件事，所以覺得還滿不甘心的。」

雖然不甘心，但在歷經一些波折之後，奧野薰平總算在二〇一八年買下了「六曜社珈琲店」所在的這棟建築，並正式遞出公司登記，自己出任公司負責人一職。他以「創業百年」為目標，在家業這條路上邁進。

二〇二〇年，「六曜社珈琲店」歡慶創業七十週年。儘管物換星移，但它仍舊是顧客口中那個「這裡都沒變」的地方，讓顧客可以隨時回來。一杯咖啡能由家族三代薪火相傳，持續陪伴顧客的日常──這件事神奇的程度，比我們坐在客席座位上所感受到的，更像奇蹟。

4 第三波來襲與頂尖咖啡師的新發展

有人說「精品咖啡早已不是精品」，可見二〇〇〇年代咖啡業界的那一波大轉型，也大大地改變了人們對咖啡的味覺與喜好。不只咖啡館與烘豆商相繼開業，連鎖餐飲品牌和便利商店，咖啡品質也都有顯著的提升。二〇〇八年（平成二十年），麥當勞調高了咖

196

啡豆的使用等級，自二〇一三起，大型便利商店連鎖業者同步開始供應咖啡，高品質咖啡逐漸鋪天蓋地地擴及到日本全國各地。最關鍵的，是在一杯只要日幣百圓的價格推波助瀾下，如今「便利商店咖啡」已取代咖啡店和喫茶店，成為大眾心目中理所當然的選項。

此外，多家非美國品牌的外國在地咖啡店首度插旗日本，例如二〇一四年有法國的「Café Coutume」（クチューム），和來自紐西蘭的「Allpress Espresso」（オールプレス・エスプレッソ）等，接連引發話題討論。此時，又再投入這場戰局的，是美國第三波咖啡的領航者「藍瓶咖啡」（Blue Bottle Coffee，ブルーボトルコーヒー）進軍日本的消息。隔年，藍瓶咖啡在萬全準備下，於日本開出了第一家門市。當天自開店前就排起了長長的人龍，要等好幾個小時才能進場的光景，想必各位應該都還記憶猶新。在日本，很多人都認為藍瓶咖啡的登場，揭開了第三波咖啡流行的序幕。其實美國早在十多年前，就已經開始興起這股「浪潮」。源自美國西岸的這一波第三世代咖啡熱，儘管來得晚了一點，但終究還是傳到了日本。而「第三波咖啡」（Third Wave）也趁機發展成一個描述生活形態的詞彙，在日本普及。這種超越咖啡業界用語格局，影響廣及各個層面的威力，前所未見。

197

「藍瓶咖啡」乍看似乎是將最新形式的咖啡店帶進了日本，然而，如果單就自家烘豆、濾紙沖泡，以及在顧客面前一杯杯手沖等流程來看，其實並不稀奇。很多人都知道，「藍瓶咖啡」創辦人詹姆士・費里曼（James Freeman）當初從日本喫茶店得到創業的靈感。我們更該留意的是：「藍瓶咖啡」進軍日本市場，成了促使大眾再次關注喫茶店的契機。距離太近，總讓我們很難察覺到它的迷人之處；聽了外界的評語，我們才發現傳統文化的美好——這是在重新評價日本文化之際，很常見的模式。到了這個階段，從日本傳統的喫茶店，到西雅圖系咖啡店、微型烘豆坊和外帶咖啡吧等精品咖啡專賣店，甚至還有速食店和便利商店……有前衛、有復古，喝咖啡的選項，已達到前所未有的充實境界。

二〇一五到二〇一六年，以往在京都引領咖啡業界潮流的咖啡師、烘豆商，又出現了一些引人矚目的新發展。首先是長年在「小川珈琲」服務的岡田章宏決定自立門戶，開設了「Okaffe Kyoto」。他表示：「既然要開自己的店，就想在地方上長期經營，也想一輩子都站在第一線沖咖啡」。「Okaffe Kyoto」這個用老字號喫茶店舊址所改裝的空間，對於早年一直想開喫茶店的岡田而言，是睽違十二年之後，又再回到原點。他把「Okaffe Kyoto」定位為在地人碰面、聚會的地方，咖啡也只簡單地供應三款。其中兩款是綜合咖

198

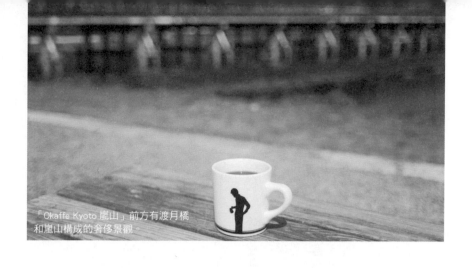
「Okaffe Kyoto 嵐山」前方有渡月橋和嵐山構成的奢侈景觀。

啡，一款是帶苦味的「紳士」（ダンディ），另一款則是果香鮮明的「派對」（パーディー），以此來提供不同風味特色的選項。

「咖啡是陪伴我們生活日常的飲品，能讓顧客在不經意之間感受到它的美味，當然非常重要。而更要緊的，是如何巧妙地掌控這對顧客而言的『一杯咖啡』，考驗著我們專業服務人員的真本事。」

儘管舞台改變，但要讓眼前顧客享受咖啡的信條，卻不曾改變。後來，岡田於二○一九年時，在嵐山又開了一家姐妹店，開始做起了自家烘豆；二○二○年還開了一家泡芙專賣店「amagami kyoto」（アマガミキョウト）等。他透過不斷地嘗試創新，成為話題討論的焦點。

另一方面，在多場咖啡拉花大賽拿過優勝，

第五章
承先啟後的人 2000 - 2020

也在各地進行技術指導，在日本和海外各國都很活躍的頂尖咖啡師大西剛先生，也離開「WORLD COFFEE」自立門戶，在二○一五年開設了「Latteart Junkies Roastingshop」（ラテアートジャンキーズロースティングショップ）。接著他又於二○一六年時，在北野天滿宮前開了第二家門市；二○一七年則在洛西口創設第三家門市，穩健地爭取在地民眾的支持。大西運用自己長年的專業經驗，讓顧客在每個季節在店裡品嘗到的咖啡，都是帶有果香、花香和堅果等特色風味的精品級咖啡豆。「Latteart Junkies Roastingshop」從咖啡豆的挑選、烘焙到萃取全都一手包辦，就是要讓更多人品嘗到「極品中的極品」等級咖啡的醍醐味。此外，大西認為「為了讓咖啡豆能毫無保留地展現它的魅力，咖啡師的工作，就是要不斷地精進技術、用心投入」，因此店裡從客製的烘豆機，到萃取設備和淨水器等，樣樣都很講究，追求素材本味的風味呈現。而能同時品嘗到義式濃縮咖啡和細膩拉花的拿鐵，也是因為咖啡師擁有扎實的技術，才能巧妙地濃縮咖啡的甘美與香氣。

還有，主理「cafe marble」的「Marble.co」設計事務所，在二○一五年發展了新事業，成立「DRIP & DROP COFFEE SUPPLY」，強調這是個「能找到『專屬美

200

味』的外帶咖啡吧」。除了能挑選咖啡豆的種類之外，顧客還能從法式濾壓（French Press）、愛樂壓（AeroPress）和濾紙沖泡（Paper Drip）當中自選萃取方式，提供給顧客更多品味咖啡的方法，相當特別。二〇一八年時，「DRIP & DROP COFFEE SUPPLY」還延攬了曾於「小川珈琲」服務，也曾代表日本參加世界盃咖啡拉花大賽（WCE）的傑出咖啡師林伸治，在咖啡的烘豆與調配等風味呈現上投注更多心力。隔年，「DRIP & DROP」又新設自家專屬的「DRIP & DROP COFFEE ROASTERY」，這裡同時也負責「cafe marble」的烘豆作業，等於是兼具實驗功能的據點，後續發展令人期待。

此外，因為主打精品咖啡專賣店而聞名全國的「Unir」，在二〇一五年時決定搬遷總店，並重新裝潢，把這個有販售咖啡豆，並設有烘豆室、咖啡師培訓室、杯測室和甜點工坊，還附設咖啡店的新據點，打造成「Unir」的新地標。山本尚表示：「會開這家咖啡店，其實也帶有回饋在地的意涵。我們可以一路成長茁壯，都是因為有在地鄉親的支持。」後來，山本知子總算一償宿願，在二〇一八年的日本咖啡大師競賽上首度摘冠，是平成時期的最後一位冠軍。

「回首過去，自從我第一次造訪產地之後，因為更了解生產者的想法，所以對咖啡也有

201

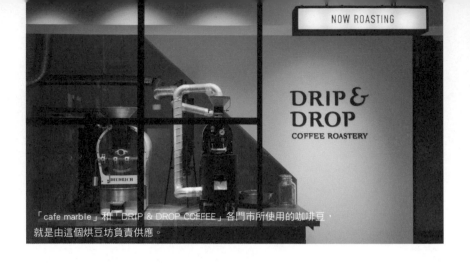

「cafe marble」和「DRIP & DROP COFFEE」各門市所使用的咖啡豆，就是由這個烘豆坊負責供應。

了更深的感情。能把產地送來的咖啡豆有何迷人之處，直接告訴顧客的咖啡師，其實是『咖啡宣傳大使』。我想成為這種懂得推廣精品美味與品質的咖啡師。」

起初「Unir」的咖啡豆是透過合購方式進貨，到隔年就全面改為獨立採購，與產地直接交易。因為這個契機，「Unir」也開始推行員工的產地考察。「考察行程」與山本知子「參加世界大賽」雙管齊下，共同提升「Unir」在世界各國的能見度。

5 走出新風格的新生代咖啡館

近年來，咖啡店開始又持續增加，許多業者也推出了相當獨特的概念。其中又以運用各種建築、區位

所開設的老屋活化咖啡店這種趨勢格外顯著。開設於二〇一五年（平成二十七年），位在京都市北區，鄰近北大路橋的「WIFE & HUSBAND」（ワイフアンドハズバンド），就是其中最具代表性的案例。這個留有原本關東煮小館吧檯的空間，固然是很別緻，但拿起野餐組合，裡面塞滿了裝著咖啡的保溫瓶、法國麵包脆餅和馬克杯，再到賀茂川邊享受午茶時光的雅趣，是這裡獨家供應的商品。還有，這家店的店東吉田恭一先生，曾在紅茶專賣店任職十年，才開了這家店，經歷相當特別。乍看之下，似乎是相對的兩個極端，但其實兩者都是嗜好品。吉田表示：「能自己打造原創滋味，是它的迷人之處。」烘豆也由他經手的咖啡，在風味呈現上，運用了他以往在紅茶界培養的味覺經驗。除了在烘豆方面不斷嘗試錯誤之外，吉田在萃取上也花了很多巧思。他用美利塔（Melitta）的濾杯沖煮，過程中不間斷地把熱水澆在咖啡豆上。在這種與眾不同的風格背後，吉田想像的是「喝起來像是會滲透到全身各處的口感」。二〇一八年，吉田又開設了一家兼作烘豆坊和古董銷售的姐妹店「ROASTERS DAUGHTER & GALLERY SON」，透過咖啡、野餐與古董的三位一體，讓顧客享受到像是在這裡生活似的悠閒時光。

同樣在二〇一五年開幕的「二条小屋」（Coffee Nijokoya），獨特的地點尤其引人

注意。這家店悄然佇立在停車場後方，一不小心就會錯過，格局是不折不扣的「小屋」。

店東西來昭洋先生表示：「其實我本來是在找住處，結果找到一個這麼有意思的物件。」

因為有緣找到這個店面，西來放下原本建築業的工作，毅然轉行。他運用過去的工作經驗，以幾乎獨力作業的方式，翻修了這棟屋齡七十年的建築。西來自從在家鄉神戶的老字號，同時也是炭火烘豆的始祖——「萩原咖啡」領略到咖啡的醍醐滋味之後，便不斷自行研究萃取手法，開店時也決定「尋根」，選用「萩原咖啡」供應的咖啡豆，再自行調配成綜合咖啡。每杯的咖啡豆用量多達二十八公克，呈現出奢華滋味，贏得了顧客的支持。

目前西來還在開發獨家濾杯，追根究柢的實驗精神不曾稍減。

還有一家店在老建築裡營造了一個令人驚奇、別有洞天的世界，那就是二○一六年開幕的「煙囪咖啡舍」（Entotsu Coffee-sha，ェントツコーヒー舍）。店東說：「我的想法是要像宮澤賢治的作品那樣，打造一個溫馨的、寓言式的繪本世界。它可說是一個先有故事，接著實體才問世的空間。這種從無到有、做出實物的感覺，和電影一樣。」店東高村賢先生從電影製作業界轉行而來，整個店內花了他一年半時間親手打造。他因為熱愛咖啡，在開店後正式學習烘豆，還在閣樓打造了一個專用的烘豆室，烘豆作業都在此進

行。看高村沿著梯子爬上爬下的模樣，簡直就像是在進出你我小時候想像過的祕密基地。

來到這家充滿奇幻與玩心的店裡，一定會被它所吸引，走向「不屬於任何地方的某處」。

談到「獨特的世界觀」，二○一七年登場的「walden woods kyoto」（ウォールデン ウッズ キョウト），運用了前所未見的老屋翻新手法，一舉成為京都最新景點，是備受矚目的新秀。在這棟屋齡近百年的建築內部，完全是一個「純白的空間」。二樓部分則是將隔間全部拆除，打造成階梯式的平面客席。這家店其實是由時裝品牌「n°44」的設計總監嶋村正一郎先生設計，靈感來自於美國哲學家亨利・大衛・梭羅（Henry David Thorea）描寫在孤獨生活中追求自由的《湖濱散記》（Walden, or life in the woods）。

「我想把這裡打造成一個自在的地方，讓來到這裡的每個人，都可以依照自己的想法，自由地消磨時光。」

「walden woods kyoto」正是在這樣的想法下誕生。這個兼融古今的空間，搭配店門前看得到公園的地理位置，讓人宛如置身「純白森林」。坐鎮在一樓內部的德國PROBAT 烘豆機，是一款一九六六年製的修復版機器，堪稱是這家店的象徵。「walden

woods kyoto」備有兩款招牌綜合咖啡，一種是散發

花香的中淺焙，另一種則是濃醇的中深焙。法國軍用

老件托盤和提燈等用品，讓人在純白的世界裡，更能

感受到人手心的溫度。

6 新舊店家共存的「咖啡之都」

　　在新型態的老屋活化咖啡店崛起之際，以咖啡為

主軸的專業店家，表現也不遑多讓。為了要打造出

一個「結合京都與紐約這兩大城市文化的地方」，

遂於二〇一五年在京都登場的「Knot café」（ノッ

トカフェ），在咖啡豆方面提供顧客兩種呈鮮明對

照的選擇：一是由紐約第三波咖啡的先驅之一──

「Café Grumpy」所供應的果香中焙，另一個則是

「walden woods kyoto」是京都新生代咖啡店當中極具代表性的一家。
店面裝潢規畫都用白色統一，存在感鮮明，已是京都最新的熱門景點。

由山科地區的「GARUDA COFFEE」所供應的濃醇深焙。偶爾還可以品嘗到行家名店——布魯克林新銳烘豆商「SEY COFFEE」的咖啡豆。還有，「Knot café」巧妙地連結了日、西商品。例如創立於布魯克林，首度在日本通路銷售的「nunu chocolates」；以及「Knot café」與「千本玉壽軒」、「長五郎本舖」等在地老字號和菓子店的聯名和菓子，還有用圓麵包夾著厚厚日式煎蛋捲，在美國稱為「小漢堡」(Slider) 的餐點……這些新形態的嘗試，充分展現了「Knot café」的特色。

「精品咖啡」這個名詞廣為世人所知迄今已近二十年，因此一些堪稱「精品咖啡原生世代」的新生代咖啡店，也陸續問世。「咖啡烘焙所 旅途之音」(tabinone coffee，珈琲焙煎所 旅の音) 於二〇

一七年開幕，老闆北邊佑智先生在學時期曾於咖啡店打工，後來在從事食品批發工作之餘，每週末都不分晝夜地在家烘豆，還親赴泰國農場，親身感受咖啡栽種現場的狀態。他心中那個「總有一天要開店」的念頭，竟在二十多歲時就實現。他表示：「我希望能依各種咖啡豆的產區特色和烘焙深淺來排列組合，呈現出風味的廣度。」於是他找了六種單一產區咖啡豆，剔除極度淺焙選項，以大眾容易接受的中深焙到深焙，呈現精品咖啡豆的特色。北邊佑智提醒自己，不要用太多語言說明，而是請顧客感受燒杯裡那些咖啡豆所散發出來的香氣，並以「透過咖啡溝通」的方式，為顧客推薦咖啡品項。

「未來我想定期走訪產地，把咖啡背後的故事告訴大家。」

北邊佑智除了繼續從有緣接觸的新產地取得咖啡，供應給顧客外，二〇一九年，他還開了一家用舊香蕉攤改裝而成的外帶咖啡吧「MAMEBACO」（マメバコ），更擴大他在新生代烘豆師當中的能見度。

另一方面，二〇一六年在六原地區開幕的「coffee&wine Violon」（コーヒー＆ワイン ヴィオロン），於二〇一八年喬遷至木屋町，並改為只在晚間營業。位在住商混合大樓深處的隱密吧檯，呈現宛如酒吧般的風格。店東足立英樹曾於「FRANÇOIS 喫茶室」

208

習藝，後來又曾在紅酒專賣店任職，於是便以「如紅酒般滋味複雜的咖啡」為目標，不斷地調整及改良。店裡用手動烘豆機烘焙，只依香氣細分烘豆程度深淺的咖啡，僅供應「綜合咖啡」這個單一品項。多種咖啡豆的特性，就濃縮在這一杯用法蘭絨濾布手沖而成的咖啡裡。

「用法蘭絨濾布手沖，咖啡會因為溫度變化而呈現出各種味道和香氣，是這樣沖煮才有的滋味。這一點和紅酒頗有共通之處。」

構成令人印象深刻的一杯咖啡，也很適合用來當作品飲紅酒之後的收尾。

滑順口感，搭配上酸與苦交織而成的濃郁醇度（body），更妙的是尾韻散發的芳香，

「咖啡和紅酒一樣，若只選用單一品種的素材，那麼口味優劣往往端看原料好壞。然而，綜合咖啡可以自己打造出『屬於這家店的味道』。法國香檳區出產的庫克（Krug）香檳，堪稱是混調紅酒當中的極致。我的目標，就是想端出那種概念的咖啡。」

單一產區是現今咖啡業界的主流，而足立卻大膽地走向相反的另一端，看來他那追根究柢的實驗精神，還沒到盡頭。

自二〇一六年至二〇一九年，京都市區的咖啡店再現開店熱潮，尤其是以烘豆坊為主

體的咖啡店和外帶咖啡吧居多。不過，私房咖啡店和經典的咖啡專賣店，也散發著鮮明的存在感。不論年代新舊，以多樣手法呈現古今咖啡迷人之處的店家遍地開花。與此同時，舉辦品飲咖啡的相關活動，也成了一項新趨勢。二〇一六年，由開在立誠小學舊校舍裡的「TRAVELING COFFEE」（トラベリング　コーヒー）主導，開辦了「ENJOY COFFEE TIME」的活動，之後規模一年比一年盛大，還發展成了常態辦理。

「TRAVELING COFFEE」最早其實是為了配合二〇一五年所舉辦的一場藝術活動，而開設的快閃店，後來成了在地民眾熟悉的交流據點。菜單上的咖啡，是店東牧野廣志先生從平時自己經常光顧的五、六家在地烘豆商當中，每季挑選不同的咖啡豆來替換。這裡的咖啡品項，產區集中在牧野偏好的中、南美洲，在業界算是相當特別。此外，在「TRAVELING COFFEE」開幕那年，牧野邀集來自日本全國各地的咖啡店，舉辦了一場咖啡市集。因為這個契機，後來他以在地烘豆商為主軸所籌辦的交流活動，就是「NJOY COFFEE TIME」。

「為了不讓現在這股咖啡熱淪為一時的流行，我一直很想製造這種讓同業可以橫向串聯的機會。」

「coffee&wine Violon」供應滋味複雜的法蘭絨濾布手沖咖啡。

「TRAVELING COFFEE」的店東牧野廣志。

各家業者打破了區域、業態間的藩籬，共同為了推廣京都的咖啡文化而奔走。這場活動，也為烘豆商同業之間帶來了新的交流，如今已有多達三十家業者共襄盛舉。

二○一八年有「藍瓶咖啡京都店」開幕，二○二○年則有「Stumptown Coffee Roasters」（スタンプタウンコーヒーロースターズ）插旗，京都的咖啡業界，近來也多了不少來自海外的新勢力。牧野對此並不在意，他表示：「京都各區都有不同的文化。有在地人平常光顧的店家，和觀光客消費的店家等，角色功能各有不同，應該可以共存。」或許就是因為這座城市寬大為懷，店家會彼此從點連成線，從線構成面，所以才醞釀出了獨特的喫茶文化。

觀光景點、職人町、學生街、鬧區……這座城市

裡，五花八門的喫茶店和咖啡店星羅棋布，分別在每個街區扎根。這樣的情況，即使放眼日本全國，都相當罕見。京都有傳承獨門喫茶文化的老字號，與帶來新氣象的新生代店家共存，並展現各自不同特色，是個不斷增添新亮點的「咖啡之都」。

第五章
承先啟後的人 2000 - 2020

從喫茶店裡找尋「京都特色」

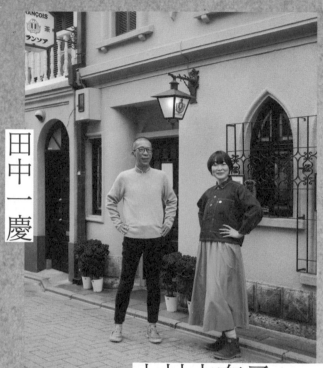

田中一慶

木村衣有子（文字工作者）

作品以飲食方面的散文為主，活躍於各類媒體的文字工作者——木村衣有子女士，其實是本書作者的大學同學，兩人還是一同編製過小眾雜誌的老戰友。

更巧的是，木村曾在「喫茶Soirée」打工，而作者也曾在「FRANÇOIS喫茶室」從事計時工作，因此兩人對「喫茶店」的愛，可說是情比金堅。九〇年代咖啡店熱潮正盛，兩人同在京都當大學生，呼吸著相同的空氣。

這裡我們要和木村衣有子一同回顧當年的情景，也要好好聊聊喫茶店和咖啡。

214

在地深耕，薪火相傳的喫茶文化

田中 今天很榮幸能「衣錦還鄉」，回到我以前打工的職場。感謝各位同意讓我們把地點安排在這裡。

木村 原來如此，真是太棒了。我今天帶了對談要用的參考資料《marie＝madeleine》（以下簡稱 m＝m）過來。

田中 哇！好懷念……

木村 睽違一段時間再重讀，很有意思。有些地方會覺得自己「文筆好拙劣～」，還有些完全沒印象的。

田中 後來《甘苦一滴》從這本雜誌獨立出來，然後又連結到我現在的這份工作，到現在

《marie＝madeleine》（瑪莉‧瑪德蓮）

定位是「一本為咖啡和法國憧憬所做的小雜誌」，是木村、田中兩人自行製作、銷售的小誌（little press）。自 1999 年創刊，至 2001 年為止，總共出過 4 期。

《甘苦一滴》

延續《marie=madeleine》當中的一個連載「咖啡研究所」，改成一本「寫咖啡和喫茶店的小冊子」，是由筆者自行製作、發行的免費報刊。2001 年創刊，在全國各喫茶店、咖啡店派發。至 2018 年為止，總共發行了 20 期。

215

特別對談
從喫茶店裡找尋「京都特色」

已經將近二十年⋯⋯時間過得還真快。

木村 當年在製作《ｍ＝ｍ》的那段時期，是二〇〇〇年前後，到處都在談「咖啡店」，感覺就像是狂熱到走火入魔似的。當時我們談的，主要是咖啡店裡的沙發、音樂、裝潢陳設和空間等。咖啡的話題也稍微聊過，但只是其中的一小部分，我們談咖啡杯的時間，反而還比聊咖啡來得多。

田中 那時新開幕的店家，還真的幾乎沒有任何一家取名叫「○○咖啡」。

木村 所以當年這份小眾雜誌才會反其道而行，選了咖啡這個主題。只不過，儘管我們覺得自己已是竭盡所能，把咖啡的相關事宜調查得一清二楚，但其實有很多缺漏的地方。

田中 很多缺漏啊（笑）！經過這次採訪，才發現自己當年查找的那些內容，根本就只是冰山一角。

木村 這倒是有點言過其實了，不過，大概像是富士山才爬到五合目的感覺吧？話說回來，我記得我們在《ｍ＝ｍ》上做過一個名叫「自家烘焙咖啡豆的製作流程」的特輯，還跑去探訪了「六曜社珈琲店」，對吧？我不記得當初為什麼會想做這個題目？

田中 我記得是因為我們聽到「比起產地，烘焙深淺對咖啡風味的影響更大」之類的說法，覺得在京都要談烘豆的話，當時只想得到去訪問奧野修。我們應該是第一個殺到「六曜社珈琲店」的烘豆坊去探訪的團隊吧？

216

京都喫茶記事

木村 現在看起來會覺得那些事都很理所當然，畢竟當年咖啡烘豆的參考資料，還只有專業書籍而已。

田中 對對對！大宅稔先生也這樣說過。當年市面上只有「巴哈咖啡」田口護出的書。

木村 不過，這段「大家都讀田口護」的時期，好像持續了很久，對吧？因為它採用教科書式的寫法，把理論整理得很清楚。

田中 我想從一九八○到二○○○年代，姑且不管是直接或間接，或多或少受過田口護影響的人，應該非常多才對。不過，這次重新回顧這些歷史，我發現奧野修開始發展自家烘豆是一九八四年左右，其實是很晚近的事。總覺得他好像從很久之前就在做這件事了。

木村 就這個角度而言，從時間序列上來看的話，時間的確是不長。

田中 我發現我大概就是在這個時期前後，曾聽到別人談起「以前有過自家烘豆熱潮」，雖然我不記得那是第幾波了。

木村 只不過當時雖然我們寫了烘豆，但「生豆從哪裡來」這件事，在社會上完全不受重視，而我們也沒有打算再深究。

田中 的確，我們只寫出了生豆進到這些咖啡店裡之後的事。我記得當時聽到「六曜社珈琲店」一樓用的是「玉屋珈琲店」的綜合咖啡豆時，也只是心想⋯「欸？為什麼不用一樣的？」而已。

木村 我覺得我們當初是想聚焦在「烘豆」這

217

個行為上，結果自己陷入了一種膚淺的輕蔑，

田中 或許吧。因為以前咖啡業界的做法，是認為「自家烘豆比較了不起，向廠商採購的客戶向批發商採購時，批發商會贊助招牌、用就還好……」對了，向廠商採購熟豆的那些店具，還提供開店事宜的輔導。家，門口常會掛著一種寫著咖啡豆供應商名稱

木村 嗯，早期的確是「廠商為王」的時代。的招牌，那叫什麼招牌？酒商的叫做「品牌招近三年來，我在文藝雜誌《文學界》（文藝春牌」。秋出版）上有個專欄連載，主題是「猜出現在

田中 的確有那種招牌，就是在幫酒商宣傳的小說裡的酒款」。探討二戰前後的小說時，還酒館裡會掛的那種招牌，店名旁邊還會放個小查了很多日本酒的相關歷史背景──我覺得這商標。件事，和我們現在討論的議題，頗有重疊之

木村 對對對，關西地區會說那種店家是「宣傳酒場」，但其實這種店家全國各地都有。我 **田中** 的確。不過，咖啡和酒水唯一的不同，覺得酒水和咖啡一樣，都是嗜好品，批發商占就是酒水的零售商家無法「自家」釀造。上風的時代會不會有重疊？就是店門前以掛設 **木村** 說的也是。批發商和採購的問題，還真這種招牌為主流的時代。是一聊就聊不完。再回到咖啡豆批發商的話

218

京都喫茶記事

題。奧野修常用他不時光顧的大阪居酒屋「明治屋」來打比方，說：「最理想的，是只要我開口點個『酒』，店家就會自動送上純米酒。我不是說酒款、品牌有什麼問題，而是想要有一家只說『酒』就好的店，不一定要看酒款挑選。進到這種居酒屋，還吵著要哪種酒款、品牌，未免也太粗俗。我希望賣咖啡也能這樣」

在咖啡豆批發業者的全盛時期，這種做法其實非常普遍。

田中　也就是說，店家有既定的綜合咖啡，顧客只要說個冰、熱就行。

木村　沒錯，就是交給店家安排。我覺得奧野修說的那種方式很優雅、很酷，但目前還很罕見。

木村衣有子（Kimura Yuko）

文字工作者。1975 年生於栃木縣，畢業於立命館大學工業社會學院，19 歲起在京都生活了 8 年，自 2002 年起移居京都。主要專長領域為飲食文化與書評。主要著作有《饗食之書》、《嘗鮮之書》（筑摩文庫）、《銀座 WEST 的祕密》（京阪神 Lmagazine 社）《咖啡凍的時間》《橄欖形餐包之書》（產業編輯中心）《湯品時代》《酒鬼春秋》（木村半次郎商店）等書（以上書名皆為暫譯）。

twitter @yukokimura1002
Instagram @hanjiro1002

特別對談
從喫茶店裡找尋「京都特色」

田中　不過，早期烘豆商會帶著自家的綜合咖啡豆，到處拜訪推廣，是常見的銷售模式之一。其中，「玉屋珈琲店」在客戶轉型為自家烘豆時，也願意直接批發生豆，各方面都能彈性調整，對於獨立經營的店家而言，是很可靠的夥伴。京都的這些咖啡豆批發商，創立時間不如神戶、大阪業者來得早，但和客戶的關係非常緊密，給人一種「深耕在地」的強烈印象。

木村　或許這一點的確可以說是很有「京都特色」，或者該說是符合這座城市的規模。

田中　就各個層面來看，我們或許可以說京都是個「很小」的地方。我在寫這些文章的過程中，很清楚地看到京都咖啡業界的系譜，也就是各家業者與哪一家同業有什麼關聯，這一點

很令人意外，更是我這次採訪最大的發現。

木村　如果是在東京的話，她的城市規模太大，很難確實掌握這些脈絡，就某種層面而言，我覺得東京咖啡業界的開枝散葉已經發展得太過錯綜複雜，無從整理。如果要用這本書的主題來匯整業界發展，京都的規模比較容易處理。

田中　還有一個很重要的因素，那就是京都有很多從二戰前就營業至今的店家。京都有這樣的環境，讓我們可以從這些老字號的發展脈絡順藤摸瓜，是別處沒有的特色。有些店家保留了二戰前的原貌，有些則是可以明顯看出「傳承」感。例如「INODA'S COFFEE」就開枝散葉，發展出「前田珈琲」、「高木珈琲」，

最近還多了一個「市川屋珈琲」。比起求新求變，他們更讓人感受到一股追求千秋萬世的氣概。

木村　「長年不變」的事物，往往會在全國遍地開花。所以它們傳承的那種價值觀，我認為已非京都特有的產物，甚至覺得是日本全國共通的價值。

田中　或許「傳承喫茶」可以算是其中的一個分支。我的印象中，關西地區好像有很多像「喫茶 La Madrague」這樣，接手老店、掛上新招牌的做法。尤其在留有許多老屋的京都，還有一種獨特的傳承形式，那就是所謂的「町家咖啡店」。

木村　現在大家都很正面看待串聯、傳承。我認為這反映了二○一○年代，三一一東日本大地震發生之後，民眾的手工精緻取向、在地取向和血緣取向。九○年代時，我住在京都，民眾普遍認為的價值，是「離開故鄉做大事」、「遠離血緣的地方才開心」，而且這種心態，好像已經烙印在大家心裡似的。如今民眾願意正面看待老店傳承，我在想是不是因為大家集體回歸在地取向、血緣取向？

田中　單就二○二○年之後來看，一部分也是因為大家在物理上無法移動所致。不過追根究柢，「在地」確實是一個關鍵字；而就「傳承」來看，京都應該是日本首屈一指的傳承城市吧。

木村　你的意思是說，「傳承」在這裡是備受

歌頌，或說是深受肯定的一件事，對吧？當然
每塊土地、每座城市都有它的歷史，很多生意
就在這當中薪火相傳下來——京都對這件事表
示認同的氛圍，似乎比其他地方來得更濃。

田中　我想就是一份承擔吧。表面上或許看不
出來，但四周就是彌漫著那種氛圍。這或許就
是關西地區這麼多人願意接手老店，再掛上新
招牌的原因吧。

木村　是啊，願意承擔的人會受到大家的肯定
與看重。京都就是有這樣的環境。

咖啡店熱潮與法國熱

木村　這次拜讀過本書正文之後，我又去了

「WORLD COFFEE 白川總店」一趟。這裡
是只要照正常點餐流程，說聲「請給我咖啡」，
就會用虹吸壺沖煮出杯嗎？

田中　對對對。總店是以虹吸壺沖煮起家
的，所以只有這裡一直承襲了開業之初的沖
煮方式。其實我本來不知道，原來「WORLD
COFFEE」還有經營「COLORADO COFFEE
SHOP」。

木村　這還真的是不知道欸！

田中　在如今這種自助式咖啡館問世之前，以
咖啡專賣店為號召，所推出的連鎖品牌當中，
門市家數最多的品牌，就是「COLORADO」。
這樣的品牌，竟願意選京都企業來負責擔起西
日本總部的重任，讓我大感訝異——尤其又想

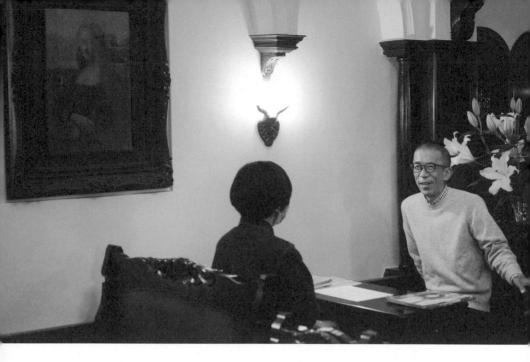

到「WORLD COFFEE」僅在京都市區設有門市時，更覺得出乎意料。

木村 真有意思。不過話說回來，「WORLD COFFEE」本來竟然叫做「喫茶栗鼠」，實在是太可愛了⋯⋯是那個動物的栗鼠嗎？聽起來好有現代感喔！「栗鼠」和「世界」，兩者給人的印象還真的天差地遠（笑）。

田中 對喔！我忘了問為什麼要叫栗鼠。

木村 那裡的販賣部，有賣萃取咖啡的工具、濾杯等等，商品琳瑯滿目。看著這些商品，就會感受到一股在早期那些咖啡專賣店裡才有的專業氛圍。現今社會，男女老幼對於該如何使用這些沖煮咖啡的道具，大概都略知一二，所以就把這些東西當作時尚配件來賣，連五金大

223

特別對談
從喫茶店裡找尋「京都特色」

賣場之類的地方都有賣。

田中 畢竟現在連百圓商店都有賣了嘛。

木村 的確。萬一臨時壞了或缺漏，馬上就可以先買來應急。九〇年代我們當學生的時候，好像還不是到處都買得到。

田中 是啊，沒錯。

木村 那種圓錐型的濾杯，現在連在超市都可以買得到。這應該是近十年以內的事吧？近來咖啡沖煮器具的普及，還真是令人嘆為觀止。以前在我們的生活周遭，就連一些很基本的工具都看不到。

田中 所以過去會有一段「連沖煮器具都備受呵護」的時期。

木村 最近我在查味噌湯的歷史，我覺得速食

味噌湯上市，和民眾自己在家沖煮咖啡用的工具被冷落在一旁的時期相同。不論是味噌湯或咖啡，大家都希望在家也能喝得到，但又不想花那麼多功夫——我認為這種趨勢在高度經濟成長期的確曾經出現過。

田中 這麼說起來，一九九〇年代～二〇〇〇年前後，就咖啡業界的角度來說，其實是一段很不得志的時期。街頭巷尾開了很多咖啡店，但還必須再過一段時間，大眾才會把焦點轉向咖啡。

木村 在咖啡店熱潮的那個年代，咖啡本身其實是被輕忽的，「手沖」這件事並沒有受到太多推崇。大家覺得與其在這種地方花時間，不如在餐點上多下功夫。

田中 看看當年雜誌上的那些咖啡店特輯，也會發現咖啡根本沒被當作話題，連個「咖」字都看不到（笑）。

木村 這個時期，日本民眾對法國充滿了嚮往，孰料如今竟已完全退燒……這也讓我覺得很驚訝。

田中 的確，當時那股狂熱到底是怎麼回事……

木村 近十年來，國內「發現日本」（Discover Japan）的熱潮如火如荼地發展，令人不禁想問「前陣子不是還那麼嚮往法國嗎？」

田中 是啊。光是咖啡店，就有「雙叟咖啡」、「花神咖啡」和「AUX BACCHANALES」等品牌陸續搶進日本市場，本土業者看似也開始

競相模仿，形成一套發展模式。但現在回頭想想，我會懷疑這兩者之間是否真有直接關係。

木村 就時間序列來看的確是如此，但如今看來，的確是感受不到它們的連續性。

田中 對對對，尤其關西更是如此。東京是真的出現了一些店家，所以還覺得可以說得過去……但當時咖啡店的種種內情，實在是很難追溯出一個脈絡。

木村 是因為當年那些巴黎來的店，全都撤資撤得一家不剩了吧？它們該留下的一些痕跡，例如藤編椅的存在感等等，大家都忘光了。

田中 所以我認為，相較於這些外來的咖啡店品牌，其實「Afternoon Tea tearoom」之類的店家，對業界的影響恐怕更深。雖然它不是

225

法式，但至少算是屬於「歐洲咖啡店」這個類別。

木村 以日本式的詮釋來說，確實是可以這樣劃分。

田中 從成衣品牌「agnès b.」到「Afternoon Tea tearoom」，都是由 SAZABY 一手打造。

我聽過一種說法，認為是這些品牌的文化，轉化成了後來的法國熱……

木村 我比較能認同這種說法。雖然不是屬於 SAZABY 旗下的品牌，但「F.O.B COOP」的存在感也很鮮明。我認為日本還是出現過一波全方位的法國熱潮，涵蓋了生活雜貨、時尚和電影等領域。

田中 可是這樣很難看出引爆熱潮的起火點在

哪裡吧？

木村 如果問我，我會說起火點應該是《Olive》雜誌。

田中 只不過就京都而言，起火點很顯然就是「日本法國年」的那個時候。

木村 那是哪一年？

田中 一九九八年。原本好像是每四年舉辦一次，那一年正好也是京都與巴黎締結姊妹市週年，那一年正好也是京都與巴黎締結姊妹市週年。

木村 當時社會上對於法國熱的態度，是像京都人說「我可是住在巴黎的姊妹市呢！」這句說詞一樣，的確是帶有那麼一點驕傲的成分呢（笑）！

田中 京都和巴黎，因為是兩座很相似的城

226

市，所以經常被拿來比較。

木村　嗯，但現在已經沒有人在談這些了。說到京都，當時在很多書籍或小散文上，動不動就硬是要把它拿來和巴黎做比較。然而，時至今日，京都給人的感覺已經是「日本的象徵」，不再強調和巴黎比較了。

田中　當時在京都，的確也出現了設有露天雅座的咖啡店。

木村　雖然不是咖啡店，但這個時期，京都開了一家名叫「Le Petit Mec」（ル・プチメック）的麵包坊。它不是直接從法國進口的品牌，也不是從東京延伸過來的流行，那份「一個人在京都烘焙法國滋味」的帥氣，我至今仍記憶猶新。

田中　這家店在分類上屬於麵包店，我們這次沒有討論到，但草創之初的「Le Petit Mec」總店，的確讓人有種置身法國的感覺。

木村　當年因為有了這些店家而欣喜若狂的我，還真的是對法國充滿了嚮往。這之後是不是很快又掀起了一股越南熱？

田中　是瘋亞洲。

木村　這樣說或許用詞有點粗糙，但京都其實也有很多銷售民族風或大陸特色商品的店家。諸如此類的生活雜貨店、家飾店和餐廳食肆，我覺得密度確實比其他城市高，經營得也比較長久。像「SARASA」等店家，連名字都取得頗有民族風。

田中　咖哩店也很多。

木村　對對對！可是當年我住在京都的時候，曾聽過有人說京都的這份「大陸特色」，是從東京中央線文化圈傳過來的。當時我接受了這樣的說法，但實際上到了東京才發現，中央線雖然還有些許大陸特色，但已經沒有保留太多；反倒是京都，如今還有這樣的氣氛。

田中　說到「SARASA」，我覺得它的形象變遷有其獨到之處。起初走的應該是比較強烈的民族風。

木村　它是因為受到當年大阪流行印度奶茶（chai）的影響，才變成民族風咖啡店的吧？

田中　不，應該是沒什麼關聯才對。聽說是因為老闆有很多外國朋友，這個因素的影響比較大。聽說「SARASA」活化老屋的方法，也是

參考這些外國人住的町家怎麼活化，而得來的靈感。

木村　原來如此。當時還是有一種「蓋新房來住比較高尚」的價值觀。說不定運用原有事物，並加以「活化」的概念，其實是一種外來的價值觀。

田中　沒錯沒錯，就像是「從國外看到的日本」似的，不過做這件事的概念是像民族風格一樣，很有融合多元的感覺。所以就時間序列上來看，町家咖啡店的主流發展啟動之後，有人覺得「『SARASA』應該也屬於這一類」，才把它又加進去，坐上「町家咖啡店始祖」的地位。

木村　這個假設聽起來很有道理。不過你剛才

提到的「融合多元」，其實也算是一種京都特色吧？如果是在其他城市，會認為這件事應該要更講究「重現在地風情」，但我覺得京都其實還滿折衷的。

田中 很多店家根本沒有明確定義自己是屬於哪一種類型。

木村 我覺得是京都這個地方的特質，才能整合呈現它們的氛圍，而不會讓人覺得俗氣。像「WIFE & HUSBAND」這家店呈現老件老物的方式，我覺得也很有京都特色。

田中 是啊，或許可以說是一種多元融合吧。

木村 我覺得「SARASA」應該也是如此吧，至少就早期而言。

在咖啡店領域重獲肯定的喫茶店

田中 就這個角度而言，我們這個世代因為咖啡店熱潮所製造的機緣，而發現了許多老鋪與新店。

木村 對啊。當年那一波類似咖啡店熱潮的趨勢從東京傳來時，我也有這樣的感覺。

「WIFE & HUSBAND」店內實景。

229

田中 「類似」咖啡店熱潮的趨勢（笑）。

木村 因為當時京都根本沒有所謂的咖啡店（café）啊！社會上因為有「熱潮」這個切入點而炒熱了話題，但實際上在京都還只有零星幾家店。就這個角度而言，一九九八年《Olive》雜誌做的那個「咖啡店大賽」特集，「café DOJI」竟能奪冠，我覺得很意外，也覺得好像哪裡怪怪的。我對咖啡店的印象更法式一點，「café DOJI」和我心目中的咖啡店不太一樣。

田中 的確。

木村 當時流行在店內大量使用白色，很有設計感的咖啡店，例如像「efish」就是。我到現在還記得，當年我覺得這種咖啡店沒能在咖

啡店大賽奪冠，是因為比賽用東京觀點來評比——不是指「咖啡店大賽」這件事，而是就進榜店家的整體分布而言。

田中 的確。東京篇進榜的都是洗練簡約的時尚店家，關西篇則多是老字號喫茶店入選。我這樣說或許有點怪，但這份榜單給人一種很強烈的印象，覺得喫茶店被「咖啡店」這個分類給救了回來。

木村 該說是因此而被「認定為咖啡店」嗎？雖然當時稱不上是「前網路時代」，但雜誌擁有強大的傳播力，既然雜誌願意幫忙掛保證，店家當然也開心。

田中 說「救」可能是誇張了一點，現在回頭想想，我會覺得其實就是因為有了這種從新觀

現在還記得，當年我覺得這種咖啡店沒能在咖

點切入的傳播資訊，才會有那麼多喫茶店受到大眾矚目，薪火相傳至今。在那場「咖啡店大賽」的關西篇當中，獲刊登的店家的確是有新有舊。喫茶店也就罷了，據說連老字號茶鋪「一保堂」的喫茶室「嘉木」也都名列其中。

木村　我也在思考箇中原因。這樣看下來，我的第一本書《京都咖啡店導覽》（京都カフェ案內），根本都是這場咖啡店大賽的影響，例如沒有區分種類等。

田中　原來如此。當時正逢喫茶店數量銳減，雜誌不分新舊，一視同仁地報導這些店家，讓那些重新被大眾發現的喫茶店和自家烘焙的咖啡，也連帶受到矚目。

木村　我想這應該是他們始料未及的吧。

田中　的確，我想他們應該真的是始料未及。恐怕是因為本來預期的「咖啡店」數量不夠，所以才不得不納入這些喫茶店吧。

木村　套一句你說的話，會覺得那些原有的喫茶店「被救回來」，還真是當時身在京都的人才會有的觀點欸！

田中　我想單純只是因為東京和京都的流行有「時差」的關係。當時京都、關西都還沒有出現新咖啡店增加的趨勢，才讓老字號喫茶店有了這個曝光的機會。要是當初這些喫茶店連擠進榜的餘地都沒有，或許今天京都的情況就會完全改觀了。

木村　你的意思是說，當年因為咖啡店熱潮來得晚，所以京都還沒有出現一窩蜂熱潮，大家

才沒有搶著去開那些符合「咖啡店」定義的店家？

田中 沒錯沒錯，沒變得到處都是大同小異的咖啡店，也沒有新舊混雜的感覺。姑且不論入選名單是不是都該稱為咖啡店，就喫茶店的角度來看，「捧紅喫茶店」應該算是咖啡店熱潮不為人知的一項功勞吧。

木村 這裡我稍微離題一下。早在《Olive》雜誌製作「咖啡店大賽」特輯前，「Pizzicato Five」的小西康陽就曾於一九九六年時，在散文集《這不是戀愛》（これは恋ではない）當中提到「INODA'S COFFEE」，對我個人影響很深──畢竟是自己喜歡的音樂人，給一家店這麼多的肯定……坦白說，在這之前，我

對「INODA'S COFFEE」其實沒有太多想法。這篇讓它曝光的文章，不是刊登在旅遊書或其他地方，而是出現在音樂人的散文集裡，實在是太好了。坦白說，當年我還是一個在京都讀書的學生，當然會很在意遠在東京那位我敬重的偶像，究竟在關注哪些事物。

田中 這或許是家鄉在關東的學生，才會有的感受。

木村 還有，當年我在「喫茶 Soirée」打工，凱希米・凱莉（Kahimi Karie）來店裡拍攝

小西康陽

音樂團體「Pizzicato Five」於 1985 年出道，小西康陽就是其中的核心成員。他是一九九〇年代的「澀谷系」運動當中，極具代表性的音樂家之一。他兼具多種身分，既是詞曲創作人、音樂製作人，也是 DJ，在多個領域都很活躍。

232

雜誌用的照片那一次，反應非常熱烈，陸續有客人上門說想坐她坐過的座位，想在店裡拍照等等。

田中 這也和剛才我們討論過的一樣，該說是從東京傳來的嗎？或者該說是「從外地傳來消息，在京都傳開」的一種模式。「喫茶Soirée」原本是在地店家，唯有在這種時候，它會稍微跳脫在地的範疇。

木村 沒錯。不過這件來自東京的大事，不是來自觀光或旅遊雜誌，也不是發生在電視上，而是當時常在我生活出現的「雜誌」這種媒體，影響力更是舉足輕重。八〇年代被《an·an》雜誌介紹的「進進堂 京大北門前」，也給我這樣的感覺。

田中 如今社群網站比雜誌更具影響力，老字號喫茶店從不同的角度贏得矚目，成了「拍照打卡」的熱門地點。

木村 我從沒想過純喫茶竟會因為Instagram而重回主流，這還真是個無奇不有的時代啊！

喫茶店↔咖啡店的流行一再上演

木村 現在回想起來，我覺得二〇〇〇年代初期，社會上把各式餐館都稱為「咖啡店」，讓「咖啡店」一詞變得包山包海，幾年後整個概念才又崩解。最近我讀到齋藤光先生所寫的《夢幻「咖啡廳」時代》（幻の「カフェ」時代），才知道昭和初期也曾走過相同的歷

233

程，覺得很訝異。

田中　坦白說其實兩者都一樣，就是什麼店家都想和「咖啡廳」扯上邊，明明業態完全不同……

木村　包山包海包得太過頭，到最後大家覺得膩了。

田中　對照咖啡店熱潮來看，我們就會發現在重視空間的咖啡店流行過後，就會很收斂地出現叫「咖啡」（coffee）這種名稱的店家。這就和「咖啡廳」與「純喫茶」的關係一樣。如此的戲碼一再上演，到六、七〇年代時，也出現在「〇〇喫茶」這種名稱上，再加入「歌聲」、「爵士」之類的風潮。

木村　於是又讓「喫茶」這個概念變得包山包

海了！

田中　變得包山包海之後，就會反其道而行，又再出現一些自家烘焙的咖啡專賣店。

木村　只賣咖啡，連音樂都不放。

田中　對對對。其實只要回溯過去，就會發現這樣的戲碼應該是已經輪迴了三次──二戰前的咖啡廳時代，高度成長期「〇〇喫茶」的細分化發展，以及二十年前的咖啡店熱潮。

木村　好有趣喔！

田中　如今「咖啡」（coffee）類型的店家成為主流，業者各出奇招，力求差異化之際，講究空間的店家也越來越多。

木村　東京因為城市特性的關係，大面積的店面非常稀少，以致於店家形態越來越走向精巧

234

京都喫茶記事

化。直到二〇一九年為止，業者無不挖空心思、想方設法要在夾縫中營業，以打造「短小宅稔先生的功勞，但透過經營形態來體現「大精悍」的店面為目標，一路奮鬥。然而，疫情坊風格」的人，數量可能更多。

下，他們將何去何從？

田中　反之，妳不覺得很少出現為了向「大坊珈琲店」致敬，而走法蘭絨濾布手沖路線的店家？

木村　不會，這種店家反而很多。「大坊珈琲店」歇業五年過後，全國各地同時開出了多家重現「大坊風格」的店家——這是長期推廣法間。

● 大坊珈琲店

一九七五年創立於東京南青山，是一家深受民眾熱愛近四十年的咖啡專賣店。該店以手動式烘豆機進行自家烘焙，並以法蘭絨濾布手沖的方式，花時間仔細沖煮每一杯咖啡，風靡眾多死忠支持者，也對同業留下了深遠的影響。

蘭絨濾布沖泡的結果。當中固然有一部分是大宅稔先生的功勞，但透過經營形態來體現「大坊風格」的人，數量可能更多。

田中　我還聽過有人說是因為關西人個個急性子，等不了那麼久，所以法蘭絨濾布手沖的店家，不如東京那麼多（笑）。

木村　現在還有這種情況嗎？用大塊的法蘭絨濾布，一次沖煮多杯的做法，目前應該只剩下關西有了吧？東京，或者該說關東地區很早就被虹吸壺席捲，而且好像持續了很長一段時間。

田中　或許關西地區的確是相當講究迅速出杯，畢竟有些店家還在用咖啡鼎。

木村　就大環境來看，東京的店家不管是用虹

235

吸壺，還是法蘭絨布單杯手沖，當中的「吧檯」元素，在東京或許的確比較容易贏得肯定。

田中　不僅店家的經營形式會因地方特質而有所不同，客層也會隨之改變。

木村　讀過本書正文之後，我想起九〇年代住在京都時，喫茶店就只分為兩種：一種是只在京都展店的連鎖品牌，另一種是在地叔叔伯伯一早就會上門，被香菸燻得滿身煙味，外人很難踏進去的地方。當年還是學生的我，一直在找尋介於這兩者之間的選項——成熟沉穩，但

學生也能消費得起的店家。

田中　單就客層而言，學生族群向來都是京都喫茶店的一大客源，這或許可以說是一種地方特質。二戰前有帝大和三高的學生光顧，後來又成為學運成員集會的場所。如果少了學生，這些喫茶店的客層恐怕會出現很大的變化。

咖啡鼎（Coffee Urn）

美國開發的一種萃取工具，是一個雙層結構的桶子，內側可萃取大量咖啡，外側則裝熱水保溫。鼎的下方有水龍頭，以便立即供應咖啡和熱水，一機兩用，可因應快速輪轉的客流。

「COFFEE HOUSE maki」的法蘭絨濾布手沖是一次沖煮多人份。

236

京都喫茶記事

木村 除此之外，像你當年開始在「FRANÇOIS喫茶室」打工，學弟在「六曜社珈琲店」上班，這種「因為有朋友或認識的同學，就不會進來了。」就這個角度而言，我覺得喫茶店的客層分流倒是很明確。

田中 聽說過二戰前在「FRANÇOIS喫茶室」會發送《土曜日》的事之後，我就覺得京都這個地方真的有好多知識份子，當然也包括學生族群在內。

木村 畢竟這裡大學多，學生多。

田中 還有，這裡每個街區的特色都很鮮明，只要稍微換個地方，街上就不再到處是學生，轉而成為和服業界人士的天下。

木村 該說是大家的活動範圍都不會跑得太遠

的學弟當年曾說：「我自己直接認識的人會來捧場，可是沒來過的學生，或沒說過話的同人在，所以敢進去」的切入點，是學生才有的吧！

田中 同樣是學生，工讀生成了吸引學生族群上門的契機。

木村 對我而言，那是吸引我光顧最重要的因素——因為我身旁的人都在完全八竿子打不著的地方打工。

田中 原來如此。那麼在剛才的兩分法當中，「六曜社珈琲店」和「喫茶Soirée」屬於哪個類別？

木村 屬於後者。進了「六曜社珈琲店」上班嗎？其實應該是大家涇渭分明，地盤劃分得很

237

清楚才對。現在看來或許會覺得已經是很久以前的事，但我認為和服產業的存在，也是喫茶店能在京都站穩腳步的一大主因。

田中　畢竟顧客上門的次數相當可觀啊！

木村　對對對，就是那些三大老闆。在他們常光顧的各類店家當中，喫茶店只不過是一種低單價的小生意。

田中　這個業界在二戰前風光一時，老闆們當然是不吝惜地光顧咖啡廳。

木村　咖啡廳是在一九三〇年代流行的，對吧？

田中　可是到了後來，咖啡廳因為常遭取締，到戰後應該是幾乎都倒光了。只不過還是有些店家取了像是「洋酒喫茶」這種充滿矛盾的名稱，在各個時代經營陪侍業態，並薪火相傳至今。

木村　好像「喫茶」就可以包山包海，做什麼都行似的。

田中　透過這次的採訪，也讓我很清楚地明白了一件事：陪侍與喫茶之間一直彼此角力、相持不下。不過，「咖啡廳」給人的印象，終究還是擺脫不了「夜生活的場所」，而我寫的是「非夜生活的場所」，因此在整個喫茶店的系譜當中，要如何給咖啡廳一個合適的定位，其實是個很棘手的問題。

木村　我在想它對喫茶店造成的影響究竟有多大？一想到這裡，就覺得你最好還是要多探討牛奶館。

238

田中　嚴格說起來，目前這些喫茶店，可能都是牛奶館的直系嫡傳。所以當接手「中井牛奶館」而來的「侘助」傳出歇業消息時，我是真心覺得非常惋惜⋯⋯

木村　那你下次不妨學學齋藤先生，寫一本《夢幻「牛奶館」時代》如何？

（二〇二〇年十一月二十五日對談）

特別對談
從喫茶店裡找尋「京都特色」

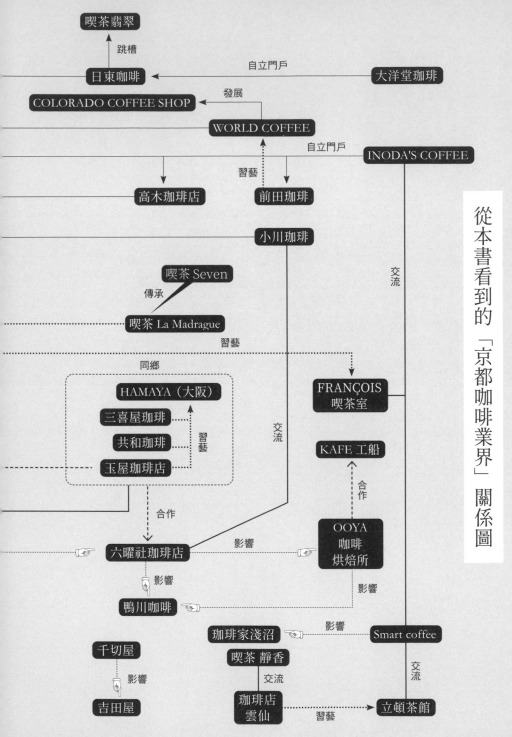

從本書看到的「京都咖啡業界」關係圖

喫茶翡翠

↑跳槽

日東咖啡 ← 自立門戶 ─ 大洋堂珈琲

COLORADO COFFEE SHOP ← 發展

WORLD COFFEE

自立門戶 ─ INODA'S COFFEE

習藝

高木珈琲店　前田珈琲

小川珈琲

喫茶 Seven

傳承

喫茶 La Madrague

習藝

同鄉

HAMAYA（大阪）

三喜屋珈琲

共和珈琲　習藝

玉屋珈琲店

交流

FRANÇOIS 喫茶室

KAFE 工船

合作

OOYA 咖啡烘焙所

合作

六曜社珈琲店　影響　　影響

影響

鴨川咖啡

珈琲家淺沼　影響　Smart coffee

千切屋

影響

喫茶 靜香

交流

交流

吉田屋

珈琲店 雲仙　習藝　立頓茶館

在撰寫本書的過程中，京都又陸續出現了好幾家新的喫茶店和咖啡店，市區裡有了更多小憩歇腳的去處。近二十年來，在傳統的「舊＝喫茶店，新＝咖啡店」的結構當中，因為有了「咖啡」這個主軸貫串，使得店家的定位跨越了時間序列，而呈現扁平的感覺。在這樣的趨勢下，京都這座城市裡，那股像是磁力般的力量，也在這些店家的形式樣態上發酵。尤其值得一提的，是這些商家彼此之間那份緊密的連結。烘豆批發商與店東之間的連結，老字號與新店鋪之間的師徒情誼，紡成了多元特色並存的經、緯線，清晰可見。除了京都，其他城市恐怕都無法如此清楚地呈現這些千絲萬縷。我個人實際住過京都，也曾造訪多家喫茶店，但透過這次的探訪，還是讓我看到、也聽到許多過去不知道的新鮮事。京都是我熟悉的城市，因此，能從中發現這些用眼睛看不見，卻撐起京都喫茶文化的連結，是很新奇的體驗。

然而，我是在全球受到前所未有的傳染病疫情重創，過去的日常一夕風雲變色後，才興起了這樣的感嘆。新的生活形態──「防疫新生活」，其實就是在要求人與人之間必須

隨時保持距離。在往來移動備受限制的環境下，讓我重新體認到：以往閒來無事，就到喫茶店裡消磨的那些時光，其實是何等地彌足珍貴——因為與人交流，是我們光顧喫茶店很重要的原因之一。

日本文學大師，同時也是民俗學者的池田彌三郎，有一本探討飲食主題的隨筆作品集《我的食物誌》（私の食物誌）。書中對喫茶店有一段這樣的描述：

「所謂的喫茶店，在都會區其實可分為許多不同的類別。（中略）不過，它們都有一個共通點：那就是雖然名為『喫茶店』，但『喝茶』這件事本身，絕非顧客光顧喫茶店的第一要務，更不是唯一的目的。說得更極端一點，在這種餐飲店裡，顧客有時並沒有把用餐、品飲當作他們的主要目的。」

換句話說，在街頭的餐館食肆當中，喫茶店是「最能敞開大門」的一類。

正因為它寬大為懷，所以不論是二戰前咖啡廳的興盛，「～～喫茶」的各種衍生發展，甚至是從專精咖啡，到近代的咖啡店熱潮等，都可看出喫茶店在持續地融入各式元素，調整原有的樣貌，並反映出時代的氛圍。營造出這些「氛圍」的，是顧客與顧客之間，還有顧客與店東之間的連結。而這些經年累月的累積，醞釀出了每一家店獨特的「韻味」。

243

以前，我曾問過京都某家老字號喫茶店的老闆：「什麼是喫茶店裡最重要的事？」對方回答：「最重要的，就是店東一天到晚、日復一日地站在店裡。」悠悠緩緩地流過的時光，以及人的氣息往來交錯，醞釀出一股難以言喻的安心──這正是你我在當今社會上，亟欲追求的感受吧？有些店家幸運地跨越時代淘洗，一路傳承至今；有些店家則在惋惜聲中謝幕歇業。即使如此，京都各地還是遍布著許多五花八門的休憩場所。期盼各位在京都這些喫茶店裡，消磨片刻時光之際，能發現有一群人總是在為我們編織著不變的日常風景。

二〇二一年二月

田中慶一

京都喫茶年表 KYOTO COFFEE CHRONOLOGY

年代	京都喫茶店的歷史	社會大事
1868		·鳥羽、伏見之戰 ·頒布神佛分離令
1869		·戊辰戰爭結束 ·明治天皇二度行幸東京。由京都遷都至東京 ·神戶開港（比橫濱晚了十年之久）
1870	·「中村屋」旅館開幕	·於河原二条開設舍密局 ·「東方飯店」於神戶的居留地開業
1871	·「忠僕茶屋」在清水寺腹地內開業？	·派出「遣歐使節團」，成員包括岩倉具視等人 ·於河原町御池設置勸業場 ·於西本願寺大書院舉辦日本第一場博覽會
1872		·新京極通通車 ·舉辦第一屆京都博覽會
1875		·同志社英學校（現同志社大學）創校
1877		·西南戰爭 ·京都～神戶鐵路通車，第一代京都車站（七条站）啟用

245

年代	京都喫茶店的歷史	社會大事
1878	・「自由亭」旅館開幕	
1881	・「也阿彌」旅館開幕	
1885		・《日出新聞》（後來的《京都新聞》）創刊
1888	・「常盤旅館」開幕	・神戶「放香堂」刊登「焙製飲料咖啡」的報紙廣告
1889		・大日本帝國憲法頒布 ・因施行市政而設立京都市 ・第三高等中學（三高）在京都新建校舍，並自大阪遷校至京都。
1890		・東海道本線神戶～東京全線開通 ・琵琶湖第一疏水完工 ・蹴上發電廠啟動水力發電事業
1891		
1894		・日清（甲午）戰爭
1895		・興建平安神宮 ・京都電氣鐵道伏見～七条通車（日本第一條路面電車） ・京都電氣鐵道伏見～七条通車（日本第一條路面電車） ・舉辦第四屆內國勸業博覽會、平安遷都千百年紀念祭
1897		・京都帝國大學（現京都大學）創校 ・帝國京都博物館（現京都國立博物館）開館

年份	京都喫茶事件	社會事件
1899	・寺町二条「鎰屋」爲宣傳西點，而在店內設置茶寮？	
1900	・同志社英學校內開設「中井牛奶館」	・京都府立圖書館開館
1903		・開設京都市紀年動物園，爲大正天皇成婚紀念專案的一部分
1904		・日俄戰爭
1907	・「村上開新堂」開幕	
1908	・寺町二条「鎰屋」經營咖啡廳？	・巴西移民首發船「笠戶丸」自神戶出航
1909		・專營咖啡貿易的「石光商事」在神戶開設分公司
1910		・日韓合併 ・京阪電鐵天滿橋～五条通車
1911	・「矢尾政」洋食部落成	・「老聖保羅咖啡」在東京開幕 ・中華民國成立
1912	・「老聖保羅咖啡」（第一代）開幕 京都喫店 ・「鎰屋」改建店面	・年號由「明治」改元爲「大正」 ・京都市電通車 ・第二琵琶湖疏水——蹴上淨水廠完工（新設現代化上水道）
1913	・「高塔咖啡」開幕，「行動式喫茶店」的經營形態掀起話題討論	
1914		・第一次世界大戰，造船訂單湧入，景氣大好

年代	京都喫茶店的歷史	社會大事
1915		・於京都御所舉辦大正天皇卽位大典
1918		・稻米之亂 ・京都市收購京都電氣鐵道，改爲統一票價制
1919	・「老聖保羅咖啡」京都喫店（第二代）開幕 ・「大正麵包製作所」開幕	・第一次世界大戰後，舉行巴黎和會
1920	・在岡崎公園舉辦的工業博覽會上，有台灣喫茶店參展	・國際聯盟成立 ・高瀨川船運廢止 ・同志社大學依大學令規定成立
1921	・餐廳、咖啡廳「菊水」開幕	
1922	・報紙上刊登「最受歡迎咖啡廳女給」票選活動	
1923	・「天久咖啡」開幕	・關東大地震 ・日活、松竹電影製片廠搬遷，下加茂製片廠啟用 ・龍谷大學、大谷大學和立命館大學依大學令改制爲（舊制）大學 ・大典紀念京都植物園（現京都府立植物園）開幕
1924	・神戶「Extra Coffee」創立	

1925
- 「鎰屋」在梶井基次郎的作品《檸檬》當中出現
- 京福電鐵（現爲叡山電鐵）出柳町～八瀬間通車

1926
- 西餐廳「矢尾政」開設新的啤酒餐廳（後來的「東華菜館」）
- 神戶大眾喫茶「喫茶 WHITE」一號店開幕
- 年號由「大正」改元爲「昭和」

1927
- 京都市中央批發市場啟用

1928
- 「銀花咖啡」創立（大阪）
- 京都市營公車事業上線營運
- 新京阪鐵道（現爲阪急京都線）高槻～西院間通車
- 奈良電鐵（現爲近鐵京都線）京都～西大寺間通車
- 昭和天皇即位大典於京都御所舉行

1929
- 全球經濟大恐慌

1930
- 「進進堂 京大北門前」開幕
- 「立頓茶館」日本一號店開幕

1931
- 大宮地下鐵通車
- 新京阪鐵道（現爲阪急京都線）西院～
- 滿洲（九一八）事變

1932
- 「Smart coffee」前身「Smart lunch」開幕
- 「巴西咖啡」京都店開幕
- 九鬼周造批判社會對咖啡廳的打壓
- 五一五事件
- 京都市人口突破百萬
- 京都放送局「JOOK」開台（後來的NHK京都放送局）

年代	京都喫茶店的歷史	社會大事
1933		・大禮紀念京都美術館（現京都美術館）開館 ・頒布「特殊飲食店營業取締規則」；京都自行針對「咖啡廳營業」進行取締 ・神戶「上島忠雄商店（後來的 UCC 上島珈琲）」創業
1934	・「FRANÇOIS 喫茶室」、「築地」開幕	
1935	・「珈琲店 雲仙」開幕 ・「大洋堂珈琲」開幕	
1936	・京都喫茶同業組合成立，訴求要抨擊喫茶店的咖啡廳、酒吧式營業	・二二六事件
1937	・「喫茶 靜香」開幕	
1938		・日中戰爭（抗日戰爭）開打 ・頒布國家總動員令
1939	・「各國產咖啡專業批發 豬田七郎商店」（後來的「INODAS COFFEE」）創立。	・咖啡進口量達到戰前高峰
1941		・太平洋戰爭開打 ・發布「代用咖啡統制要綱」
1943		・咖啡停止進口
1945		・太平洋戰爭結束 ・聯合國軍隊進駐京都市

1946
- 「化妝舞會」開幕
- 「玉本商會」（後來的「玉屋珈琲店」）創立（三条木屋町）
- 頒布日本國憲法

1947
- 「INODA'S COFFEE」、「喫茶 Soirée」和「珈琲家淺沼」、「三喜屋珈琲」開幕
- 在京都重啟經營「銀花咖啡」
- 「喫茶拿坡里」開幕
- 祇園祭山車遶境活動睽違五年復辦

1948
- 「京都喫茶聯盟」成立
- 神戶「西村咖啡店」開幕
- 東京銀座「琥珀咖啡」（CAFE DE L'AMBRE）開幕

1949
- 「COFFEE Cattleya」開幕？
- 湯川秀樹（京都大學）獲得諾貝爾物理學獎

1950
- 「花房珈琲店」、「六曜社珈琲店」開幕
- 「共和珈琲」創立
- 「玉屋珈琲店」遷址（堺町通）
- 鹿苑寺金閣因人為縱火而焚毀
- 咖啡進口解禁

1951
- 民營廣播電台京都（現為 KBS 廣播公司）開台

1952
- 「純喫茶拉丁」、「聯合」開幕

1953
- 「共和珈琲」成立福岡分公司，並於大丸百貨在九州的第一家分店展店

1954
- 「名曲喫茶柳月堂」開幕
- 「繆思」開幕
- NHK 開始播放電視節目

1956
- 「Champ Clair」開幕
- 首度進口即溶咖啡

年代	京都喫茶店的歷史	社會大事
1957	・「小川珈琲」創立	・蘇聯成功發射人類史上第一顆人工衛星「史普尼克一號」
1958		・京都與法國巴黎締結爲姐妹市
1959	・「river bank」開幕 ・「千切谷」開幕，引進京都第一部義式濃縮咖啡機	
1960	・「山廣」創立（後來的「日東咖啡」） ・「COFFEE Cattleya」遷址？	・越戰開打 ・因修訂美日安保條約而引法反對運動（安保鬥爭） ・咖啡豆開放自由進口
1961	・「喫茶栗鼠」（後來的「WORLD COFFEE 館 白川總店」）開幕 ・「喫茶翡翠」開幕	
1963	・「喫茶 Gogo」、「茶館 扉」開幕 ・「喫茶 Seven」開幕（現爲「喫茶 La Madrague」） ・「京都咖啡工商會」成立	・阪急電鐵延伸大宮～河原町區間的地下鐵線 ・名神高速公路栗東～尼崎間通車，並設置京都東、南交流道
1964		・東海道新幹線通車 ・舉辦東京奧運 ・京都塔落成
1965	・「COFFEE HOUSE maki」開幕	

1967	1968	1969	1970	1971	1972	1973	1976

1967
・「WORLD COFFEE 館 白川總店」
開幕

・中國爆發文化大革命
・國立京都國際會館開館

1968
・「六曜社珈琲店」擴大營業，增設一樓店面，
地下室改裝爲居酒屋「六曜」

・大阪「蘭館咖啡」開幕
・東京南千住「巴哈咖啡」開幕
・山科清水燒園區落成

1969
・「喫茶 Tyrol」開幕

・東大安田講堂事件
・UCC 罐裝咖啡上市
・獅子文六出版《咖啡與戀愛》

1970
・「日東咖啡」創立
・「INODA'S COFFEE 三条店」開幕

・萬國博覽會於大阪舉辦

1971
・「WORLD COFFEE」創立
・「jazz spot YAMATOYA」、

・《Play Guide Journal (Pugaja)》創刊

1972
・「前田珈琲」開幕
・「KARAFUNEYA COFFEE」第一家
門市開幕，二十四小時營業的模式，
爲京都首創

・沖繩回歸
・淺間山莊事件
・情報誌《Pia》（ぴあ）創刊
・洛西新市鎮動土興建
・「COLORADO COFFEE SHOP」第一家門市
於川崎開幕

1973
・「雪洞」開幕
・「impulse!」開幕

・第一次石油危機

1976
・「吉田屋」開幕
・「高木珈琲店」開幕
・「再會」開幕
・「小川珈琲」總公司遷至西京極

年代	京都喫茶店的歷史	社會大事
1977	• 「café DOJI」開幕	
1978	• 「COLORADO COFFEE SHOP」京都第一家門市開幕	
1980		• 京都市電全線廢線
1981		• 「羅多倫咖啡」第一家門市於東京原宿開幕 • 「巴哈咖啡」開辦自家烘豆課程 • 京都第一條地下街「波塔」（Porta）開幕
1982	• 「花房珈琲店」第二代開設《山本屋咖啡店》，後來繼承「花房咖啡」	• 「Afternoon Tea Tearoom」第一家門市於東京澀谷開幕 • 地下鐵烏丸線京都～北大路間通車 • 京都市中央圖書館開館 • 地下文化情報誌《PELICAN CLUB》創刊
1983	• 「AMANO COFFEE」開幕（後來的「AMANO COFFEE ROASTERS」為其分支）	• 《an‧an》雜誌京都特輯，選擇以「進進堂 京大北門前」為拍攝地點
1984	• 「SARASA 富小路店」開幕	• 北山通因當地辦理市地重劃事業，而開通到修學院
1985	• 「Cafe Time」開幕	• 日本喫茶店數量達到顛峰
1986	• 於「六曜社地下店」經營喫茶店，並開始發展自家烘豆	

1987
- 「Afternoon Tea tearoom」京都第一家門市開幕
- 大宅稔接手「Pachamama」

1988
- 「羅多倫咖啡」京都第一家門市開幕

1987
- 「Afternoon Tea Tearoom」京都第一家門市開幕
- 大宅稔接手「Pachamama」

1988
- 「羅多倫咖啡」京都第一家門市開幕

1987
- 國鐵分拆並民營化
- 神戸「UCC咖啡博物館」開幕
- 地下鐵東西線二条～醍醐間通車

1988
- 京都縱貫公路、京奈和公路、京滋快速道路通車
- 文藝復興館歇業，「京都南會館」開幕，電影放映公司也轉投效旗下

1989
- 柏林圍牆倒塌。馬爾他峰會後，冷戰宣告結束
- 天安門事件
- 年號由「昭和」改元為「平成」
- 開徵消費稅3%
- 「雙叟咖啡」於東京澀谷開設第一家門市

1990
- 東西德統一
- 地下鐵烏丸線延伸至北山站

1991
- 波斯灣戰爭爆發
- 蘇聯解體
- 泡沫經濟崩潰

年代	京都喫茶店的歷史	社會大事
1993	・「巴黎小館」開幕	・足球 J 聯盟開賽 ・「Café Des Pres」在東京表參道展店
1994	・「豆亭」開幕	・舉辦平安遷都一千兩百年紀念活動 ・聯合國教科文組織將「古都京都文化財」列入世界文化遺產，當中共包括十七個地點 ・關西國際機場啟用
1995	・「你好咖啡」開幕	・阪神、淡路大地震 ・地下鐵沙林毒氣事件 ・「花神咖啡」、「AUX BACCHANALES」將日本首店開設在東京表參道
1996		・「星巴克」日本第一家門市於東京銀座開幕
1997		・消費稅調升至 5% ・第四代站舍「新京都車站大樓」完工 ・地下鐵烏丸線延伸至國際會館站，東西線醍醐～二条區間通車 ・召開防止地球暖化京都會議（COP3），會中通過京都議定書 ・「BOWERY KITCHEN」（バワリーキッチン）於東京駒澤開幕
1998	・「Café Indépendants」、「巴黎咖啡小酒館」（BCP）開幕	・舉辦長野冬季奧運 ・日本法國年，京都、巴黎姐妹市締結四十週年（藝術橋興建問題） ・《Olive》推出「咖啡店大賽」特輯

256

1999
- 「efsh」開幕
- 「你好咖啡」遷址
- 「星巴克咖啡」京都第一家門市開幕
- 歐洲推行單一貨幣「歐元」

2000
- 「SARASA 西陣」、「CAFE OPAL」和「前田珈琲 明倫店」開幕
- 「ask a giraffe」開幕（山本宇一策畫）
- 「OOYA 咖啡烘焙所」於美山開幕
- 「LOTUS」在東京原宿開幕
- 雜誌《Hanako WEST café》創刊
- 京都市制定「町家再生計畫」
- 京都府商工部推動都市型新創業招商專案「西陣 SOHO 製造推進專案」
- 咖啡店熱潮於此時達到巔峰

2001
- 「茂庵」、「boogaloo café」開幕
- 美國九一一恐怖攻擊事件
- 雜誌《喫茶店經營》復刊，更名為《Café Sweets》

2002
- 「小川珈琲」總公司及總店遷移至現址
- 「Café Bibliotic Hello!」開幕
- 歐元開始流通
- 舉辦日韓世界盃足球賽

2003
- 「Caffé Verdi」開幕
- 「FRANÇOIS 喫茶室」為國家有形文化財（建物）的第一家獲選為喫茶店
- 「喫茶六花」開幕
- 第二次波斯灣戰爭開打
- 京都市施行「職住共存特別用圖地區建築條例」
- 麥當勞推出一百日圓「頂級咖啡」

2004
- 「御多福珈琲」開幕
- 「日本精品咖啡協會」成立

2005
- 「café Weekenders」開幕
- 「SARASA 3」開幕
- JR福知山線列車脫軌事故

年代	京都喫茶店的歷史	社會大事
2006	・「Unir」創立 ・「繆思」歇業	・第一屆世界棒球經典賽由日本奪冠 ・「京都國際漫畫博物館」開館
2007	・「象工廠咖啡」、「KAFE 工船」 ・「鴨川咖啡」、「咖啡工房寺町」、「GARUDA COFFEE」、「SARASA 花遊小路」和「SARASA 麩屋町 PAUSA」開幕 ・「INODA'S COFFEE」東京分店開幕	・《Brutus》雜誌推出咖啡特輯 ・京都大學山中伸彌教授成功製作出人工多功能幹細胞（iPS 細胞）。
2008	・「直珈琲」、「cafe marble 佛光寺店」開幕 ・岡田章宏（「Okaffe Kyoto」）在「日本咖啡大師競賽」獲得優勝 ・「上家咖啡」（カミ家珈琲）歇業	・雷曼風暴引發全球金融海嘯 ・地下鐵東西線延伸至太秦天神
2009	・「SONGBIRD COFFEE」開幕 ・「Unir 長岡天神店」開幕	
2010	・「王田珈琲專賣店」、「喫茶葦島」、「喫茶小提琴」（Cafe Violon）、「逃現鄉」開幕 ・「ItalGabon」開幕	

2011
- 「CIRCUS COFFEE」、「喫茶 La Madrague」和「HiFi café」開幕，「café Weekenders」改裝爲「WEEKENDERS COFFEE」
- 大澤直子（「小川珈琲」）於「世界盃咖啡拉花大賽」獲得優勝
- 「侘助（中井牛奶館）」、「化妝舞會」、「café DOJI」、「Grill 喫茶 Alone」歇業

 - 三一一東日本大地震
 - 赴日旅客突破千萬大關

2012
- 「café de corazon」開幕
- 「Akatsuki coffee」（アカツキコーヒー）、「OMOTESANDO KOFFEE KYOTO」開幕

 - 「京都水族館」開館

2013
- 「Vermillion café」、「Quadrifoglio」開幕
- 吉川壽子（「小川珈琲」）於「世界盃咖啡拉花大賽」獲得優勝

 - 7-Eleven 推出「7 cafe」

2014
- 「%ARABICA」、「鳥之木咖啡」和「大山崎 COFFEE ROASTERS」開幕

 - 消費稅提高至 8％

2015
- 「市川屋珈琲」、「二条小屋」、「WIFE & HUSBAND」、「DRIP & DROP COFFEE SUPPLY」和「Knot café」開幕
- 「Unir」總店搬遷改裝

 - 京都市外籍住宿旅客人數突破三百萬大關
 - 「藍瓶咖啡」開設日本首家門市

年代	京都喫茶店的歷史	社會大事
2016	・「Okaffe Kyoto」、「Latteart Junkies Roastingshop」、「WEEKENDERS COFFEE 富小路」、「DONGREE」、「AMANO COFFEE ROASTERS」、「TRAVELING COFFEE」、「Vermillion café」和「煙囪咖啡舍」開幕 ・「Kurasu Kyoto」開幕 ・「river bank」開幕	・「京都鐵道博物館」開館
2017	・「咖啡烘焙所 旅途之音」、「walden woods kyoto」、「西院 ROASTING FACTORY」、「Hashigo café」開幕 ・「喫茶小提琴」遷址，並改裝爲「coffee&wine Violon」	・美國北韓高峰會
2018	・「藍瓶咖啡京都」、「KANONDO」、「三富中心」、「kaeru coffee」和「Shiga coffee」開幕 ・山本知子（「Unir」）於日本咖啡大師競賽獲得優勝	・消費稅提高至10%

2019

- 「Okaffe Kyoto 嵐山」、「DRIP & DROP COFFEE ROASTERY」、「MAMEBACO」開幕，「王田珈琲專賣店」遷址
- 「here.」、「喫茶百景」、「alt.coffee roasters」、「珈琲山居」和「藍瓶咖啡京都」二號門市開幕
- 「FRANÇOIS 喫茶室」開設
- 「FRANÇOIS 西點店」開設
- 「茶館 扉」、「efish」歇業

- 世界盃橄欖球賽首度在日本舉辦
- 赴日旅客人數創新高，達到三千一百八十八萬人
- 年號由「平成」改元爲「令和」

2020

- 「Okaffe Kyoto」開設西點店
- 「amagami kyoto」、「hara」、「Stumptown Coffee Roasters」開幕
- 「HiFi café」、「喫茶拿坡里」歇業

- Covid-19 在全球爆發大流行，東京奧運因而延期
- 「新風館」改裝，「Ace Hotel」首度進軍日本
- 立誠小學舊址改建飯店

参考文献

◎京都博覧会編 『京都博覧会沿革誌』京都博覧会、
　1903年

◎秋田貢四編 『夜の京阪』第16号、金港堂書籍、1903
　年

◎永澤信之助編 『東京の裏面』、金港堂書籍、1909年

◎瀧川朝野編 『博覧会ト東京』櫻水社、1913年

◎東京書院編 『大正営業便覧』東京書院、1913年

◎福田弥栄吉編 『上京して成功し得るまで』東京生活堂、
　1917年

◎稲垣正明 『婦人商売経営案内・最適簡易』現代之婦人
　社、1924年

◎星隆造 『珈琲の知識』ニッポンブラジリアントレエデ
　イングコンパニー、1929年

◎星隆造 『カフェ経営学』日本前線社、1932年

◎京都の実業社編 『現勢鳥瞰図京都百面相』京都の実業
　社、1933年

◎堀口大学編 『時世粧』第1〜8号、時世粧同人会、
　1934〜1938年

◎運輸省鉄道総局業務局観光課編 『日本ホテル略史』運
　輸省、1946年

◎宮崎小次郎編 『洛味』第1集、洛味社、1946年

◎『京都年鑑 昭和25年版』都新聞社、1949年

◎朝日新聞京都支局編 『カメラ京ある記』淡交新社、
　1959年

◎臼井喜之介 『京都味覚散歩』白川書院、1962年

◎創元社編集部編 『京都味覚地図』創元社、1964年

◎池田彌三郎 『私の食物誌』新潮文庫、1965年

◎河合白戦ほか編 『京都料飲大観』京都料飲新聞社、
　1965年

◎河合白戦ほか編 『京都料飲十年史』京都府料飲組合連
　合会、1970年

◎京都府立総合資料館・編 『京都府統計資料集』第4巻、
　京都府、1971年

◎松田道雄 『花洛』岩波書店、1976年

◎木下彌三郎 『奔馬の一生』出帆社、1976年

◎京都市編 『京都の歴史8』京都市史編纂所、1980年

◎京都市編 『史料京都の歴史5社会・文化』平凡社、
　1984年

◎佐和隆研ほか編 『京都大事典』淡交社、1984年

◎宮本エイ子 『京都ふらんす事始め』駿河台出版社、
　1986年

◎松見萬理子 『平安〜平成 京日記』関西書院、1994年

◎青山光二 『懐かしき無頼派』おうふう、1997年

◎木村万平 『鴨川の景観は守られた「ポン・デ・ザール」
　勝利の記録』かもがわ出版、1999年

◎前坊洋 『明治西洋料理起源』岩波書店、2000年

◎アスペクト編集部編 『カフェの話』アスペクト、2000年

◎木村衣有子 『京都カフェ案内』平凡社、2001年

◎大橋良介編 『京都哲学撰書第三十巻 九鬼周造「エッセ
　イ・文学概論」』燈影舎、2003年

◎同志社山脈編集委員会編『同志社山脈』晃洋書房、2003年

◎木村吾郎『日本のホテル産業100年史』明石書店、2006年

◎竹村民郎編『関西モダニズム再考』思文閣出版、2008年

◎産経新聞文化部編『食に歴史あり』産経新聞出版、2008年

◎佐藤裕一『フランソア喫茶室』北斗書房、2010年

◎田口護『スペシャルティーコーヒー大全』NHK出版、2011年

◎瀧本和成『京都 歴史・物語のある風景』嵯峨野書院、2015年

◎木村衣有子『京都の喫茶店 昨日・今日・明日』平凡社、2013年

◎高井尚之『カフェと日本人』講談社現代新書、2014年

◎中川理『京都と近代 せめぎ合う都市空間の歴史』鹿島出版会、2015年

◎梅本龍夫『日本スターバックス物語』早川書房、2015年

◎甲斐扶佐義編著『追憶のほんやら洞』風媒社、2016年

◎高橋マキ『珈琲のはなし。』2016年

◎オオヤミノル『珈琲の建設』誠光社、2017年

◎武田尚子『ミルクと日本人』中央公論新社、2017年

◎酒井順子『ananの嘘』マガジンハウス、2017年

◎森まゆみ『暗い時代の人々』亜紀書房、2017年

◎UCCコーヒー博物館監修、神戸新聞総合出版センター編『神戸とコーヒー 港からはじまる物語』神戸新聞総合出版センター、2017年

◎猪田彰郎『イノダアキオさんのコーヒーがおいしい理由』アノニマ・スタジオ、2018年

◎中村勝著、井上史編『キネマ/新聞/カフェー大部屋俳優・斎藤雷太郎と『土曜日』の時代』ヘウレーカ、2019年

◎加藤政洋『酒場の京都学』ミネルヴァ書房、2020年

◎樺山聡『京都・六曜社三代記 喫茶の一族』京阪神エルマガジン社、2020年

◎斎藤光『幻のカフェー時代 夜の京都のモダニズム』淡交社、2020年

◎林哲夫『喫茶店の時代』筑摩書房、2020年

◎「われらがわびすけ―同志社の歩みとともに」『同志社大学国文学会会報』第23号、同志社大学国文学会、1996年所収

◎宗田好史「歴史的都市景観の再生」『Civil Engineering Consultant』VOL.223、建設コンサルタンツ協会、2007年所収

◎坂井素思「コーヒー消費と日本人の嗜好趣味」『放送大学研究年報』25巻、放送大学、2008年

◎小伊藤亜希子・片方信也・室崎生子・上野勝代・奥野修・小伊藤直哉「京都市における町家活用型店舗の特徴と持続可能性」『日本建築学会計画系論文集』73巻631号、日本建築学会、2008年所収

◎斎藤光「ジャンル「カフェー」の成立と普及」(1)『京都精華大学紀要』第39号、京都精華大学研究出版委

員会、2011年所収／(2)同第40号、2012年所収

◎加藤政洋「戦後京都における『歓楽街』成立の地理的基盤―花街の変容に着目して―」『立命館文学』第645号、立命館大学人文学会、2016年所収

◎「家計調査(家計収支編)二人以上の世帯・品目別都道府県所在市及び政令指定都市ランキング(2015〜17年平均)」総務省統計局、2018年

◎山中雅大「喫茶店の大衆化過程における学生の利用状況:昭和初期の学生に関する記述を手掛かりに」『コミュニケーション科学42』東京経済大学コミュニケーション学会、2015年所収

◎大井佐和乃「近年における昭和創業喫茶店の受容」『生活環境学研究』武庫川女子大学、2017年所収

◎池田千恵子「京都市下京区における町家を再利用したゲストハウスの増加」『日本地理学会発表要旨集:2017年度日本地理学会春季学術大会』日本地理学会、2017年所収

◎『別冊 暮らしの設計7号:珈琲・紅茶の研究 PART II』中央公論社、1981年

◎「決定!カフェ・グランプリ。」『Olive』1998年9/18号、マガジンハウス、1998年

◎『Hanako WEST Café』マガジンハウス、2000年

◎『京阪神 Café book』京阪神エルマガジン社、2000年

◎『老舗の教え』『別冊太陽』No. 18、平凡社、2002年

◎『別冊 CT! まどろみの京都喫茶ロマン』フェイム、2004年

◎「コーヒーの教科書」『BRUTUS』2007年3／15号、マガジンハウス、2007年

◎『Meets Regional』2007年11月号、京阪神エルマガジン社、2007年

◎「京都人が愛してやまない、喫茶店」『CT!』No.290、フェイム、2008年

◎『京阪神 珈琲の本』、京阪神エルマガジン社、2009年

◎海野弘「京都モダンシティとカフェ」『月刊京都』No.737 白川書院、2012年

◎『月刊京都』No.783、白川書院、2016年

◎「タイムアングル・忠僕茶屋」『京都新聞』2001年9月29日朝刊

◎「六曜社物語 ちいさな喫茶店の戦後70年」『京都新聞』2015年8月19日〜10月3日朝刊連載

◎「京都ホテルグループ130年の歴史」https://www.kyotohotel.co.jp/history/

◎「本日開店」のこころ https://www.fukunaga-tf.com/today_opening/02.html

◎「高野悦子『二十歳の原点』案内」https://www.takanoetsuko.com/sub19690201.html

◎「棚からプレイバック」http://refectoire.tokyo/archives/category/column/amaniga/

8. **WIFE & HUSBAND**
 京都市北区小山下内河原町106-6
 075-201-7324

9. **喫茶翡翠**
 京都市北区紫野西御所田町41-2
 075-491-1021

10. **咖啡烘焙所 旅途之音**
 京都市左京区田中東春菜町30-3
 THE SITE 北棟A
 075-703-0770

11. **WORLD COFFEE 白川總店**
 京都市左京区北白川久保田町1
 075-711-4151

12. **進進堂 京大北門前**
 京都市左京区北白川追分町88
 075-701- 4121

13. **名曲喫茶 柳月堂**
 京都市左京区田中下柳町5-1
 075-781-5162

14.. **Lush Life**
 京都市左京区田中下柳町20
 090-1909-0199

15. **COFFEE HOUSE maki**
 京都市上京区青龍町211
 075-222-2460

16. **逃現郷**
 京都市上京区大宮通今出川上ル
 観世町127-1
 075-354-6866

<div style="border:1px solid">

刊登店家一覽表

廣域 MAP-A

</div>

1. **麥克先生的家**
 京都市左京区岩倉幡枝町2241
 075-722-5551

2. **Coffee Restaurant DORF**
 京都市左京区岩倉東五田町4
 075-722-2367

3. **共和珈琲 北山店**
 京都府京都市北区上賀茂
 岩ヶ垣内町41
 B-LOCK KITAYAMA　1F
 075-706-8880

4. **CIRCUS COFFEE**
 京都市北区紫竹下緑町32
 075-406-1920

5. **SONIA COFFEE**
 京都市北区紫竹西栗栖町38-5
 075-492-4077

6. **AMANO COFFEE ROASTERS**
 京都市北区紫竹東高縄町23-2
 ルピナス1F
 075-491-6776

7. **Caffé Verdi 下鴨店**
 京都市左京区下鴨芝本町49-25
 アディー下鴨1F
 075-706-8809

26. **大洋堂珈琲**
京都市上京区下立売
千本西入稲葉町463
075-841-5095

27. **花房珈琲店 東店**
京都市左京区岡崎東天王町43-5
レジデンス岡崎1F
075-751-9610

28. **jazz spot YAMATOYA**
京都市左京区聖護院山王町25
075-761-7685

29. **SONGBIRD COFFEE**
京都市中京区竹屋町通堀川東入
西竹屋町529 SONGBIRD BLD 2F
075-252-2781

30. **聯合**
京都市中京区室町通二条下ル
蛸薬師町283
075-231-0526

31. **喫茶 La Madrague**
京都市中京区上松屋町706-5
075-744-0067

32. **二条小屋**
京都市中京区最上町382-3
090-6063-6219

33. **喫茶Tyrol**
京都市中京区門前町539-3
075-821-3031

34. **前田珈琲 室町總店**
京都市中京区烏丸蛸薬師西入
橋弁慶町236
075-255-2588

17. **珈琲茶館**
京都市上京区西五辻東町74-3
075-441-1811

18. **煙囱咖啡舍**
京都市上京区佐竹町110-2
075-464-5323

19. **喫茶 Gogo**
京都市左京区田中下柳町8-76
075-771-6527

20. **KAFE工船**
京都市上京区河原町通今出川下ル梶井
町448 清和テナントハウス2F G号室
075-211-5398

21. **café de corazon**
京都市上京区小川通一条上ル
革堂町593-15
075-366-3136

22. **喫茶 靜香**
京都市上京区南上善寺町164
075-461-5323

23. **Knot café**
京都市上京区今小路通七本松西入
東今小路町758-1
075-496-5123

24. **Latteart Junkies Roastingshop**
北野天満宮前
京都市上京区紙屋川町839-3
075-463-6677

25. **鴨川咖啡**
京都市上京区三本木通
荒神口下ル上生洲町229-1
075-211-4757

266

44. **西院ROASTING FACTORY**
京都市右京区西院日照町60-1
武藤商店 南側1F
075-323-1920

45. GARUDA COFFEE
京都市山科区御陵別所町11-11
075-202-6228

46. **市川屋珈琲**
京都市東山区鐘鑄町396-2
075-748-1354

47. walden woods kyoto
京都市下京区花屋町通富小路
西入ル栄町508-1
075-344-9009

48. **銀花咖啡 京都總店**
京都市下京区東洞院通り五条下ル
和泉町540
075-351-7730

49. **小川珈琲 總店**
京都市右京区西京極北庄境町75
075-313-7334

50. Quadrifoglio
京都市下京区西七条北東野町27-2
075-311-6781

51. COLORADO COFFEE SHOP京都
車站八条口
京都府京都市南区東九条室町64-4
075-671-7223

52. Vermillion café
京都市伏見区深草開土口町5-31
075-644-7989

35. **咖啡工房寺町**
京都市中京区三条通大宮西入
上瓦町64-26
075-821-6323

36. COFFEE Cattleya
京都市東山区祇園町北側284
075-708-8670

37. Holly's Cafe 四条室町店
京都市下京区四条通新町東入ル月鉾町
62 住友生命京都ビル1F
075-682-0011

38. CAFE OPAL
京都市東山区大和大路通り四条下ル
3丁目博多町68
075-525-7117

39. cafe marble 佛光寺店
京都市下京区仏光寺通高倉東入ル西前
町378
075-634-6033

40. **珈琲店 雲仙**
京都市下京区綾西洞院町724
075-351-5479

41. %ARABICA Kyoto
京都市東山区星野町87−5
075-746-3669

42. coffee&wine Violon
京都市下京区松原通西木屋町上ル
すえひろビル1F奥

43. **高木珈琲店 烏丸店**
京都市下京区因幡堂町711
075-341-7528

8. KARAFUNEYA COFFEE 三条總店
 京都市中京区河原町通三条下ル
 大黒町39
 075-254-8774

9. Café Indépendants
 京都市中京区三条通御幸町東入
 弁慶石町56 1928ビルB1F
 075-255-4312

10. INODA'S COFFEE 總店
 京都市中京区堺町通三条下ル
 道祐町140
 075-221-0507

11. impulse!
 京都市中京区河原町通蛸薬師上ル
 奈良屋町292
 075-255-3629

12. boogaloo caf 寺町店
 京都市中京区寺町通六角通下ル
 中筋町488 OHAYAMA BLD2階
 075-213-1610

13. WEEKENDERS COFFEE富小路
 京都市中京区骨屋之町560
 075-746-2206

14. 象工廠咖啡
 京都市中京区蛸薬師通東入ル
 備前島町309-4 HKビル2F
 075-212-1808

15. DRIP & DROP COFFEE SUPPLY
 蛸藥師店
 京都市中京区裏寺町594
 075-256-2022

16. TRAVELING COFFEE
 京都市中京区蛸薬師通河原町東入
 ル備前島町310-2立誠ガーデン ヒュー
 リック京都内

市區 MAP-B

1. Café Bibliotic Hello!
 京都市中京区二条柳馬場東入ル
 晴明町650
 075-231-8625

2. 直珈琲
 京都市中京区河原町通三条上ル
 二筋目東入恵比寿町534-40
 なし

3. Smart coffee
 京都市中京区寺町通三条上ル
 天性寺前町537
 075-231-6547

4. 喫茶葦島
 京都市中京区三条通河原町東入
 大黒町37 文明堂ビル5F
 075-241-2210

5. 立頓茶館 三条總店
 京都市中京区寺町通三条東入
 石橋町16
 075-221-3691

6. 吉田屋
 京都市中京区木屋町三条下ル
 一筋目東入
 075-211-8731

7. 六曜社珈琲店
 都市中京区河原町三条下ル
 大黒町40
 075-221-3820

26. 珈琲家淺沼 高島屋店
京都市下京区四条通河原町西入
真町52 京都髙島屋4F
075-221-8811

27. 三喜屋珈琲 高島屋京都店
京都府京都市下京区四条通河原町
西入真町52 京都髙島屋B1F
075-252-7679

28. Okaffe kyoto
京都市下京区綾小路通東洞院東入
ル神明町235-2
075-708-8162

京都市外

1. Unir 本店
長岡京市今里4-11-1
075-956-0117

2. 大山崎COFFEE ROASTERS
京都府乙訓郡大山崎町大山崎尻江56-1
075-925-6856

3. Cafe Time 龜岡店
京都府亀岡市古世町2-2-4
0771-23-0014

17. 玉屋珈琲店
京都市中京区堺町通蛸薬師下ル
菊屋町520
075-221-2710

18. 豆亭
京都市中京区高倉通錦小路下ル
075-213-1445

19. Afternoon Tea tearoom
大丸京都店
京都市下京区立売西町79
大丸京都店2F
075-241-7434

20. 喫茶 Soirée
京都市下京区西木屋町通四条上ル
真町95
075-221-0351

21. 築地
京都市中京区河原町通四条上ル
1筋目東入ル米屋町384
075-221-1053

22. SARASA 花遊小路
京都市中京区新京極通四条上ル
中之町565-13
075-212-2310

23. FRANÇOIS喫茶室
京都市下京区西木屋四条下ル
船頭町184
075-351- 4042

24. 御多福珈琲
京都市中京区貞安前之町609
075-256-6788

25. 自家烘焙 王田珈琲専賣店
京都市下京区船頭町197 2F

京都喫茶記事

從明治到令和，專屬於這個城市的咖啡魅力與文化故事

京都喫茶店クロニクル

作　　　者	田中慶一
譯　　　者	張嘉芬
裝幀設計	黃昶嘉
插　　　畫	林凡瑜（Fanyu）
責任編輯	王辰元

發 行 人	蘇拾平
總 編 輯	蘇拾平
副總編輯	王辰元
資深主編	夏于翔
主　　　編	李明瑾
行銷企畫	廖倚萱
業務發行	王綏晨、邱紹溢、劉文雅

出　　　版	日出出版
	新北市231新店區北新路三段207-3號5樓
	電話：（02）8913-1005　傳真：（02）8913-1056

發　　　行	大雁出版基地
	新北市231新店區北新路三段207-3號5樓
	24小時傳真服務　（02）8913-1056
	Email：andbooks@andbooks.com.tw
	劃撥帳號：19983379　　戶名：大雁文化事業股份有限公司

初版一刷	2022年2月　初版三刷　2023年12月
定　　　價	420元
I S B N	978-626-7044-27-8
I S B N	978-626-7044-26-1（EPUB）

國家圖書館出版品預行編目（CIP）資料

京都喫茶記事：從明治到令和，專屬於這個城市的咖啡魅力與文化故事 / 田中慶一著；張嘉芬譯 . -- 初版 . -- 臺北市：日出出版：大雁文化事業股份有限公司發行 , 2022.2
　面；公分 . --
譯自：京都喫茶店クロニクル
ISBN 978-626-7044-27-8（平裝）
1. 咖啡館 2. 文化史 3. 日本京都市

991.7　　　　　　　　　　　　111001304

京都喫茶店クロニクル─古都に薫るコーヒーの系譜
by 田中慶一